築業

「閱讀倫敦建築」

Arch. Touch

III

architectural design in parallel with product design. Such are these fine examples of work chosen in this book to illustrate that design is a continuum from the larger total down to the smallest details and in terms of priority no detail is small.

Ecological concern in architecture is not new, but ecology as a driving force of the design of these buildings becomes our era of New Modernism. This approach to energy saving and sustainability in many cases is great lessons for all. The combination of urban responses, historical references, machine aesthetics, high performance materials and green technology has made architecture a giant step to combat global climate change towards a better life for our future.

序

Professor Patrick Lau,
FHKIA, SBS, JP

Preface I

Reading Architecture

My first contact with Simon – the Archtraveler was through reading his book about the HKU SPACE Kowloon East Campus, one of my design projects. I was pleasantly surprised to find an author who was able to write about architecture with such sensitivity without speaking to the architect. He was able to capture the spirit of what I have been attempting to do in the context of Hong Kong – vertical institutional architecture.

Then, we had the opportunity to meet during our visit to Tokyo organized by the Hong Kong Architecture Centre. Simon took us walking through the crowded streets and visited a vast number of buildings, giving us a most delightful tour. Although the walk was very brief, but in a short period of time, he was able to explain the ins and outs of Japanese modern architecture. He had been working with Japanese for a considerable period of time and through his contact with various local professionals made him a most eligible guide. His knowledge of Tokyo and the details of each building were most impressive.

His third book, *Arch Touch III* continues his theme of analytical explanation of how architecture is evolved through his visits to the important buildings of London. Each building has her own story and he is able to tell the tales with humour and interest. Architecture as Norman Foster has declared is about people and the quality of life. With the influence of Buckminster Fuller, British Architects have led our field in developing

怎樣的城市
成就怎樣的
建築

為《築覺》寫序，這已是第三篇。許允恒（Simon），從香港寫到東京，再到倫敦，以圖文並茂的方式，為讀者細心拆解建築，訴說著每幢建築物背後的故事。

認識作者已十六個年頭，從前的建築學生，今天已經成為負責多個大型項目的建築師。一直以來，作者對建築的熱誠從不退減，更積極通過著作把建築知識帶給社會各階層，又帶領市民遊走社區親身體驗，令我深深感動。

第一次遊倫敦，已是三十多年前的事情。倫敦充滿著古老的建築物，不少都是旅遊者必到之處。首次到訪，大笨鐘、西敏寺、倫敦塔橋、白金漢宮和聖保祿大教堂都不容錯過。二○一五年夏天，我因工作關係再次到訪倫敦幾天，順道參觀了幾幢新舊兼容的建築物。

泰特現代藝術館（Tate Modern），本來是一座發電站。發電站建成於一九六三年，由建築師 Sir Giles Gilbert Scott 設計。長方形的巨大建築物以褐色泥磚作外牆，最矚目的當然是那座高聳入雲的煙囪。發電站在一九八一年停用後，當局建議把建築物改造成藝術館，還舉行了建築設計比賽遴選建築師。在一九九五年，來自瑞士的建築師 Herzog & De Meuron 贏得比賽。

建築師把具工業建築特色的老電站活化，在屋頂加了一個兩層高的玻璃盒子，讓橫向的盒子與垂直的煙囪形成有趣的對比。他又把地面的渦輪車間變成有三十五米高樓底的大型展覽場地。藝術館的頂層是一家餐廳，在這裡可以透過玻璃窗牆，從高處眺望泰晤士河北岸的天際線、千禧橋另一端圓拱頂的聖保祿教堂和在橋上熙來攘往的遊人。

一個下午，我再次走進闊別三十多年的大英博物館，感覺耳目一新。當年蒼老昏暗的感覺一掃而空。經過正門的大廣場，穿過門廊，來到被天篷覆蓋的偌大中庭。中間的圓形建築物是屹立過百年的閱覽室。建築師 Norman Foster 以白色的石灰岩鋪在外牆，令充滿自然光的空間頓時大為明亮。Norman Foster 成功地以創意把老舊建築重新蛻變，用新元素為超過一百五十年的博物館注入了新的生命力，成為活化古建築的典範。大中庭亦成為倫敦城市中的大廳，一個人人可享、朝氣蓬勃的公共空間。

泰特現代藝術館和大英博物館的共通點，就是建築師以新建築元素結合舊建築，兩者既可清晰區分，但又互相協調，成為舊建築「活化再利用」的典範。反觀香港人的保育概念，卻只有原汁原味，獨沽一味。「怎樣的城市，便有怎樣的建築。」一個城市的建築，是反映人類、社會和政治的媒介，同時呈現了當時當地公眾的價值觀。《築覺III：閱讀倫敦建築》，可讓讀者窺探倫敦城市的過去、現在與將來，從中得到啟發，再反思自身的發展。

建築，是一個實現夢想的過程。從理念到實踐，當中必須經過重重困難。看這本書，就像跟著 Simon 走過一段段的夢想旅程。

吳永順

香港建築師學會會長（2015-2016）

註冊建築師、城市設計師、專欄作家

建築中的非建築

世間一切都是緊密相連，互相依存，沒有任何個體可以獨立的存在。「閱讀建築」就如進入這個互相依存的世界的一個入口。由此入口，可以接觸所有「非建築」的元素，可以穿越過去，甚至未來。

「建築」是由所有「非建築」元素組成。它包含著一切，包括經濟、科技、政治、歷史、文化、美學、社會結構、人文生活、人的價值觀和宇宙觀，來自地球的資源。建築是人類生命存在的反照，是我們真實的記錄。閱讀建築讓我們看見人的創意，不朽的毅力，精巧的心思，甚至是我們所犯的錯誤。閱讀建築讓我們更明白人的本性。正如邱吉爾所說：「人塑造了建築，建築再塑造了人，影響著人的品格和行為。」當我們的社會明白建築的重要，明白建築影響著我們和延續世代的品格和行為，我們才會對自己的建築關心和重視。

《築覺》系列，從一個熱愛建築的部落格（Blog）開始，成長為今天三本建築書籍，由香港、東京到倫敦。以建築為名，從簡易親人的文字，精彩的影像，為我們分享建築表象後的故事，帶我們遊歷於建築空間之中。《築覺》不但讓我們明白建築當中的內容，亦讓我們明白背後成功及失敗的因素。就如《築覺》的書名，閱讀建築能提升我們的覺醒。建築可以成為政治權力的工具，金錢掛帥極度消費主義的神聖標記，但亦可為人帶來美好的生活和環境。

今天的香港，在處於重要的轉型期，在廿一世紀講求創意的年代，我們確要再思考切身的生活空間，共享的公共空間和建築：它們有為下一代成為創意的典範嗎？它們有對人尊重和愛護嗎？

倫敦是個充滿精彩的歷史及現代建築的城市，它在建築與城市發展的成與敗也是我們極好的借鏡。在閱讀本書倫敦「建築——工程設計」篇時，我們看見科技物料的創新帶來了建築和城市的

新面貌。大英博物館的新與舊並存，展示出兩個時代不同背景所產生的建築形態：一個沉重穩實，一個通透輕巧。新與舊建築並存，可互相彰顯，令城市更有深度。在「建築——人文生活」的一篇，我們可想像英國人對藝術、音樂和足球的熱愛。現代藝術館 Tate Modern 是由一荒廢舊建築改建而成，由公開比賽選出最優秀的設計方案，它最震憾的是當中懾人的公共空間，它本身就已是一件建築藝術品，是現代藝術的代表。

《築覺》的出現，能讓我們更全面深入和立體的明白建築，提升社會對建築的興趣和鑑賞建築的水平。下一回，當我們在討論建築時，再也不會只停留在樓價、用料和名牌效應上。

建築是由「非建築」元素組成的，因此我們城市中的每一份子、每一個「非建築」的元素，都有著影響我們建築面貌的力量。在此，再感謝《築覺》作者 Simon 和攝影師 Eugene 的努力、對建築的熱愛、好奇和鍥而不捨的精神。

Corrin Chan（陳翠兒）
建築師
香港建築中心主席

序四 ／

還需看得遠

從三聯書店知悉，原來《築覺》是香港最暢銷的建築書籍。

這不獨是 Simon 的好成績，更是香港讀者的好消息；因為繼「香港」、「東京」之後，他更會出版「閱讀倫敦建築」，教大家要看得深，還需看得遠。

當 Simon 的讀者再見到我的拙序，心想 Simon 和我必是師徒關係或多年朋友。這是美麗的誤會啊！我們的「認識」，源於他的《閱讀香港建築》，並只曾在一個建築活動上打過一次招呼。凡君子之交，互通理念，互賞志趣，已足矣！

我不熟悉倫敦，但在倫敦的建築師卻熟悉香港。當大家慨嘆香港不是培養優秀建築師的地方，回望八十年代，倫敦的兩位建築師，先有 Norman Foster 設計了高科技經典的香港及上海滙豐銀行，後有 Zaha Hadid 的山頂比賽得獎作品，將解構主義震驚地呈現眼前。他們曾在不同的平台介紹與香港的因緣際會，先從香港出發，誰料日後他們會蜚聲國際？相對的，今天香港的建築師尚未能染指倫敦項目，一百六十年前，英國的建築師早已在香港遍地開花。

很多香港人熟悉倫敦，Simon 比倫敦人更熟悉倫敦的建築。從政治到兩地市民的往來、留學、經商、旅遊以至移居，這兩城曾有過百多年的緊密聯繫，預見未來更頻繁的交流，會帶來包括提升至高雅的建築欣賞。

英國查理斯王子曾嚴厲批評倫敦的新建築不欲協調原有的古雅遺風，建築師卻偏愛

摩登建築的與眾不同。《築覺III：閱讀倫敦建築》一書，帶大家重新認識一個兼容傳統與前衛建築的城市。讀者不用行萬里路，只要翻閱下去，便會看得津津樂道。

馮永基

JP，FHKIA

中文大學建築學院客席教授

自序 一／

建築與攝影

認識 Simon（建築遊人）源於二〇〇八年北京奧運。當時正值部落格興起，Simon 於 Yahoo Blog 撰寫關於鳥巢及水立方建築的文章。一次網上的偶遇，看到此文章，從小對建築有興趣的我看得如癡如醉，每日期待新文章的刊登。及後得悉 Simon 徵集相片出版他的處女作《築·旅·圖》，本人有幸為 Simon 提供所需照片，並刊登於他的書上。雖說《築·旅·圖》不是驚世名著，但畢竟是初次出版作品，心情也是挺興奮的。

從《築·旅·圖》走到《築覺》這個大舞台，至現在的《築覺III》，八年的時間變化真大，期間加添了很多寶貴的人生經驗。不單止拍攝方面，從以前純粹拍攝建築主體，到現在會考究光光線角度，甚至更深層次的建築意念特色及歷史典故，還有社會知識及人脈也增進不少。

建築攝影的有趣之處是除了要把它拍得方方正正，還要想辦法拍出建築本身的「神髓」。我常常掛在嘴邊，笑說除了作者 Simon 外，另外一位對本書內容最熟悉的一定是我，因為每次進行拍攝時總要把 Simon 寫好的初稿讀得熟透，才可把攝影融入文中，務求使讀者更易明白文中內容。書名中「閱讀建築」，就是希望大家對各項建築有更深層次的理解。每每去到某個地方旅行，去到某個名勝建築，不要只是在外面拍個照，「到此一遊」，可能裡面每一條柱，每一塊磚頭，它背後的故事更有趣呢！所以除了拍攝外，我還喜歡到建築物內部感受一下，從內部看陽光的變化，摸一下柱墩的石材，或看看人群的流動。

拍攝東京時是我人生第一次獨自出埠，記得初到埗時也是戰戰兢兢的，到達酒店時仍害怕得不敢再步出酒店門口，但想到要完成目標，還是要硬著頭皮幹下去，最忘我的時候曾不斷走訪拍攝，吃過一份簡單的早餐後直至晚上才感到肚餓，隨便在車站便利店找東西吃，然後再踏征途至深夜才回去。這個過程是享受的，一邊爭取於日照時間內完成當天拍攝目標，同時亦在拍攝途中咀嚼「建築的味道」。

倫敦對我來說也是一個大挑戰，亦帶給我人生一個重要決定——為了有充足的拍攝時間，索性辭工並在英國逗留了一個月，走出工作了超過十年的金融業，轉變為全職攝影師。從未去過倫敦的我對此地方完全陌生，感謝 Simon 於倫敦生活時的鄰居 Laurence 借出空間給我住宿，使我加快適應倫敦生活。攝影工作完成後翌年，意猶未盡的我再闖倫敦，務求把相片拍得盡善盡美。這使我明白，真正的旅行不只是三五數日，要對一個地方有更深厚的認識需要更長的逗留時間。

從小看著貝聿銘先生設計的中銀大廈由地基直至建成，並因此希望成為一位建築師；豈料建築師做不成，反而做了建築攝影師，我想這算是上天註定吧！

攝影師

陳潤智

一切從倫敦開始，一切從倫敦再開始

自從《築覺：閱讀香港建築》出版之後，便已經開始與編輯商討《築覺II》和《築覺III》的出版，最後決定先做東京，然後才做倫敦，因為東京是香港人較為熟悉的地方。不過，倫敦這個城市則對我有特別的意義，因為我的建築之路是從倫敦開始的。

十多年前，我獨個兒來到倫敦一圓建築夢。記起落機當日，從車上欣賞完全不同風格的建築，心中對這個陌生國度盡是無比的好奇和對未來唸建築學的期盼，心情確實興奮。

在二〇〇七年，我再次回到倫敦工作和進修，不過心情則大有不同。翌年雷曼結業，歐洲經濟大受影響，很多人都走上失業大軍之路，在不久之後我亦成為這軍旅的一員。當自己的事業開始走下坡之際，太太建議我開始寫網誌，就是這一個意料之外的際遇，我便設立《建築遊記》的網上專欄，然後再發展成《英中時報》的建築專欄和隨之而來的《築·旅·圖》，再到現在的《築覺》系列。

建築寫作成為我在工作失意時最重要的活動，甚至是我唯一感到滿足的事情，而我亦無意中認識了不少素未謀面的網上朋友，當然包括我的拍檔陳潤智。在倫敦遇到一連串的逆境竟意外地成就了我的第二事業，正所謂有心栽花，花不開，無心插柳，柳成蔭。倫敦這個城市改變了香港的命運，亦改變了我的命運。

《築覺III：閱讀倫敦建築》除了是我作為曾是倫敦建築人對這個城市的回顧之外，還希望與讀者分享倫敦這個古都內不同年代的建築；此書由帝皇的文化以至音樂和奧運，甚至街道文化都有所包含。

當我寫《築覺》時，希望香港人看香港建築，不只看到建築與錢的關係。寫《築覺II》希望可以帶出日本人對建築的熱情與精細的執著。《築覺III》則希望可以帶出如何善用舊建築的資源來持續發展都市，從另一個角度欣賞與我們有著千絲萬縷關係的倫敦。

倫敦是我寫作生命的起點，亦是《築覺》系列的轉折點，當《築覺》來到第三輯時，便是「建築遊人」思考如何讓《築覺》走得更遠，為普羅市民帶來另類建築感覺的時機。

讓《築覺》從倫敦開始，讓《築覺》從倫敦再開始！

共勉！

建築遊人

CHAPTER 1

ENGINEERING & DESIGN

第一章

建築 —— 工程設計

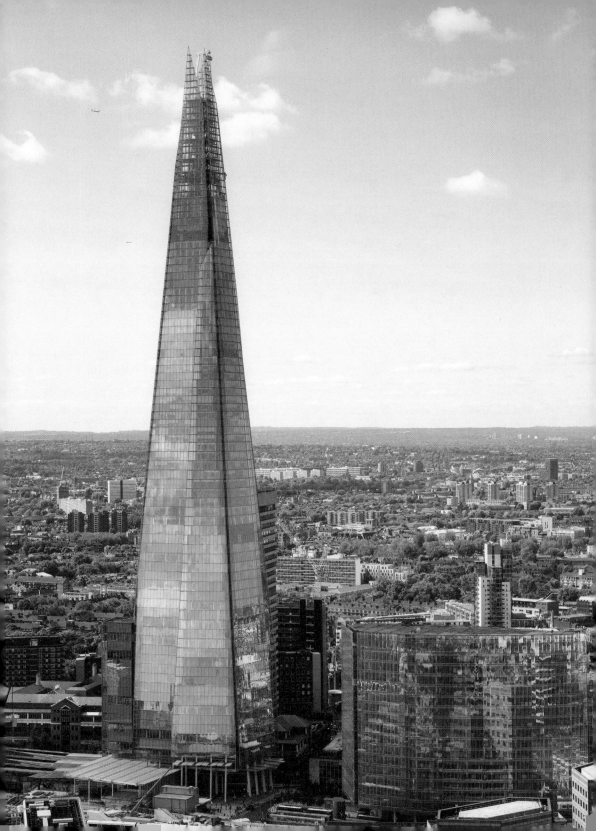

THE SHARD

空間遷就
建築外形

碎片大廈

建築師需要有自己的願景（Vision），如果能夠將理想變為現實的話，是十分幸福的事，而理念若能夠得到業主和用家的認同則更是難能可貴。建築大師 Renzo Piano（倫佐·皮亞諾）在倫敦作了一個大膽的嘗試，他設計了一座現代化的環保超級摩天大廈，其實可以說是一座小型都市，在這座九十五層的大廈中包含了地鐵站、火車站、商業中心、酒店、餐廳、住宅和觀景台等。這座小都市雖然設備齊全，並且具備多種環保設計，不過這些設計特點亦同時是這建築物的缺點。

地圖

地址
32 London Bridge St, London
SE1 9SG

交通
乘 Jubilee Line / Northern Line
至 London Bridge 站

網址
www.the-shard.com

二〇〇〇年，業主首次與 Renzo Piano 會面，他們商量要在英國的倫敦橋火車站（London Bridge Station）上蓋興建一座小型都市（Small Vertical City），這座超級摩天大廈將包含商、住、娛樂等元素，誓必成為倫敦南岸的新核心，並成為倫敦的一個時代標記。

如要實現這個宏大的願景，除了要克服經濟和技術上的困難之外，還需要得到市議會的批准（Planning approval）。英國的都市規劃不如香港般簡單，香港的都市規劃要求已經詳列在城市規劃大綱圖（Outline zoning plan）中，但是英國的都市規劃則多數需要進行公眾諮詢，取得附近居民的同意才可以進行工程。除此之外，由於這地盤旁邊是 St. Thomas Street，這是全倫敦其中一條最舊的街道，所以在得到公眾支持的同時還需要通過英格蘭遺產委員會（English Heritage）的審批，才可以得到市議會的批准。

Renzo Piano 深明歐洲人對高樓大廈的反感，因此他針對這問題做了特別處理。首先，他在面向 St.

◆ ◆ ◆

Thomas Street 的一面加上大型因摩天大廈而增加的路面風速。再者，大廈的主入口後退了不少，分別在火車站入口那層和 St. Thomas Street 那層的入口處提供了接近百分之五十的地盤面積用作廣場地帶，使巴士站、火車站和大廈之間有更舒適的緩衝區。這大廈的實際地積比是一比三十二，這比例無論是在香港或紐約來說都相當高。

除此之外，發展商還遵守一百零六章協議（Section 106 agreement），藉著發展地盤鄰近的公共設施來吸引當區居民和市議會支持該項目的發展。因此發展商不單發展這大廈地盤的範圍，還需優化火車站入口一帶的地段，並藉著興建大型玻璃雨篷來增加出入口的陽光，一改昔日倫敦橋火車站又黑又沉的負面形象，務求吸引當區居民和市議會的支持。然後，再在室內設立一個小型巴士站，容納十五條巴士線，以加強火車站和附近地區的交通連接。這建築規劃改善了該區的交通和一向給人的觀感，再加上當時的倫敦市長 Ken Livingstone 希望在奧運前能有多些大型建築項目，因此這項目在二〇〇三年四月得到規劃批准（Planning approval）。

碎片大廈完全突破了倫敦的高度常規，成為新地標。

▲▲▲

不規則內部結構

Renzo Piano 的概念是在倫敦南岸興建一座像冰山一樣的尖塔大廈，外牆的玻璃如冰塊一樣以不同角度拼合在一起。為了要達到冰山效果，這大廈便需要由下至上收窄，而四邊的外形都不一樣，因此這大廈的樓板每一層也都不同，也沒有兩個房間的面積和形狀是一樣的，令到每層的出租和出售面積都不同。對住宅、辦公室和餐廳來說這不是太大問題，因為這些樓層都是個別單位單獨租售的，只是手續上較為繁複而已。但在第三十四至五十二層的酒店室內佈局上便出現極多的問題。酒店的大部份房間是標準房，所以房價理應是一樣，但是由於這大廈每層房間的面積不同，所以便可能出現同一收費但不同面積的情況。

這個不規則的大廈外形亦增加了酒店室內裝修的難度，因為牆身與天花及地面的夾角都不是直角，而且四邊牆面的斜度亦不一致，這樣的格局規劃根本不能進行統一的標準客房裝修，每一個房間都是獨立單元，設計師必須把酒店各層每一堵牆畫出來，再為每個房間做獨立繪圖和施工，製作施工圖的工

圖 1

碎片大廈各層功能分佈圖

觀景台

住宅

酒店

餐廳

辦公室

圖 2

碎片大廈樓層平面圖

LEVEL 70
觀景台

LEVEL 69
觀景台

LEVEL 68
觀景台

LEVEL 39
酒店

LEVEL 32
餐廳

LEVEL 23
辦公室

LEVEL 9
辦公室

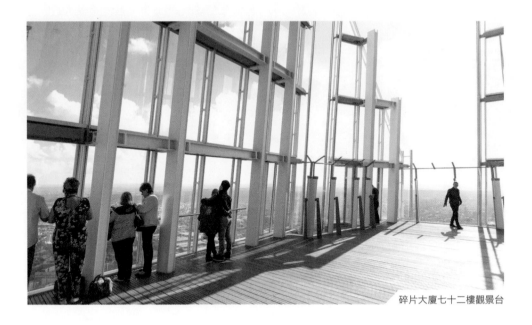

碎片大廈七十二樓觀景台

▲ ▲ ▲

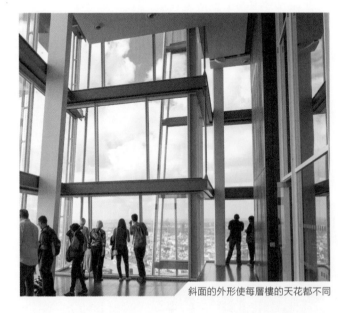

斜面的外形使每層樓的天花都不同

作量是其他標準酒店的數十倍。

由於房間面積逐層縮小，所以洗手間的位置都不同，上層的污水管又不能設在房間的範圍之內，否則便會有衛生隱患，因此所有水管、風管的位置需要數層轉換一次，然而這樣便減低排水管的效能，並增

加了水管淤塞的風險。

另外，酒店房間必須安裝窗簾布，除了保障私隱外，還需要利用窗簾布來統一氣氛。然而大廈的斜面玻璃幕牆是不能安裝一般的窗簾布，只能沿著斜面幕牆安裝機械式的窗簾布，然而這種窗簾布也只能用於東、南、西、北四邊，一到夾角位置便出現一塊三角形的玻璃。這個位置不能使用捲軸式機械窗簾，因此酒店只好把這塊三角形玻璃窗封閉，不安裝窗簾布。

這大廈的結構設計異常奇怪、複雜，地庫和核心筒是全混凝土結構，而辦公室樓層則用了鋼結構，但住宅和酒店樓層則使用後加拉力混凝土樓板（Post tension concrete slab）；到了第七十五層則轉回鋼結構。由於住宅和酒店樓層使用了後加拉力混凝土樓板，所以一切的機電樓板開洞必須預先設下，否則將來便很難被改動。即是將來的翻新工程必須根據現在定下的機電位置來作出調整，這樣的結構設計大大限制了將來的改動。

由於這座大廈向上逐層縮窄，所以高層的

不規則幕牆清潔問題

實用空間越高越少，最後一層實用層就是第七十二樓的觀景台，由第七十三至最高的第八十六樓是室外觀景台，而第八十七樓至第九十五樓都是鋼架空置層。如果以經濟角度來考慮，根本不可能建造一個二十三層樓高而沒有實際功能的空間，但是為了要貫徹這個冰山的設計理念和整座大廈的完整性，所以有需要延續這二十三層樓，成為一個巨大的樓頂裝飾物。

另一個必須考慮的問題是玻璃幕牆的清潔。一般的摩天大廈都是使用吊船承載清潔員來清理外窗，這大廈亦設有吊船，但屋頂裝飾部份高達二十一米，清潔吊船組件設在八十七層，再利用機械手將吊船升高至九十五層以清潔九十五至八十七層之間的外牆玻璃。但是由於屋頂面積太小，所以根本不能安裝吊船路軌，因此只能清潔部份幕牆面積。另外在七十五樓安裝另一部清潔吊船以清潔七十五樓以下的單位外牆，但部份幕牆面積較闊的地方還是清潔不到，特別是凹入部份，因此便需要使用最傳統也

是最危險的清潔方法——蜘蛛人，即從高空吊下清潔工人。這種方法在內地雖然常見，但也已陸續減少使用，而在英國，這方法幾乎已被淘汰，因為工人確實要冒很大的風險來工作。

精益求精的幕牆系統

為了要追求完美的冰山外形，建築師還在玻璃選材上花了大量的功夫。一般的外牆玻璃都含有較高成份的鐵氧化物（Iron oxide），所以玻璃會偏藍色或綠色，因為這樣才可以達到隔熱效能。

不過，藍或綠色的玻璃看起來便不像「冰山」，所以建築師選用了超白玻璃，即鐵氧化物偏低的玻璃。這種超白玻璃的反光度也偏高，所以不容易看到窗框，遠看像是一塊平滑的白色屏幕，非常符合建築師的設計概念。

不過，這種超白玻璃的隔光度（Shading co-efficient）只有0.55，屬於低隔光度，即有55%的陽光熱量能通過這種玻璃，這樣會令室內的空間受到較多陽光照射，使室內溫度較高，因此建築師便需要使用雙層玻璃（Double skin facade）來提高

▲▲▲

隔光度，並且在兩層玻璃之間加裝電腦化自動遮陽窗簾，將進入室內的陽光熱能降低至12%，而這塊窗簾布的運作完全是根據日照情況，通過中央電腦系統（Building management system）來控制。

為了減少雙層玻璃所佔用的空間，建築師刻意把兩層玻璃之間的距離由六百毫米縮減至三百毫米。為了視覺上的精益求精，建築師特意選用了夾膠熱硬化玻璃（Laminated heat strengthened glass）而不是鋼化玻璃（Tempering glass）。一般情況下都會使用單層鋼化玻璃作外層玻璃，因為鋼化玻璃

雙層玻璃幕牆的夾縫不能清潔

圖 3

雙層玻璃幕牆結構圖

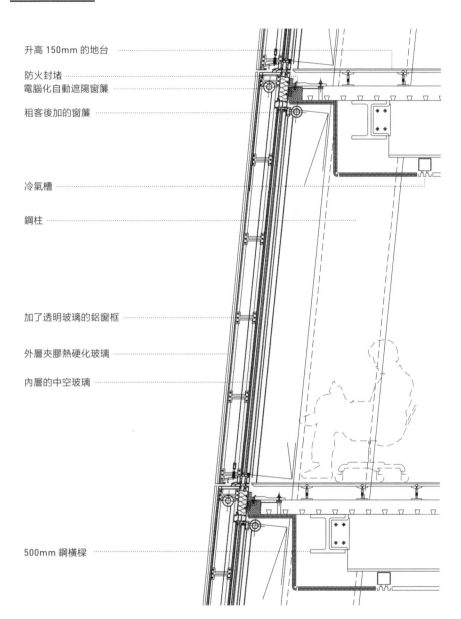

升高 150mm 的地台 ⋯⋯⋯⋯⋯

防火封堵
電腦化自動遮陽窗簾 ⋯⋯⋯⋯

租客後加的窗簾 ⋯⋯⋯⋯⋯

冷氣槽 ⋯⋯⋯⋯⋯⋯

鋼柱 ⋯⋯⋯⋯⋯

加了透明玻璃的鋁窗框 ⋯⋯⋯⋯⋯

外層夾膠熱硬化玻璃 ⋯⋯⋯⋯⋯

內層的中空玻璃 ⋯⋯⋯⋯⋯

500mm 鋼橫樑 ⋯⋯⋯⋯⋯

的硬度最高，而且萬一爆裂時都只會以細小的碎粒掉下來，而不會造成大量人命傷亡。不過，鋼化玻璃容易使室外影像及倒影變形並且會有較高玻璃自爆的風險，所以建築師使用了夾膠熱硬化玻璃。

雖然夾膠熱硬化玻璃本身的抗撞力不如鋼化玻璃般高，但是夾膠熱硬化玻璃是由兩塊玻璃所組成，所以萬一其中一塊破裂之後，另一塊玻璃還可以保持完好，而破裂的碎片亦不會容易掉落。最吸引建築師使用熱硬化玻璃的原因，是因為熱硬化玻璃不會使室內、外的影像變形，而玻璃自爆的機會較低。夾膠熱硬化玻璃唯一的缺點是因為使用了兩塊玻璃的關係而大幅增加了玻璃成本和幕牆窗框的承重，從而增加了建設費用。

超白外牆的代價

這個幕牆系統是通過仔細思量，結合美觀、技術等因素而設計，但這個雙層玻璃設計卻絕對是整座大廈的敗筆之處。

由於遮陽窗簾是全由中央電腦控制，所以住客不可

▲▲▲

按自己的意願來開關窗簾，電腦不容許住客在白天日照時段，收起窗簾來觀看窗外景色，也不可以在晚上睡覺時放下窗簾。因此這設計引來用家多批評，特別是酒店，試想想位處高樓視覺極佳的位置，但客房卻被自動窗簾遮去全部自然光及景色，所以酒店要求能取得這個遮陽窗簾的控制權，確保房客進入房間的第一觀感。

除此之外，雙層玻璃確實有助提高幕牆的隔熱性，但卻衍生了嚴重的私隱問題。這大廈每一面牆身皆延伸了一塊一米長的裝飾玻璃，而這塊玻璃的反光性能完全反射出上、下層及同層的室內空間，隔壁房間可以透過倒影來看到鄰居的室內活動。為了營造一個平滑的白色屏幕效果，建築師在兩層玻璃之間的鋁框加了一塊透明玻璃，從而避免外牆上出現不透光的黑影，但這塊透明玻璃在晚間會反射出相鄰房間內的影像，從而造成嚴重的私隱問題，因此酒店需要在透明窗框上加貼磨砂玻璃貼才能解決倒影的問題。

另外，為了減少外牆上出現檢修口的接縫，所有檢

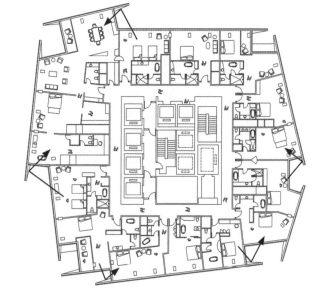

玻璃幕牆的反光度相當高

修口都設在室內的內層玻璃，用以清潔和維修遮陽窗簾之用，但是這個檢修口需要佔用室內空間，並且不能被任何大型傢俱遮掩，因此無論是辦公室、住宅、酒店或餐廳的室內設計都受到影響。

這大廈的外形確是搶眼，而這設計又能達到建築師的願景，但同樣為室內空間佈局和運作都帶來不少問題，表面上一些解決方案像是已充份考慮各種情況，但原來只是將問題轉移，建築師確實需要仔細了解用家的需要才再做規劃。

▲▲▲

圖4

酒店樓層平面圖

每面牆身延伸出的一米長
裝飾玻璃會反射鄰房影像

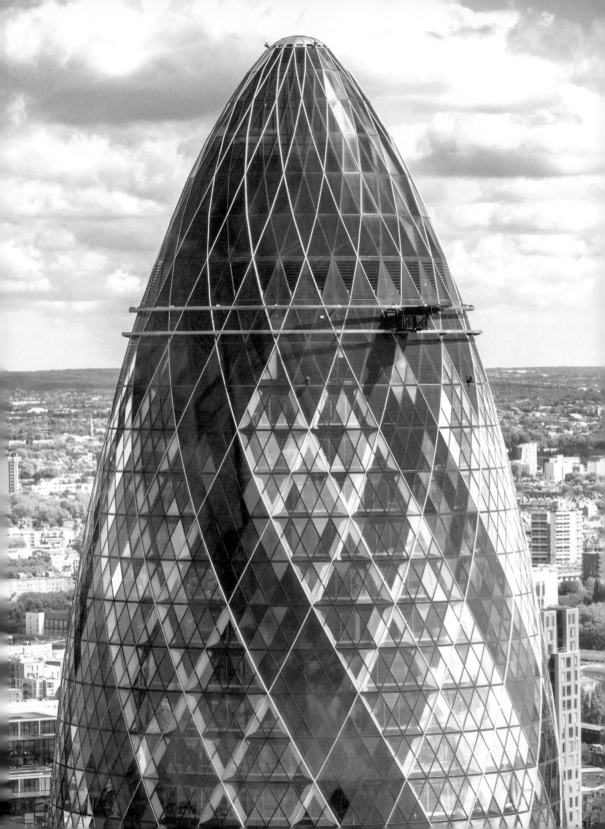

30 ST. MARY AXE

會呼吸的大廈

聖瑪麗徑 30 號

記得初入行時，老師父教導我們，設計辦公大樓切忌以圓形作為平面，絕大部份的傢俱都是四四方方的，一個圓形的辦公空間很難擺放合適的傢俱，會製造很多不能使用的空間。另外，一般的核心筒都是四方形的，如果建築物外形是圓形的話，就會出現在角落的小房間，這種設計一般都不被接受。雖然如此，英國建築大師 Norman Foster 在倫敦聖瑪麗徑 30 號的項目中犯卻了以上大忌，為的是環保。

地圖

地址

30 St Mary Axe, London,
EC3A 8EP

交通

乘 Cental Line / Circle Line
至 Liverpool Street 站，再沿
Gracechurch Street 步行到達或
乘 District Line 至 Aldgate East
站，再沿 Aldgate High Street
步行到達

網址

www.30stmaryaxe.com

聖瑪麗徑 30 號位於倫敦核心保險業務區，亦在勞埃德大廈（Lloyd's Building）附近，業主是再保險公司，他們對 Norman Foster 的要求是要設計一座領導未來環保趨勢的大廈，因為再保險公司的業務直接受天氣影響，他們希望成為未來的環保大廈的榜樣。為了達成這個目標，Norman Foster 選用圓形大廈外觀，因為圓形最有效減少大廈受熱程度，也能減少屏風效應，因此四周街道的風速不會因為屏風效應而大幅增加。

Norman Foster 希望這大廈盡量能夠自然通風，所以他選用了雙層玻璃幕牆以營造煙囪效應（Stacking Effect），最外層的玻璃是可以開啟的，低層亦設有通風口，以達自然對流的效果。為了要讓整座大廈都能有自然對流風，建築師利用了計算流體力學（Computational Fluid Dynamics），計算空氣流動，他們發現可以利用室外的氣壓把下層空氣流暢地送至上層。所以，這大廈在每一層都設有四個通風口，每個通風口與下層的通風口並不對齊，而是環旋移動了二十度，利用不同樓層的氣壓差讓這大廈「呼吸」，而這些通風口亦被稱為大廈

▲▲▲

圖1

長方體及圓柱體風勢阻力對比

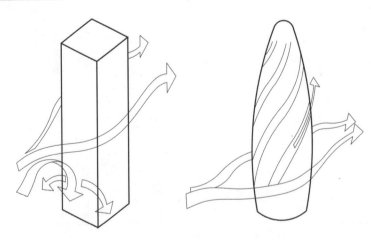

的「肺部」。外牆上的深藍色玻璃便是通風口的位置，空氣從主入口上方的通風口引入室內，並引流到上層。為了加強通風效果，這大廈最外層的玻璃幕牆連接了屋宇設備系統（Building Maintenance System），由中央統一控制外牆所有窗口，所以其用作通風的三角形窗口是可以因應不同的天氣情況而自動開啟的。

當室外溫度在攝氏十二至二十五度而室內溫度為二十至二十六度時，大廈的空調系統不會啟動；當室內溫度超過二十六度時，空調系統會在局部區域啟動，而窗口仍是打開的；；當室內溫度超過二十八度時，大廈的屋宇設備系統才會自動關閉所有窗口，啟動空調系統來為整區降溫。

冬天時，如果室外溫度在攝氏五至十二度之間，整座大廈會仍然依靠自然通風系統，只在局部區域開放暖氣；如果室外溫度低於五度時，大廈的通風口會關閉以避免出現冷凝（Condensation）情況，這時整座大廈才會開放機械通風和暖氣。

▲ ▲ ▲

圖 2

樓板通風設計

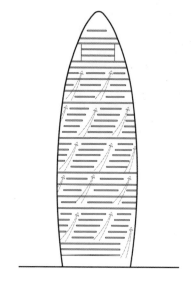

為了盡量避免使用空調系統，Norman Foster 選用了高效能的玻璃來隔絕百份之八十三的太陽光熱量，然後部份向南和向西的地方則設置遮陽簾，而這些遮陽簾亦是由屋宇設備系統來控制，並根據不同的陽光程度來選擇關閉三分之一、一半、全開或全開遮陽簾。如以上的設備發揮理想的話，這大廈百分之四十的時間不需要任何空調，亦省卻了百分之五十的能源支出。

每層樓板預留空間讓空氣可自然流通

這個猶如「肺部」的建築設計相當創新，亦有助大廈採光，但是這個設計便犧牲了每層的出租面積，而且令每層可用的樓面闊度受到限制，直接影響客戶的室內間格。不過慶幸的是這種通風口提供了一個直邊，方便用家佈置傢俱。

彎曲外形的樓板

若按常理，高樓層的租金價值應該是最高的，所以

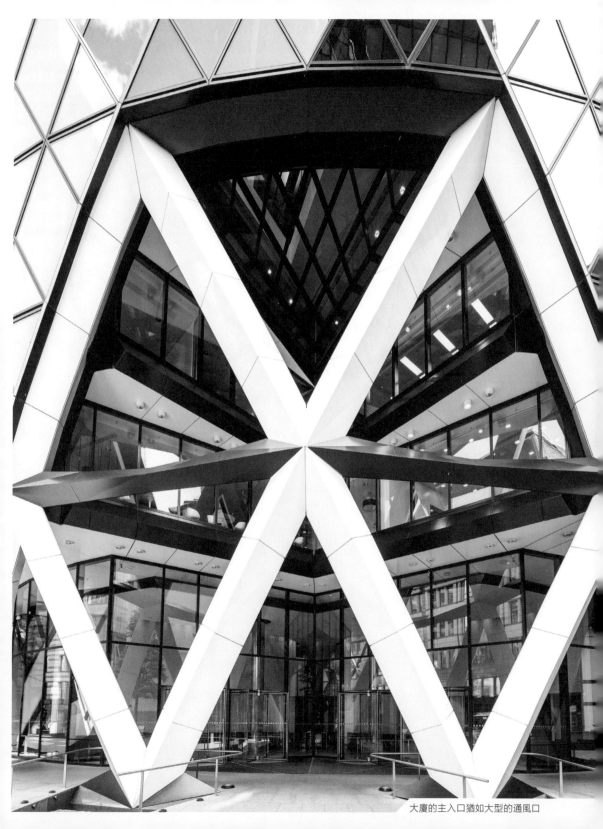

大廈的主入口猶如大型的通風口

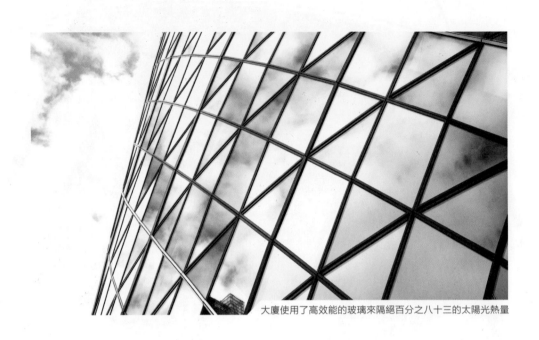

大廈使用了高效能的玻璃來隔絕百分之八十三的太陽光熱量

▲▲▲

實用面積應該不會比中、低層小太多。不過，地板邊界是彎曲的，連外牆也是彎曲的，所以這大廈每層樓板的面積都不同，高層樓板直徑只有二十二米、中層樓板直徑達五十四米，高層與中層的面積相差太大，違返慣用規則。

圓形的大廈外觀無法使用平直的玻璃幕牆掛片，若使用彎曲的玻璃掛片則非常昂貴，因此 Norman Foster 選用了三角形玻璃來併合這個彎曲面，由三角形鋼結構所承托。不過，這大廈是雙層的玻璃幕牆（Double Skin Facade）結構來作煙囪效應，夏天時開放內、外玻璃之間的空間，形成空氣對流來散熱，冬天關閉這個空間，形成空氣隔熱層，成為大廈保溫層。但 Norman Foster 選用了常見的四方形玻璃掛片作為內層玻璃結構，因此室內至室外的景觀除了受三角形的窗框影響之外，還受到四方形的窗框所阻隔，有違常理。大廈選用了三角形的窗框，亦使用了菱形的斜柱來作為主結構，以配合三角形窗框的佈局。這個三角形斜柱便有如鋼網一樣增強了大廈的穩定性，亦減省了百分之二十的鋼鐵，且大廈的堅韌度是英國標準的六倍，可以製造

一個完全無柱的辦公空間，並縮小核心筒的結構部件，提升大廈實用率。

為環保放棄地庫

一般的商廈會提供很多停車位，因為市中心的車位永遠供不應求，但是為配合 BREEAM 認證（Building Research Establishment Environmental Assessment Method），亦避免該小區的交通過於擠塞，所以只保留了一層地庫作為機電工程房和十八個停車位之用，務求打造一個未來環保建築的典範，亦配合倫敦市政府希望市民以單車代步的政策。但因為欠缺了地庫，減弱了大廈的抗浮力，因此地樁需要加深，而打地樁後做的底座亦需要擴大至外環直徑五十米、深二點六米。這個底座（Pile Cap）便需要接近一千八百立方米的混凝土，由於這部份必須要在最底層混凝土未乾涸前傾倒，所以需要在十五小時內安排三百六十輛混凝土車到場，當中的管理絕不簡單。除此之外，由於這大廈是尖頂的，所以不能如常地在屋頂上設置塔吊用作吊運重物，需要在兩側架設塔吊，這亦加大了成本。

▲▲▲

這大廈雖然在環保設計上得到美譽，但是在建築美學上則引來不少爭議，起初這大廈被稱為「尖筒」，倫敦人多數則稱其為「小黃瓜」（Gherkin），但是不少人都會拿 Norman Foster 同期作品倫敦市政廳（London City Hall）一同批評：30 St Mary Axe 似生殖器，倫敦市政廳則似睾丸，一南一北「互相輝映」。

雖然對這大廈和倫敦市政廳外觀的負面批評不絕，不過這大廈是倫敦第一代全電腦化設計的大廈，Norman Foster 使用特別模型組（Special Modeling Group）先在電腦中模擬不同情況，並確定了樓板的邊緣線，之後再研究大廈正面的彎曲度，務求盡量使用同一大小的三角形玻璃來拼合整座大廈的幕牆，從而減輕成本。最後，由工程師奧雅納（Ove Arup and Partners）利用這些電腦模型來計算大廈的受風力和窗框厚度，並將相關數據交給承建商生產。雖然這大廈的空間佈局異於常理，但是確實為未來環保建築和在建築中應用電腦科技立下榜樣，所以這大廈絕對值得在歷史上留名。

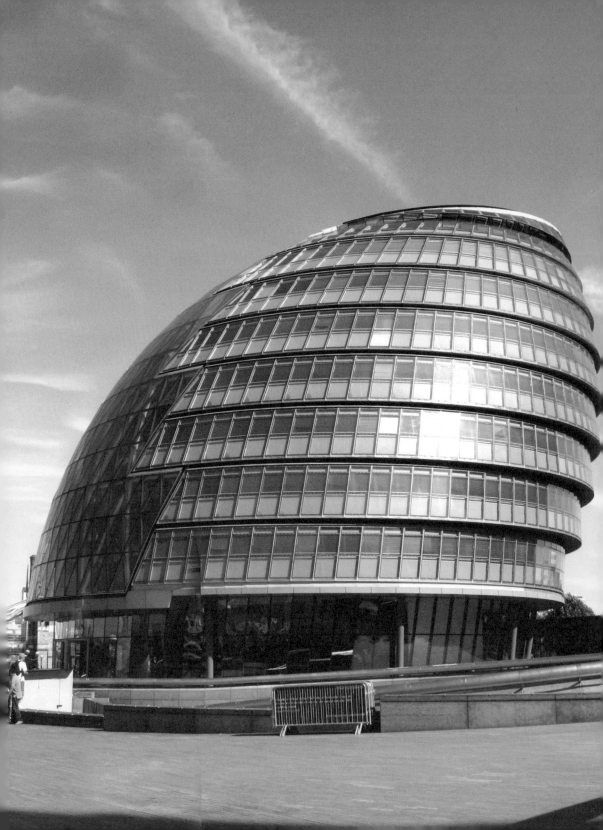

1.3

LONDON CITY HALL

開放的政府
機構

大倫敦市政廳

大部份的大廈都會因為地段、景觀、人流、交通路線等因素來設計大廈的外形，但是由 Norman Foster 設計的倫敦市政廳（London City Hall）則是因應這座大廈的受熱程度來設計。大倫敦市議會（Greater London Council）在一九八六年被廢除，然後在一九九七年當工黨上台後才重新設立，但是由於大倫敦市議會已停辦十多年，因此已沒有一個可容納五百人的辦公室，於是便於一九九八年在泰晤士河南邊，鄰近著名景點塔橋（Tower Bridge）處重置大倫敦市政府的辦公室。

地圖

地址
The Queen's Walk, London
SE1 2AA

交通
乘 District Line 至 Tower Hill 站，再步行過倫敦塔橋即達或乘 Jubilee Line / Northern Line 至 London Bridge 站，再步行至市政廳。

網址
www.london.gov.uk

大倫敦市政府期望帶出一個開放的形象，並要達到最高的能源效益，務求使這大廈成為英國政府的新典範。Norman Foster 參考了他們的另一個重建項目，位於柏林的德國國會大廈（Reichstag），他們在該項目中，於原有建築上擴建一個開放予公眾參觀的透明玻璃拱頂，從這個玻璃拱頂可以看到低層的議事廳。

Norman Foster 把倫敦市政廳分成南、北兩部份，南邊是辦公室，靠近泰晤士河的北邊是會議廳。首層設計成一個空曠的大中庭，中庭之下是地庫展廳，中庭之上是二樓議事廳。在議事廳之上有一個八層樓高的空間，這空間內有一條螺旋形樓梯連接至頂層的員工餐廳，而這條樓梯亦可以通往各層辦公室。頂層設定是對外開放並在室外設立一個下沉廣場讓公眾使用；議事廳內亦常設公眾席，讓公眾可隨時進入議會聆聽議員辯論。

溫度主導設計

這一座像玻璃蛋形狀的建築，全是因應太陽的運行路

▲▲▲

圖1

大倫敦市政廳剖面圖

咖啡廳和展望台
辦公室
辦公室
辦公室
辦公室
辦公室
辦公室
辦公室
中庭
螺旋形樓梯
入口
地庫展覽廳
議事廳

二樓的議事廳上是八層樓高的空間，設有螺旋形樓梯連接至頂層員工餐廳。

圖 2

各層空間平面圖

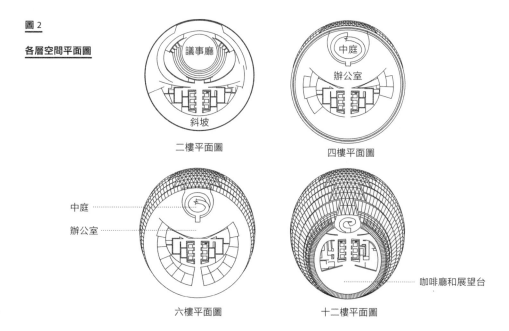

二樓平面圖　　　　　　　四樓平面圖

六樓平面圖　　　　　　　十二樓平面圖

中庭

辦公室

咖啡廳和展望台

▲ ▲ ▲

徑（Sun path diagram）和大廈受熱程度來設計，雞蛋形狀可以比一般四四方方的大廈減少受熱面，而且往往大廈高層受熱及失溫情況較嚴重，所以在這設計中減少高層面積，增建下層面積。因此這大廈也是上窄下闊，而且上層的樓板向南傾，這樣高層樓板便成為下層空間的遮陽板，阻擋夏天從南方射來的太陽光線，減少因陽光而產生的額外熱力；在冬天時由於陽光的角度比較低，所以冬天的陽光可以射進室內，提升室內溫度，減少對暖氣的需求。

另外，在議事廳之上的八層高旋轉樓梯並不是完全密封的，陽光亦可以通過中庭照射在議事廳之上。

一個設計上的考慮可減少空調用電量，出現了這座向南外傾的雞蛋形狀大廈。高層建築為低層空間阻擋陽光，所以在高層加建太陽能發電板，除了發電之外，另一功能是阻隔過多陽光，避免室內過熱，以成為高能源效益的大廈。

每層的窗戶也可以開啟，以達到通風效能，但開啟了的窗戶不可做成有效的對流，所以每層地板也都設有氣孔，將空氣從室外吸至室內並經窗口流出，

圖 3

空調及通風系統

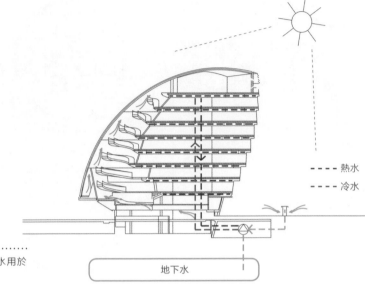

— — — 熱水

— — — 冷水

大廈抽取部份地下水用於
空調冷卻系統

地下水

▲ ▲ ▲

從而做成對流，北邊的八層高中庭能產生煙囪效應，並有助製造自然對流的情況。玻璃幕牆的商業大廈都有供空氣流通的機械設備，而這大廈再進一步利用自然對流來減少對機械抽風設備的依賴，亦幫助大廈散熱。

儘管自然通風的方法非常有效，但在炎熱的倫敦夏天，仍然需要冷氣設備。這大廈利用抽取地下水用於空調系統冷卻設備，沒有增加額外的用水量。冷卻後的水用作沖廁之用，這些污水再沿污水管來冷卻另一組空調系統，當然入水和出水是分開的。一般大廈不可以大量使用地下水來冷卻空調系統，因為大規模抽走地下水會影響四周泥土的張力從而出現地面下沉現象。不過，這地盤鄰近河邊，所以水位甚高，因而可以大量使用地下水來冷卻空調系統。

電腦計算設計

當時，這座大廈的玻璃幕牆成為建築系學生最熱烈談論的課題。一般大廈只會使用一種玻璃幕牆系統，但是這大廈同時使用了兩種完全不同的幕牆系統。這大廈的南邊是辦公室，窗戶會不時打開用作自然通

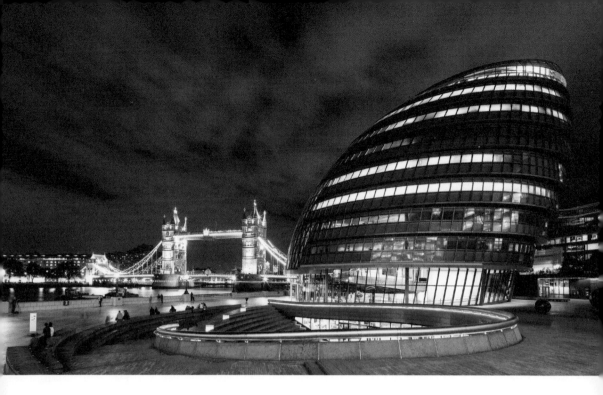

風，因此這部份使用了常見的窗框系統。北部用作
議事廳，不需要設有可開啟的窗戶，因此使用了交
叉鋼框外再加玻璃，這樣可以減少在幕牆上的窗框，
以免影響由室內向外望泰晤士河的景觀，但這個設
計令兩個幕牆系統之間出現了很複雜的接口。

大廈的外形亦是幕牆施工的一大挑戰，3D 弧度（3D
curve）外形使整座大廈南邊的玻璃每塊形狀皆不
同。電腦技術員需要先做好這大廈的外形，然後再
根據層高來劃分樓板的空間和面積，在電腦上準確
計算幕牆與樓板之間的距離，然後再計算出每一塊
玻璃的大小和弧度，最後向工廠訂造玻璃和窗框。

至於北邊的玻璃，雖然用以組合的三角形玻璃是可
以用同一個單元來拼合，但是技術員同樣需要花不
少時間來研究不同單元的大小，才能確定每種分割
方式是否符合經濟效益，並確保不會出現一塊弧形
的三角形玻璃。

近年開始有 Architectural Computing 的學科出
現，計算 3D curve 的技術變得相當簡化，而軟件亦

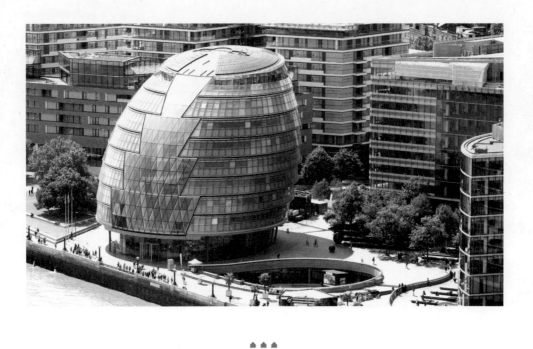

▲ ▲ ▲

變得相當容易使用，很多學生都開始懂得如何使用這些新類型的軟件，但在十多年前，這種全電腦計算來設計大廈的方法是相當新穎的，而這技術以往亦只用在設計船和飛機上，在建築上使用得甚少，所以 Norman Foster 在英國建築電腦技術這方面，一直處於領先的地位。

事與願違

倫敦市政廳在設計初時發現聲波在象鼻般的八層高中庭難以散開去，形成嚴重的回音問題。幸好在建造前，工程師通過電腦模擬實驗發現了這個問題，並與建築師一同修正議事廳上的空間形狀至非純弧形空間，避免了回音的情況。

中庭對上的旋轉樓梯除了可以讓參觀者參觀市政府的運作，亦鼓勵員工多使用這條旋轉樓梯通往各層，減少使用電梯。但是議事廳會議期間，這條樓梯必須封閉以免行人聲浪影響會議進行。由於議事廳開會次數頻密，工作人員因而養成盡量避免使用樓梯的慣性，大多使用電梯而非樓梯。這條樓梯設在大樓的正中心，而且面對美麗河景，如果很少人使用

的話確實相當浪費。

這座大廈在環保設計上相當成功，但似乎忽略了建築美學。這大廈側面像雞蛋，但正面看就十分奇怪，甚至被人笑言像睪丸一樣，因此儘管這建築物在技術上超然，但在英國卻沒有太崇高的地位。

但這建築物確實是一個突破，換成是一般建築師在規劃議事廳時都會選擇比較隱蔽的地方，因為議事廳需要較好的隔音設備而且未必需要陽光，市長和其他重要官員的辦公室則會放近河邊位置，其他員工就會依職級來安排座位，整個建築物就會變成一個階級分明的空間，絕不會像現在這個設計那般開放。另外，絕少建築師會完全因應大廈的受熱程度來作為設計起點，並願意調整建築物的外形來減輕大廈的受熱程度，這是市政廳設計的另一突破。如果在螺旋樓梯的處理上再作調整，這建築物的實用性相信可以再進一步提升。

▲▲▲

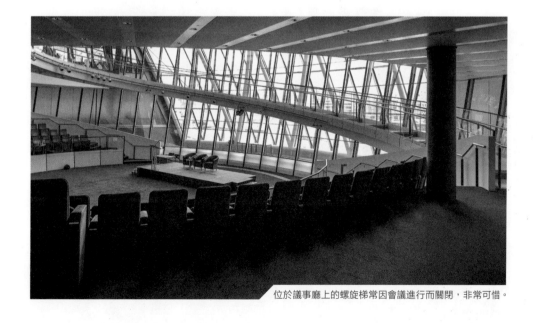

位於議事廳上的螺旋梯常因會議進行而關閉，非常可惜。

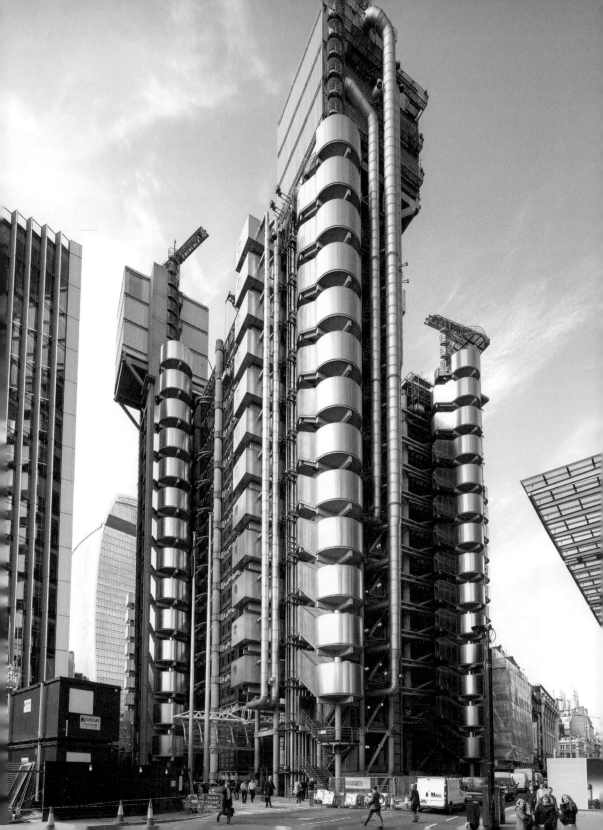

LLOYD'S BUILDING

鋼管外置的實用空間

勞埃德大廈

世界各地的建築師都希望自己的設計能夠被人覺得「美麗」而且「獨特」，能獲得設計大獎並被人稱為「大師」，不過，倫敦則有一位建築師的成名之路並不是依靠「美麗」的設計，而是依靠「奇特外形」。一九八六年，英國建築師 Richard Rogers 設計了勞埃德大廈，這大廈外形特別而且新穎，但也有人認為這大廈外形醜陋。對這座大廈毀譽爭議不斷，但卻把 Richard Rogers 送進了大師之列，這建築亦成為每一個建築系學生都要研讀的案例。

地圖

地址
1 Lime St, London EC3M 7HA

建議參觀路線
乘 Cental Line / Circle Line 至 Liverpool Street 站，再沿 Gracechurch Street 步行可達或乘 District Line 至 Aldgate East 站，再沿 Aldgate High Street 步行可達。

網址
www.lloyds.com

很多人都誤以為勞埃德大廈是英國萊斯銀行（Lloyds Bank）的資產，但其實勞埃德大廈是由倫敦勞合社（Lloyd's London）所擁有，而該大廈是保險業的「交易廣場」。

Lloyd's 的創辦人 Edward Lloyd 其實並不是從事保險業，而是一間咖啡店的老闆。在十七世紀時英國人很喜歡到咖啡店談生意，當時一眾船家或貨主都會在咖啡店與各保險公司談論航運保險的事宜。其中 Edward Lloyd 的咖啡店比較大，而一眾保險公司和船家都喜歡在那裡談生意，慢慢形成一個社交圈，保險公司亦開始長期派出核保員（Underwriter）來這裡駐守工作。當保險公司願意承保之後，便會在船單底部簽名，稱為「Under-writing」。第一代的保單便是這樣誕生。船家和貨主除了會親身到咖啡店與保險公司人員聯絡之外，還會委託代理人到來處理投保事宜，於是出現了第一代的中介人（Broker）。另外，由於保險公司未必會單獨承保整批貨物，他們可能會找來其他保險公司一同參與承保，這便引出了分保（Sub-assurance）和再保（Re-assurance）的制度，而

Lloyd's 在數百年前已是一個供保險公司或分保、再保公司與中介人交易和分享資訊的平台，至今如是。

在一七七〇年，保險界人士已經不在 Lloyd's 咖啡店交易，並開始在倫敦交易所（Royal Exchange）成立了正式的交易平台，直至一九二八年遷至 Cooper Building，其後再擴展至旁邊的 Royal Mail House。有指保險商會保留「Lloyd's」這名稱主要是紀念 Lloyd's 咖啡店，這名字也沿用至今。在數百年後的今天，傳承自 Lloyd's 咖啡店的勞埃德大廈仍是全球保險業的核心交易平台，當時在 Lloyd's 咖啡店中直接或間接創立出來的保險制度和專有名稱，仍然沿用至今。

重建的起源

第一代勞埃德大廈於一九五二年由建築師 Terence Herysham 設計，並在一九五八年正式營業，當時的規劃只是需要把交易會場和主席辦公室等設施移至新大樓，大部份原有的辦公室還留在 Cooper Building 之內，這個可容一千五百人的交易會場在一九七〇年代開

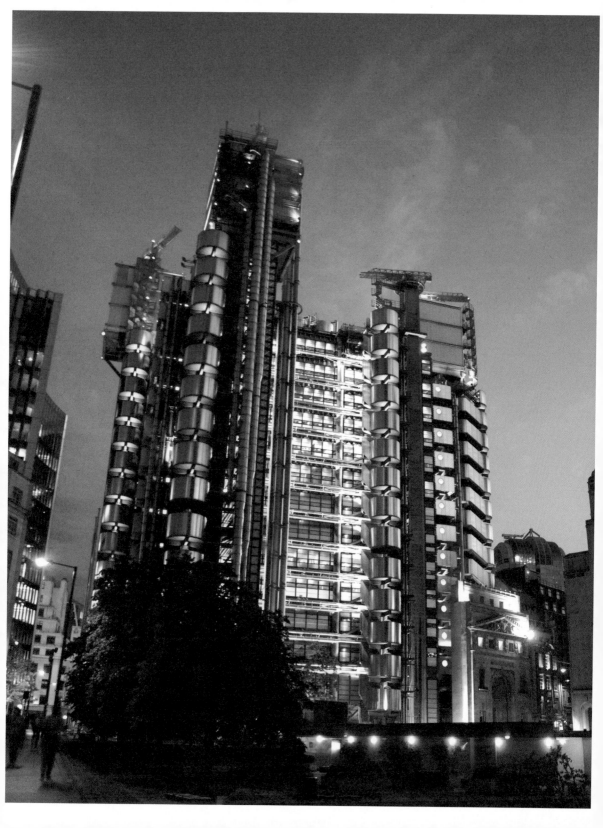

始供不應求，而保險公司的職員亦總不能經常往返勞埃德大廈與 Cooper Building 之間。因此在一九七七年，勞合社決定重建勞埃德大廈及 Cooper Building，但由於 Cooper Building 已是二級保護文物，所以經過多重申請才在一九七九年獲得批准，把整塊土地上的建築拆卸重建。

起初，勞合社除邀請了 Richard Rogers 之外，還邀請了貝聿銘、Norman Foster、奧雅納（Ove Arup and Partners）、WZMH Architects 等國際級大師參與這座大廈的設計。勞合社的要求是不想要一座標準型商業大廈，而且室內空間需要有約百分之七十五的實用率，可容許高靈活度的調整。

為了贏得比賽，Richard Rogers 沒有馬上到圖桌前畫則，而是先到舊大樓坐了一個星期，觀看各核保員和中介人交易的情況，並與不同階層的人進行會面，了解他們對空間的需要，為他們度身訂造一個合適的工作空間。對一般的建築師樓來說，很少設計師會在競賽階段如此花時間來做前期研究，因為萬一方案落選了，這些開支便全數由建築師樓自己負責，所以一般情況下都只會用最經濟的方式來完成競賽方案。

▲▲▲

實用的空間

Richard Rogers 的設計看似複雜、雜亂無章，但規劃理念其實很簡單，他延續一九七七年完成的巴黎龐比度中心（Centre Georges-Pompidou）「內外反轉」的革命思維，使個別室內空間使用較靈活，這切合勞合社的要求，他們唯一的附加條件是，不希望這幢大廈像龐比度中心那樣，把外牆上的喉管塗上各種顏色。

Richard Rogers 設計的理念是先畫一個大長方形而中心加一個大中庭作為四層交易平台。然後對上的九層是各保險公司的辦公室，各辦公室都是圍繞在這個大中庭的四周，中庭由大天窗覆蓋。整座大樓最高層屬於董事局會議室（Board Room），董事局會議室的室內裝飾包括天花、地腳全由舊大樓搬來。董事局會議室內的燈光經過特別設計，務求突出室內的名畫。

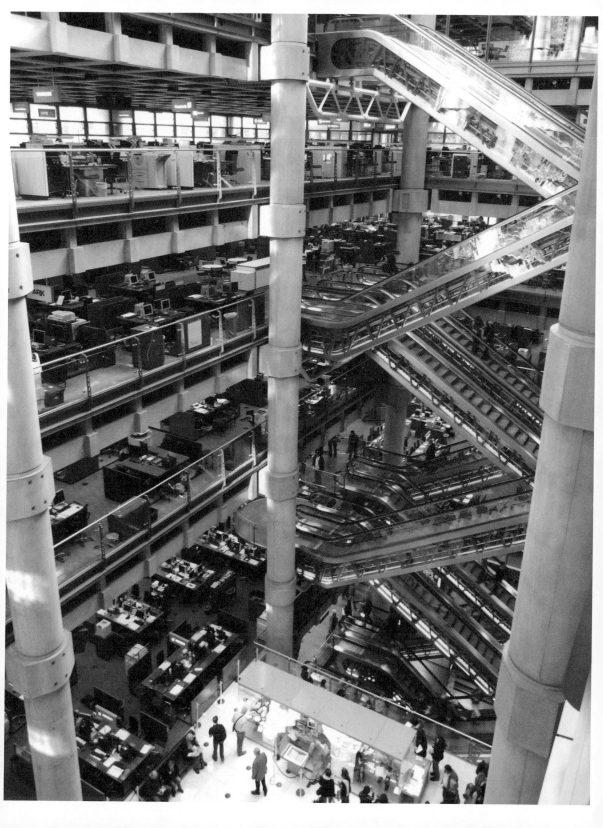

▲ ▲ ▲

大中庭的功能除把陽光帶進室內之外，另一個功能是讓各中介人容易找到核保員的位置，甚至把柱、水喉、電梯、洗手間都置於大樓之外圍，讓整個交易平台沒有任何東西阻礙視野。相信世間上甚少有大廈是要用家先離開大樓主體，然後經過天橋才到達電梯和洗手間。

外置的喉管

由於勞埃德大廈的中庭在火警發生時容易使濃煙積聚在這個大空間中，濃煙體積超過消防處的安全防火限制，火焰很可能會在室內迅速蔓延，所以需要加強排煙系統。噴淋系統（Sprinkler System）和濃煙感應系統（Smoke Sensor），以確保大廈能在短時間之內排出濃煙，而辦公室的人可以在兩分半鐘之內逃離火場至室外。勞埃德大廈的外牆有這麼多排煙喉管，方便在短時間之內排出濃煙，以保障室內逃生人士的安全。

另外，洗手間設在大樓外，接駁洗手間的水喉也設置於大廈外牆，水喉的頂部便是水箱，這些都是 Richard Rogers 刻意安排，成為這大廈的主要特

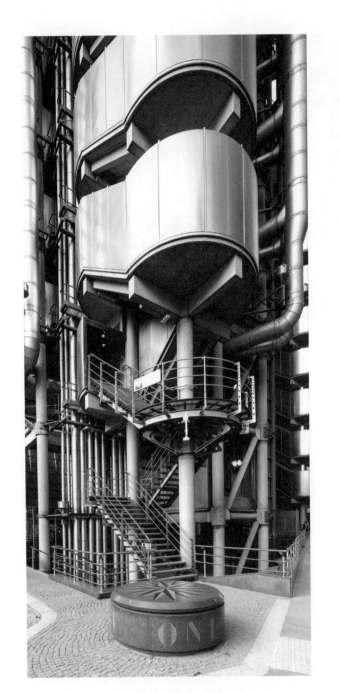

色。不過，這亦是大廈敗筆之處，因為這些水喉需要從玻璃窗上穿過，完全阻礙了窗外景色，破壞了電梯大堂的氣氛。外置的排煙喉及水喉，令到外牆變得相當醜陋，這種內部配件外置的設計方式使這大廈的外形令人感到雜亂無章，毫無焦點，因此這大廈多年來一直被評為全英最醜陋的建築之一。

高靈活度的結構空間

至於結構，Richard Rogers 原先的設計是希望使用鋼結構，而不是混凝土結構。在英國，通常只有在低廉的房屋區才會使用混凝土結構，混凝土給人一種低廉的印象。不過，由於勞埃德大廈的中庭過大，結構的防火等級達至四小時，如果使用鋼結構的話，便需要在工字鐵上噴上混凝土才能

達至耐火度的要求。既然如此，Richard Rogers 不得不考慮使用混凝土。

最後，勞埃德大廈的結構是以預製件混凝土（Pre-cast concrete）組合而成的，這樣才可以確保混凝土的表面有高平滑度，亦避免製造出如貧民區建築般的粗糙感覺。至於樓板則使用格仔樓板（Waffle slab），樓板內由大小不同的小樑來組成，可以增加樓板的承重力和跨度。因此，儘管勞埃德大廈的結構柱網跨度達十點八米乘十八米，但都不需要使用粗大的橫樑來承托，這便提升了中庭內的氣氛，而室內的佈局亦不會因結構柱網過粗而有所限制。

為了要讓這大廈有一個高靈活度的工作空間，柱和樑不是用傳統的方式來固定的，而是在柱頂加上套件（Yoke）並掛上橫樑，之後才把樓板掛在上面，就像砌積木一樣。如果將來需要拆卸部份樓板和樑柱都不會對現存結構造成太大影響。另外，各層的洗手間也不是牢牢裝在樓板之上，而是像一個貨櫃般安裝在金屬架上，可以隨意安裝或拆卸，換句話說，這大廈的各部份都可以隨著未來的需要作出大

▲▲▲

規模的調整而不會影響主結構。

格仔樓板除了能滿足結構承重，另一項功能便是節能。格仔內的空間會吸收白天部份熱量，並在晚間緩緩地散熱，從而減少了在白天對空調系統的需求。

格仔樓板的另一好處是可以讓部份的機電管道通過而不一定要在樓板下，可以減少樓板和機電層的厚度，特別是電線、光纖網絡的空間需求。因為在八十年代初，勞埃德大廈內只有百分之四的保險公司使用電腦，發送電郵和網上交易更未開始通行，所以這大廈之後在電腦系統和光纖線道空間的需求都作了多次的增加，慶幸地這大廈的設計是設有升高地台（Raised floor）來作為調整機電管道之用，否則便需要在吊頂或不同的地方作大規模的調整。

最重要是 Richard Rogers 的團隊在設計初期已考慮到電腦對保險業的重要性，才預先設定雙倍的電力供應量來應付未來的發展，否則便很可能需要擴大大廈內的變壓器，這便相當麻煩。

傳統與新穎兼備的交易平台

勞埃德大廈
表面上雖然

是完全破舊立新的大廈，但其實內裡還包含了不少傳統的元素，首先在中庭之內有一個 Lutine Bell，響一聲是壞消息，響二聲是好消息。在舊的勞埃德大廈是非常有用，因為成立初期時其主力是從事航運保險，當船隻安全回歸便響二聲，如果航運出現問題便響一聲。一眾保險業人士一聽到鐘聲響便會聚集到 Lutine Bell 附近了解現場最新情況。

現在的勞埃德大廈由於遠離河邊，而且現在的航運都很少到達泰晤士河，所以 Lutine Bell 很少響二聲，因為現在根本很少船隻歸航至倫敦市區航道。響二聲只有在英女皇到訪時才有，但響一聲的傳統就仍然保留，因為大家都需要知道壞消息。

在 Lutine Bell 對面便是 Lost Book，Lost Book 上所記錄的便是哪一艘船已經沉沒或已出事，寫上去的船都代表相關保險是全額賠償（Total Loss）。在以前，Lost Book 可讓核保員了解行內的大額賠償情況。現在雖然資訊發達，但這個傳統仍一直保

◣◣◣

留，並以 Lost Book 作為全額賠償的標準。

Richard Rogers 所創造的勞埃德大廈雖然被很多人劣評為醜陋，但是他這一種內件外置的設計方案確實相當具前瞻性，在眾多的世界建築案例中可以說是少之又少，最重要的是切合了 Lloyd's 這個保險業交易平台高靈活度的需要。在開業數十年後的今天，現在世界各地的大保險公司都會派人長駐在這裡，而那些中介人便會在無預約的情況下隨意到這裡與不同的保險公司討論保單事宜，情況雖然很像街市賣菜一樣，但這平台仍繼續領導全球的保險業發展。

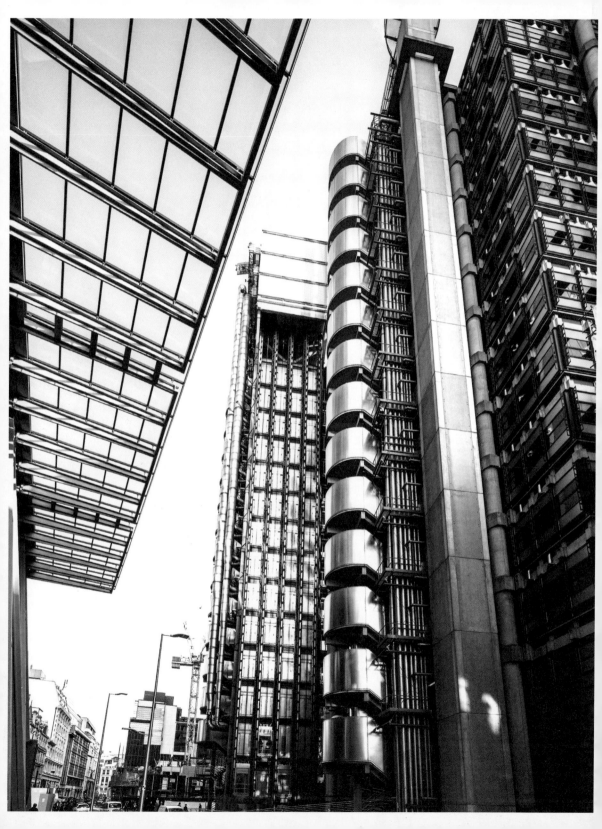

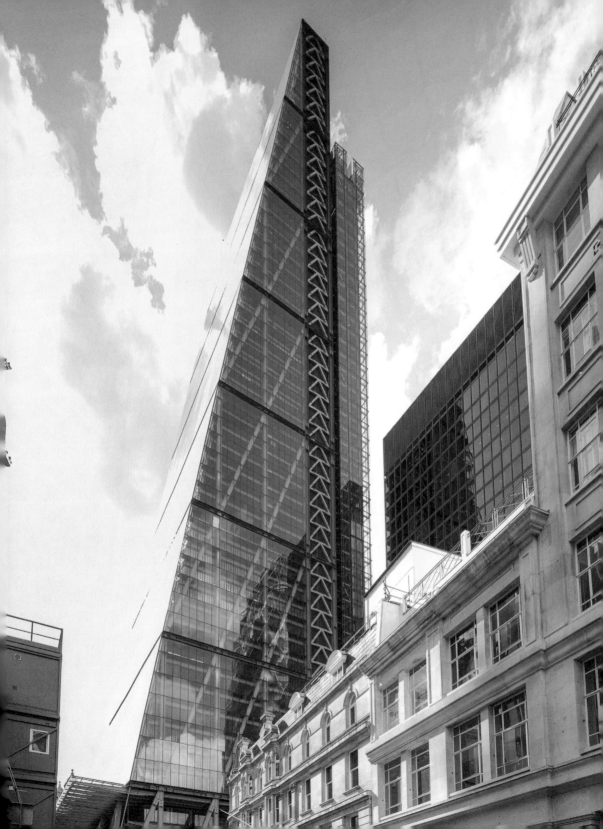

THE LEADENHALL BUILDING

三角形的大廈

利德賀大樓

地圖

地址

122 Leadenhall St, London
EC3V 4AB

交通

乘 Central Line / Circle Line
至 Liverpool Street 站，再沿
Gracechurch Street 步行到達；
或乘 District Line 至 Aldgate
East 站，再沿 Aldgate High
Street 步行到達。

網址

www.theleadenhallbuilding.com

勞埃德大廈是 Richard Rogers 的成名作，三十五年後，他在同一條街道上再次創造出另一座具爭議的建築——利德賀大樓。這大樓外形不如勞埃德大廈般奇怪，只是一座由下而上地收窄成三角形的商業大廈。但這個設計其實違反了商業原則，高層的景觀比較優良，租金自然是比較高，建築師通常會盡量確保高層面積與低層面積相若，就算要因應外立面設計來縮小樓板，也會盡量控制在最小的範圍之內。

當大家懷疑 Richard Rogers 為何會違背商業原則來設計這座大廈時，他的解釋是，因為聖保祿大教堂（St. Paul Cathedral）是最尊貴的建築物之一，當利德賀大樓提出規劃申請時，倫敦市議會（City of London Council）高度重視這座四十八層高的商業大廈會否破壞聖保祿大教堂觀景台上外望的景觀，同時影響倫敦天際線景觀。在倫敦市中心，除白金漢宮之外，一直都以聖保祿大教堂為最重要的建築物，所以在二戰期間當倫敦受納粹德軍轟炸時，前首相邱吉爾（Winston Churchill）也要求消防員優先撲滅聖保祿大教堂的火災，因為萬一聖保祿大教堂被燒毀的話，國民的士氣將會大受打擊，可見聖保祿大教堂對倫敦，甚至整個英國的重要性。

▲▲▲

違反商業原則的代價

為了遷就景觀問題，三角形大廈在設計概念上並沒有大問題，但在商業考慮上便出現嚴重問題，因而出現這座三角形大廈。

為了達成這個要求，Richard Rogers 作了多方面的實驗，而最終的方案是把高層的空間縮減並在低層填補這些減去的空間，因而出現這座三角形大廈。

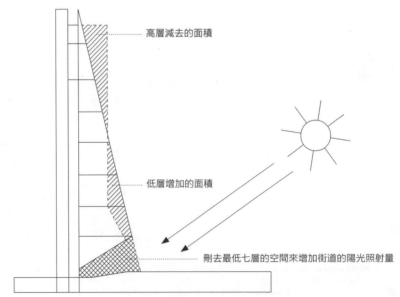

圖 1

大樓設計規劃圖

高層減去的面積

低層增加的面積

刪去最低七層的空間來增加街道的陽光照射量

題。這座大廈四周都被不少摩天大廈所包圍，大約十多層以上的單位才可以看到泰晤士河。為了讓所有樓層的辦公室都能欣賞河景，建築師便把所有樓梯和電梯移至大廈的北部，儘管是高層面積較小的單位也因為沒有電梯的阻隔而成為一個高實用率的辦公空間，從而提高辦公室的租金收入。

這種核心筒外置的設計方式雖然能夠彌補租金上的收入不足，但卻對結構造成考驗。一般的摩天大廈都以核心筒的混凝土牆為主要結構部件來加強大廈的抗風和抗震能力，這大廈的樓梯和電梯都設在大廈的北端，而電梯四周均是玻璃幕牆，可說完全沒有受力牆。

為解決結構上的缺陷，工程師便想出在建築物的周邊加設鋼柱，並且在柱與柱之間的對角加上斜柱來穩定結構。這個結構框架的設計方案雖然可以解決結構不穩的問題，但是這些斜柱和粗大的鋼柱可能會影響辦公室對外的景觀。因此在盡量減少鋼柱數目的前提下，建築師和結構工程師研究出每八層設置一根對角斜柱，從而減少結構柱大煞風景的情況。



◤ ◤ ◤

圖2

第五、二十二、三十一樓平面圖

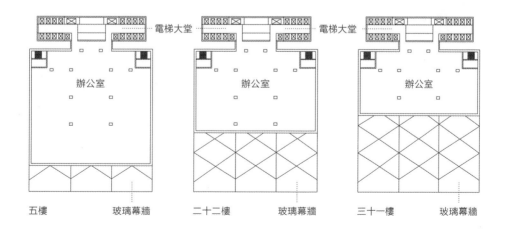

電梯大堂　　　電梯大堂

辦公室　　辦公室　　辦公室

五樓　　玻璃幕牆　　二十二樓　　玻璃幕牆　　三十一樓　　玻璃幕牆

極難的施工

這個結構規劃雖然令到斜柱的數目減少，但是個別結構部件長達十五米，嚴重影響地盤施工。由於這個地盤四周均是已發展的商業大廈，而且所有道路都相當狹窄，沒有額外的空間作存放建築物料或接合工字鐵之用。因此，組合工字鐵的工序便必須在工廠進行，並待深夜才將物料運送至地盤，否則大型車輛進出地盤時便會嚴重阻塞四周道路。

為了縮短在現場施工的時間，這大廈盡量使用鋼結構，甚至連樓板和柱都是鋼結構，務求減少在現場的釘板、紮鐵等工序，而且所有主要結構部件都要到達現場後立即安裝。另外，為進一步縮短現場施工時間，部份的機電管道也預先在工廠中安裝在結構部件之內。

整座大樓較鄰近的大廈高很多，所以外牆設計上都盡量使用玻璃幕牆，連辦公室電梯都是使用玻璃電梯，好讓上班一族在上、下班時可以盡覽四周景色，放鬆一下心情。不過，如要使用普通的玻璃，室內便很容易出現溫室效應，特別是南邊面向太陽的一

▲▲▲

方。因此建築師使用了附有 Low-E 塗料的雙層中空玻璃（Double skin façade），這樣便可以在玻璃幕牆中形成煙囪圖效應來散熱，並在冬天能把百葉簾關起來形成保溫層。

這樣的設計雖然環保，但在施工上便引起了不少問題，雙層玻璃幕牆比平常的中空玻璃幕牆重很多，幸好這大廈的東、西、北三邊都是垂直的，所以可以用香港常見的環型吊臂（vinci crane）進行施工，過程較為簡單。但是南邊的一邊是傾斜的，所以需要預先把單元板塊（unitized unit）吊至高處，然後再慢慢傾斜地插入，因而令到這大廈的幕牆安裝比一般的幕牆大廈多做很多功夫。再者，由於所有幕牆部件都是從中國運來的，因此如有任何的損壞便需要等六個月才能夠更換，所以安裝時亦需要格外小心，時間亦增加不少。

大型公共空間

大廈首層設有一個相當大的公共空間，這是全英國私人物業範圍內最大的公共空間。在申請興建這座大廈時，市議會認為這大廈的體積過大，有礙街道公共

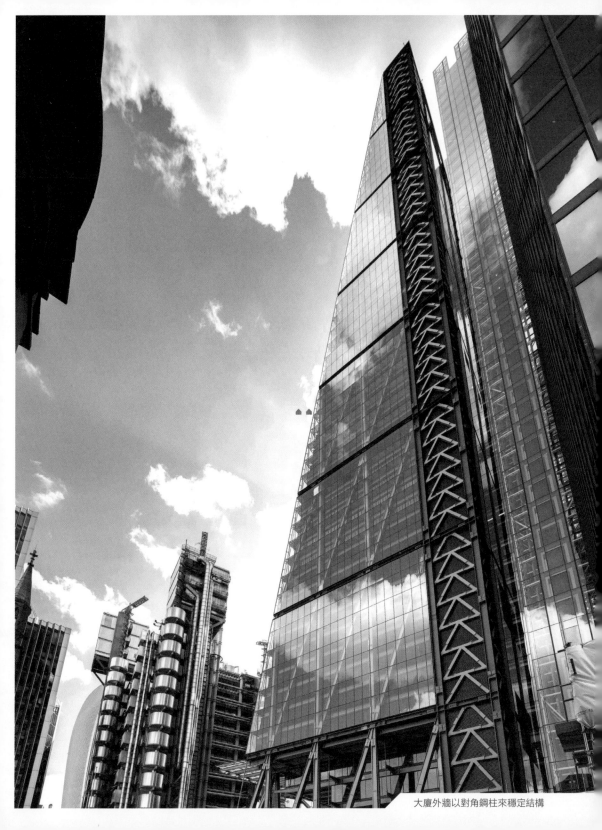

大廈外牆以對角鋼柱來穩定結構

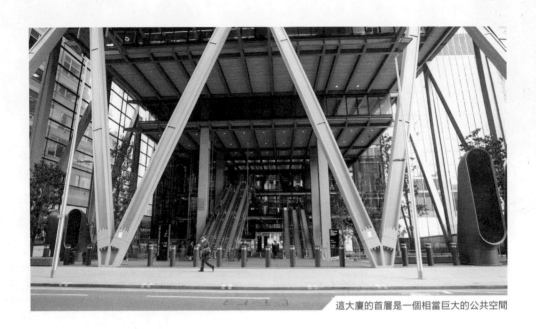

這大廈的首層是一個相當巨大的公共空間

▲ ▲ ▲

空間，因此要求首層需設有大廣場供公眾使用。

因此這大廈首層是一個綠化空間，而上班人士是需要從一樓乘搭一條很長的扶手電梯至三樓，才能進入大堂。

表面上，這樣的設計理念是頗為理想，但到實際執行時便頗為麻煩，儘管這處向南，但四周街道很狹窄，陽光不足，綠化的植被需要是耐陰的植物，否則不能生長。除此之外，這些植物位處於大廈主入口，所以亦需要選取一些四季常綠的植物，否則落葉便會大大影響入口大堂的觀感，設計上需作多重考慮。

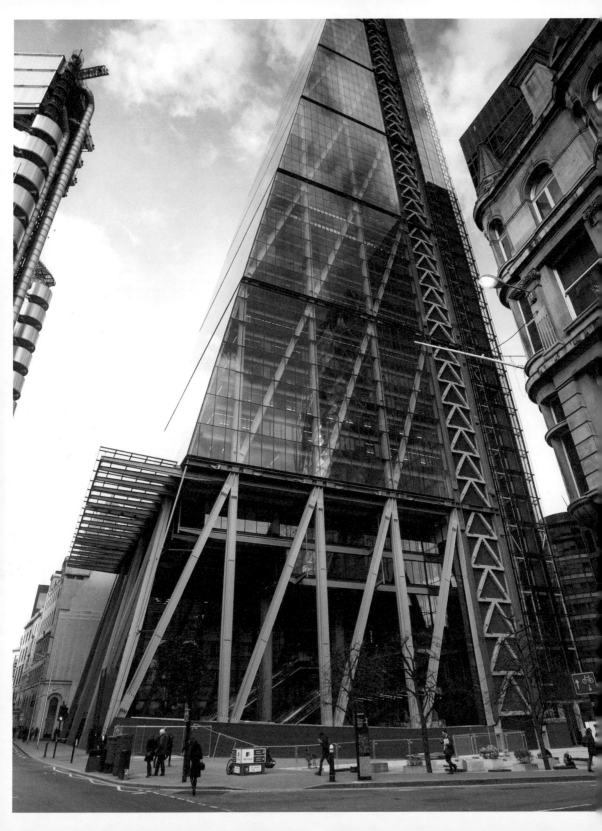

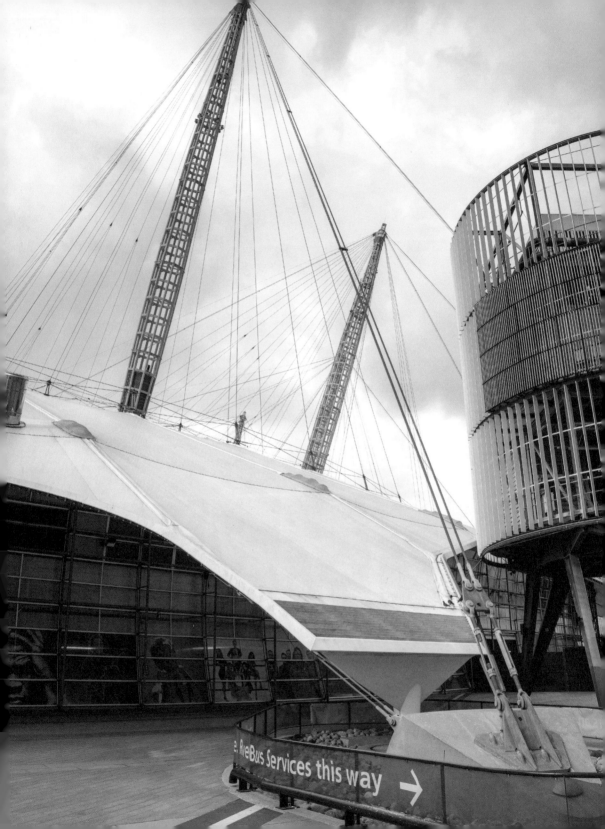

THE O2

超級大白象
工程

O2 體育館

一九九六至二千年，英國政府做了一個很大膽的嘗試，他們為慶祝千禧年而舉辦了一連串的大型活動，當中包括在倫敦和紐卡素興建千禧橋（Millennium Bridge），在格拉斯哥興建科學中心（Glasgow Science Centre）和在 Cornwall 興建伊甸園（Eden Project）等二百一十五個大型項目，當中最重點的項目是倫敦的千禧巨蛋（Millennium Dome），但這亦是最失敗的千禧項目。

地圖

地址
Peninsula Square, London
SE10 0DX

交通
乘 Jubilee Line 至 North
Greenwich 站

網址
www.theo2.co.uk

備註
開放時間 1200 — 2200

千禧巨蛋（Millennium Dome）位於倫敦東部的北格林威治（North Greenwich），該處亦是泰晤士河最急彎的河套之一，曾擁有全球最大的燃氣庫，亦曾有全倫敦最大的碼頭。在一九八○年代開始，陸續在金絲雀碼頭（Canary Wharf）一帶將荒廢的碼頭轉化成新的金融區和高尚住宅區。除此之外，其餘區域由於缺乏公共交通的配套，建築物的發展高度亦受航空路線的限制，而且土地曾長期受工業污染，因此未能吸引財團在此區域作大規模投資。直至一九九六年，倫敦市政府邀請了英國著名的建築師 Richard Rogers 來為北格林威治作前期規劃。他的規劃概念是在北格林威治的盡頭興建千禧巨蛋，以作為慶祝千禧年的重點項目，並增建地鐵站，務求借助千禧巨蛋的叫座力來帶動北格林威治沿河一帶的住宅項目發展。

千禧巨蛋位於泰晤士河河套的尖端，亦在倫敦市內機場（London City Airport）的航空線五十米高度限制之內，另為避免出現屏風樓的情況，所以橫向低層建築是非常適合這個河邊的位置。這地區非常接近格林威治時間（Greenwich Mean Time）軸

◣◣◢◢

線，因此建築物以直徑為三百六十五米的圓形作設計，藉此代表一年三百六十五日，並以十二支鋼柱作支撐結構，鋼柱的數目代表一年十二個月和每晝的十二小時，以配合整個社區的文化元素。

計劃興建千禧巨蛋的主要功能是在千禧年舉辦大型展覽活動，之後用作多用途場館，並成為二○一二年奧運場館。外形上用了一個大型帳篷來作屋頂，情況就好像一把大型的雨傘蓋著不同類型的展館，統一整個空間的氣氛。這一個全世界最大的帳篷結構就只用十二條大型鋼柱來支撐，所以室內空間佈局容易調整，以配合將來的多功能用途。

這個外形設計除了帶來高靈活度的空間，還能有效控制成本，因為屋頂的建造過程可以不必等待主體結構完成才開始。因此千禧巨蛋的建造方式是先完成十二支大鋼柱之後，再安裝鋼柱頂部的鋼纜和圓心處的鋼環，同步進行屋頂的覆蓋和主體結構的工程，這樣便把工程的建造費成功地控制在四千三百萬英鎊的低價，並能準時在二千年的一月一日開幕。

除此之外，千禧巨蛋還有效地使用圓拱形的外形來達致環保要求，表面上這個白色屋頂是密不透風的膠膜，這一層白色薄膜看似很容易被刺穿，看似冬不暖、夏不涼。不過，這屋頂其實是相當穩固的，因為這屋頂不是使用了膠膜，而是使用了特氟龍（Polytetrafluoroethylene, PTFE），這材料又輕又防水、拉力又強，對化學物品反應低，所以壽命很長。為了節省對通風系統的耗能需求，Richard Rogers 在十二支鋼柱與屋頂的交接位和中央舞台的上方加了可開啟的窗戶，使這場館在冬天時只需要少量的暖氣並且還可以使用自然通風。另外，Richard Rogers 巧妙地利用這個圓拱形的屋頂來收集雨水，用於洗手間沖水。這場館所使用的電能均是環保電能，部份是依靠風力發電，另一些能源是由附近住宅收集回來的生物能源，包括利用廢物和污水來產生電能。

由於千禧巨蛋在外形上、規劃上和結構上有其獨特之處，所以這個項目在二千年獲得歐洲鋼結構設計大獎（European Structural Steel Design Award）和 RIBA Award 等大獎。

成功的建築，失敗的展覽

千禧巨蛋雖然是得獎項目，工程財政和時間管理亦都能夠達標，但是整個千禧巨蛋項目卻是一個失敗的項目。千禧巨蛋的展覽主題是千禧體驗（Millennium Experience），展覽期由二〇〇〇年一月一日開始，直至二〇〇〇年十二月三十一日，為期一年。展覽的原意是希望製造一個如一八五一年在水晶宮（Crystal Palace）舉行的第一屆世界博覽會那樣的大型展覽會。

◢◢◢

展覽的主題分為「Who we are」、「What we do」、「Where we live」三大類，之後再細分為「Body」、「Mind」、「Faith」、「Self Portrait」、「Work」、「Learning」、「Rest」、「Play」、「Talk」、「Money」、「Journey」、「Shared ground」、「Living island」、「Home planet」共十四個展區。各主題展館之設計均是出自名師之手，並包圍中央大舞台來佈置，在大舞台的斜台座位之下的空間附有洗手間和餐廳等配套設施。為何千禧巨蛋在規劃上和主題定位上都十分妥善，卻仍然會「流血不止」？

圖1

千禧巨蛋屋頂模型圖

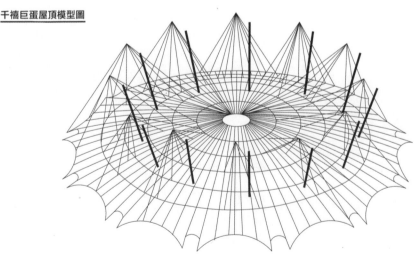

整個項目的死因只能歸咎於強差人意的展品，例如「Talk」展館內只有這一千年內人類使用過的電話、電腦、工具等，「Journey」展館只是展示在這一千年內人類使用過的單車和未來單車概念。由於主題不吸引，而且類同的展品亦在倫敦其他博物館中展出過，整個千禧巨蛋的佈展並沒有任何稀世珍品，最精彩的展品可算當年展出的未來單車，其餘的確實乏善足陳。再加上千禧巨蛋的標準收費是十英鎊，對比起收藏過萬件珍品的大英博物館的免費入場，高下立見。

千禧巨蛋展覽還包括於中央大舞台的表演，展覽期間共有九百九十九次演出，共有一百六十名舞蹈員參與，部份舞蹈員還會被吊在空中，這表演同樣是劣評如潮。因為這個空中表演歷時接近一小時，大部份觀眾不願長時間仰頭觀看表演而中途離開，能觀看整場表演的觀眾大部份是不拘小節之人，盡情地躺在地上舒舒服服地欣賞整場表演。

雖然有人指出千禧巨蛋的入場人數不理想，是因為北格林威治地鐵站在二〇〇〇年中才完成，通車日

▲▲▲

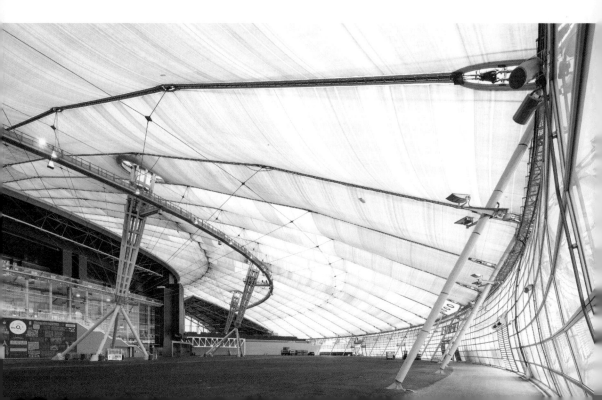

期比原定的計劃遲了大半年。不過，即使在地鐵站通車後，千禧巨蛋的入場人數仍然沒有大幅增加。入場人數始終強差人意，儘管曾多次更換管理層，但入場人數一樣返魂乏術，原先預計目標入場人數達一千二百萬，在開幕之後的四星期已經下調至一千萬，不過最終入場人數只達六百五十萬，而付款入場的人士則只達四百多萬人。

由於入場人數與預計人數有差距，千禧巨蛋就肯定不能達到收支平衡。在原來的計劃中，若連同展館、地價和其他前期投資的總成本，共達七億八千萬英鎊，當中四億英鎊由國家彩票局（National Lottery）支付，其餘有一億六千萬英鎊由不同的大機構贊助，餘下的則依靠門票收入，不過門票的收入最後只有一億九千萬英磅，國家彩票局需額外注資在超支的二億英磅上，而千禧巨蛋管理公司NMEC（New Millennium Experience Company）亦在二〇〇一年破產。

計劃改變用途

展覽期完結後並不是惡夢的結束，而是開始。展覽過後，

管理公司並沒有詳細計劃如何使用這建築物，而千禧巨蛋除曾經舉行世界小姐選美會和一至兩次的展覽之外，便一直空置了六年，最諷刺的是當年政府在受到多方壓力之下，其中一年聖誕節期間竟把千禧巨蛋用作露宿者之家。

由於千禧巨蛋每月的經常性開支達一百萬英鎊，在長期「燒銀紙」的情況下，英國政府不得不正視空置的問題，並曾研究多個使用方案。例如讓當時還在英超的查爾頓足球會遷入千禧巨蛋作為主場，但千禧巨蛋的中央舞台只有約二萬六千個座位，而英超球隊的主場一般都會有四至五萬個座位，甚至接近七萬個座位。因此如非把屋頂拉高否則不能加建，但是千禧巨蛋的直徑達三百六十五米，根本不能夠單靠起重機便拉起整個屋頂。再者，PTFE的屋頂雖然又輕又穩固，但是不能透光，所以不能夠讓草在此生長，所以最終放棄轉營為球場。

另一個方案是拆卸千禧巨蛋四周的停車場然後加建住宅、商場、電影院等設施，務求填補千禧巨蛋的虧損；甚至有人提出拆卸千禧巨蛋改建豪宅，反正

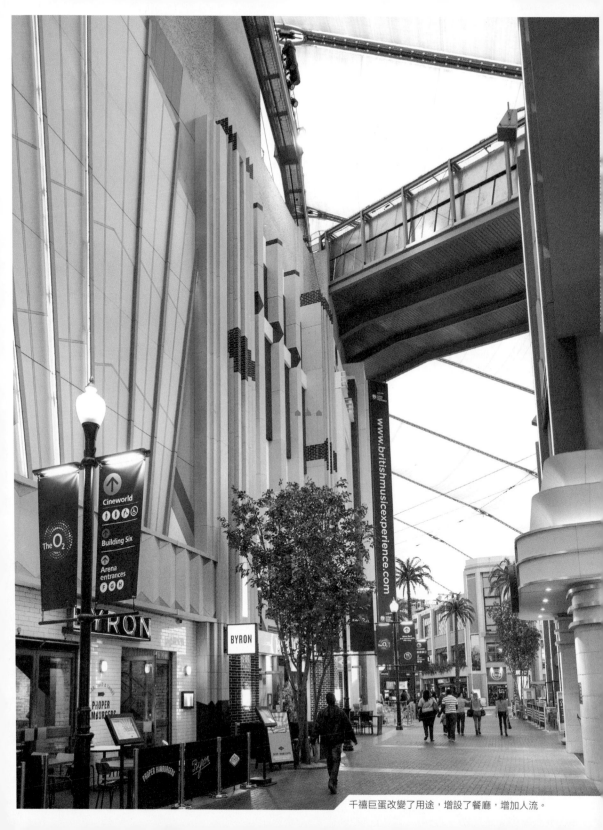

千禧巨蛋改變了用途，增設了餐廳，增加人流。

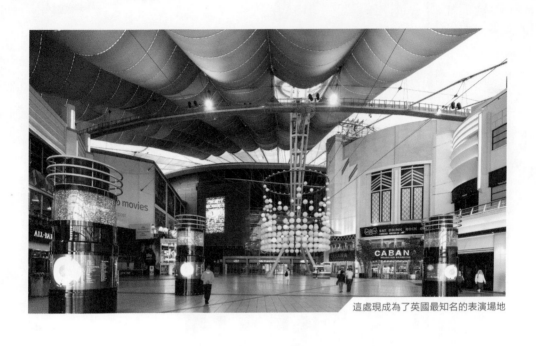

這處現成為了英國最知名的表演場地

那幅地皮是三面環河的優質地皮，價值很高，但大部份市民認為如拆卸整個建築物實在太浪費。亦有人曾提出把千禧巨蛋用作演唱會場館，但由於圓拱形屋頂如一塊凹鏡一樣令音樂過度集中反射，音效奇差，而且室內座位數目不足以舉行大型演唱會，這方案如其他大部份計劃一樣都只是紙上談兵，全部胎死腹中。

先死而後生

在千禧巨蛋空置近六年後，Meridian Delta Ltd 決定與政府簽訂六十年的合同，並投資改裝室內空間的音效設備，改動座位編排，加入展覽場地、電影院，並作了長遠的宣傳計劃。在二〇〇七年六月由 Bon Jovi 舉行重開後的首場演唱會後，Madonna、Eric Clapton、Spice Girls、U2、Rolling Stones 等巨星都曾在此舉行演唱會，而 Meridian Delta Ltd 亦以六百萬英鎊把千禧巨蛋的命名權賣給電訊網絡商 O2。

O2 的客戶可以優先購買在這場館舉行的演唱會門票，除演唱會外，O2 體育館曾舉行多場世界級拳

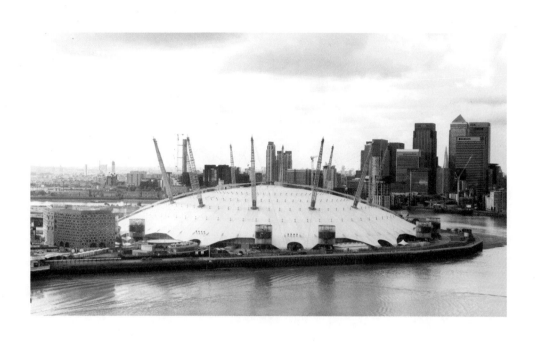

賽、UFC 拳賽、NBA、NHL 表演賽等體育活動，
而二○一二年倫敦奧運會的體操、籃球比賽亦在 O2
體育館舉行。O2 體育館成為了倫敦市最重要的娛樂
活動中心，二○○九年米高積遜亦曾計劃在此舉辦
五十場「This Is It」演唱會，不過這演唱會因米高
積遜去世而取消。

由於演唱會場地只佔 O2 體育館面積的百分之
四十，所以 Meridian Delta Ltd 建議在 O2 體育館
加設超級賭場，把拉斯維加斯的娛樂元素帶來倫敦，
但最終被前英國首相白高敦否決了這建議。

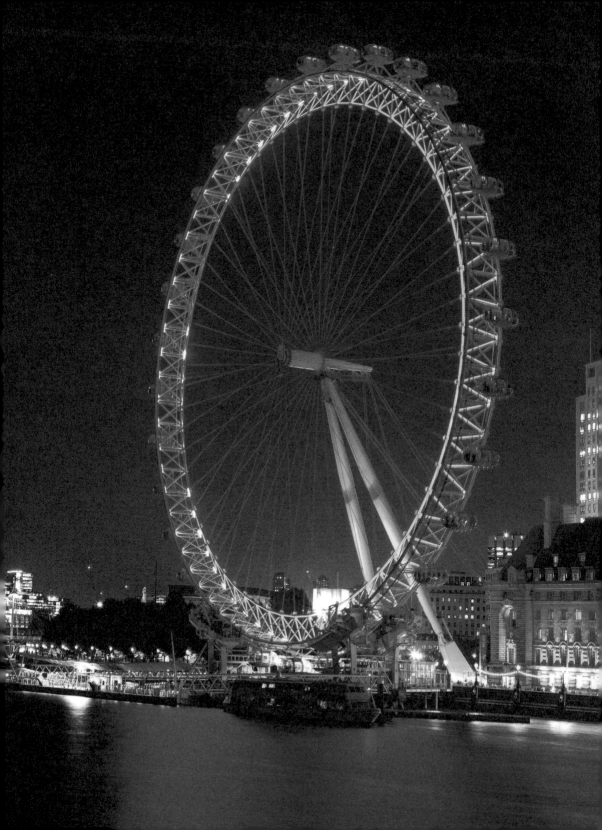

LONDON EYE

成功的旅遊
項目規劃

倫敦眼

「有心栽花花不開，無心插柳柳成蔭」，這
兩句話絕對適合用來形容千禧巨蛋和倫敦眼
這兩個千禧項目，前者屬永久項目但破產收
場，後者是一年項目但「名留青史」。

倫敦眼原只計劃在千禧年內開放一年，但由
於參觀人數持續高企，在豐厚的收入和龐大
連帶利益的吸引下，順理成章留下這建築物。

其實相當多人都感到奇怪，倫敦眼只是一座
摩天輪，而摩天輪亦不是甚麼稀奇的建築，
為何這座摩天輪會如此成功並能令倫敦政府
不得不保留呢？

地圖

地址
London SE1 7PB

交通
乘 Jubilee Line 至 Waterloo 站

網址
www.londoneye.com

備註
開放時間 10:00 — 20:30

倫敦眼位處泰晤士河南岸，鄰近白金漢宮、西敏寺和大笨鐘等熱門旅遊景點。倫敦眼旁設有水族館（Sea Life London Aquarium）；南丁格爾成立的全球第一間護士學校聖湯瑪斯醫院（St. Thomas Hospital）也在不遠處。另外，這處鄰近 Westminster、Waterloo、Charing Cross 等三個繁忙的地鐵站，在環境和交通配套方面相當理想。最重要的一點，這摩天輪比四周的建築物為高，而且位於泰晤士河的其中一個河套，所以除了可以從高處俯視四周的建築物之外，還可以遠眺泰晤士河套後的建築物，確實有欲窮千里目，更上一層樓的感覺。

另外，倫敦眼在開幕時是全英最高的觀光塔（現在全英最高的觀光塔位於碎片大樓頂樓），因此可以從高處盡覽整個倫敦市中心，特別是倫敦眼附近的古建築如西敏寺、西敏宮等歌德式的建築，因為歌德式的建築都是由不同高度的尖塔來組合，所以從高處可觀看這些建築物不同的層次。如果整個市區都只是現代化的建築，就只會為旅客帶來平平無奇的觀感，就如從香港國際商業中心頂層的 Sky100 展望台觀看美孚新邨一樣，沒一點層次。再者，倫敦的市中心除了有海德公園（Hyde Park）和聖占士公園（St. James Park）等大型綠化地帶之外，還設有不少其他綠化地帶來減少都市密度，所以旅客可以從高角度觀看倫敦不同的建築物，而不會像東京晴空塔一樣因城市個別地區密度過高的關係，旅客只可看到前排的建築物而不能欣賞後排的景點。

▲▲▲

泰晤士河上的光環

倫敦眼的成功除了是地點和配套合適之外，另一個致勝的原因是其設計。建築師 Marks Barfield Architects 為了提供最佳的觀賞角度，曾研究了多個方案。由於倫敦眼體積巨大，他們不希望這座新蓋建築擋著太多岸上景觀，特別是西敏宮和倫敦市政廳等重點歷史建築。另外，他們認為倫敦眼除了要考慮日景的情況，還需顧及晚間的效果，否則便不能夠成為倫敦的地標。因此倫敦眼的外形只是一個圓形鋼環，內環只用兩條粗鋼柱來連接鋼纜，由圓形鋼框來支撐。這個結構方案除白色的鋼環和鋼柱之外，便沒有任何大型結構阻擋對岸的視線，而

且在晚間的燈光照耀之下，鋼環便有如一個光環一樣閃耀在泰晤士河之上。

對比一般的摩天輪做法是先建造一個垂直的鋼架，然後再逐一加上吊臂和外圍的一部份鋼環，完成後轉動至下一區並再加上那一部份的吊臂和那一部份的鋼環，如此重複直至完成整個圓框和安裝所有吊臂之後才再加上吊籃。不過，由於這個結構模式全是一個拉力（Extension）的方案，所以倫敦眼不能採用這個常見的方法，因為當安裝了一部份的鋼框之後，鋼纜是不能受壓並支撐起該部份鋼環的重量。

因此，倫敦眼的組裝方式是先在泰晤士河上建造一個工作平台，逐一拼合鋼環和鋼柱，然後再安裝鋼纜，當整個基本結構完成後，才用大型起重機吊起並穩固，最後一步才安裝吊籃。安裝過程可以說是十分費勁，而且還需佔用不少公共空間，但幸好這是一個英國政府支持的項目，所以才得到相關部門的批准。

子彈形吊籃

倫敦眼的成功除了因為結構上的出色之外，另一個重要的原

圖 1

倫敦眼鋼框建造圖

1

河流　　　　　　　　陸地

2

河流　　　　　　　　陸地

3

河流　　　　　　　　陸地

4

河流　　　　　　　　陸地

由於倫敦眼中央部份沒有任何受壓結構，所以需要在河上完成整個鋼環，然後再拉高至垂直。

▲ ▲ ▲

因是吊籃的設計。一般的吊籃，室內空間都偏小，只能讓四至六名旅客坐在其內，旅客可以活動的範圍不多，因此很多旅客都不能夠站立拍照，而個別高大的西方旅客更可能會碰到吊籃頂。倫敦眼吊籃的設計高度就特別高，吊籃內的淨高度接近二點二米，所以儘管高大的西方旅客也可以舒適地站立，而且每個吊籃可以容納二十五人，旅客可以隨意地在吊籃內走動，並且可以無拘束地欣賞吊籃左、右兩邊的風景，甚至可以在吊籃內舉行派對。

倫敦眼另一個致勝的關鍵是天窗的設計，因為其少摩天輪會提供有天窗的吊籃，讓旅客可以在三十分鐘的旅程內一嘗天人合一的感覺。子彈形設計的吊籃，可以讓旅客飽覽泰晤士河全景景色，並且從吊籃內拍攝外面風景時，反光的情況亦較輕微。

分一杯羹

由於倫敦眼的吸引力驚人，使其命名權都成了不少大機構爭奪的對象。倫敦眼原來全名是「英國航空倫敦眼」（British Airway London Eye），因為英航是倫敦眼業權擁有者之一；後來杜莎集團（Tussauds

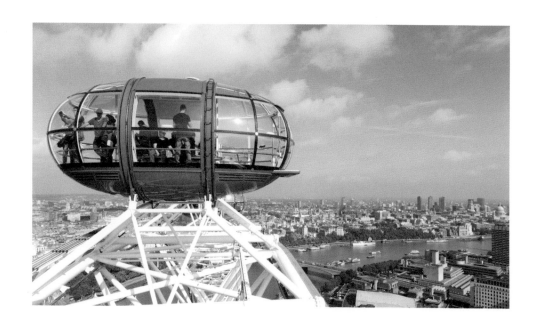

▲ ▲ ▲

Group）從英航和 Marks Barfield 建築師事務所收

購了整個倫敦眼業權之後，再賣給 Merlin

Entertainment，倫敦眼遂改名為「The Merlin

Entertainment London Eye」。隨後，倫敦眼的命

名權再被賣給 EDF 電力公司（EDF Energy），最

終在二〇一四年由可口可樂公司奪得倫敦眼的命名

權直至二〇一七年，使其變成「Coca Cola London

Eye」。

除了命名權之外，地租問題亦曾一度成為熱話。二

〇〇五年，當倫敦眼申請續租土地時，其中一部份

的地主南岸中心（Southbank Centre）要求的地租

由每年的六萬四千鎊增加至二百五十萬鎊，但這項

加價建議被倫敦市市長 Ken Livingstone 否決，他

認為倫敦眼作為倫敦的地標需要保留，並且對申辦

二〇一二年奧運會有用，因此他運用權力要求啟動

強制性拍賣（Compulsory purchase order）程序，

要求南岸中心賣出該部份土地給市議會，然後再租

給倫敦眼。二〇〇六年，倫敦眼與南岸中心經過司

法程序後達成一份每年五十萬鎊，為期二十五年的

租約，事件才得以平息。

▲▲▲

倫敦眼開幕至二〇一五年，已吸引超過五千萬人次

使用，這個驕人成績並不是一個偶然的結果，而是

需要環境和設計上的配套得宜，所以就算南昌和新

加坡都加設了比倫敦眼更大的摩天輪，其叫座力還

是稍遜一籌。

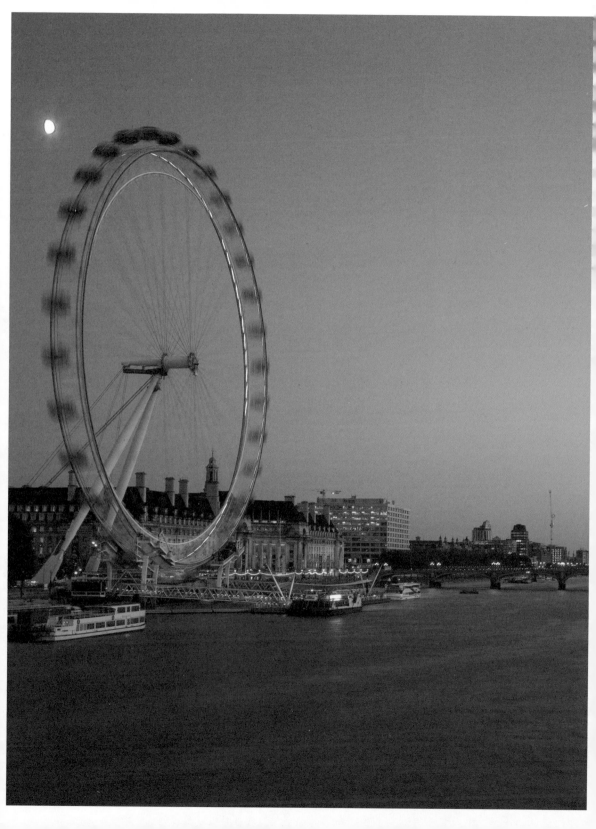

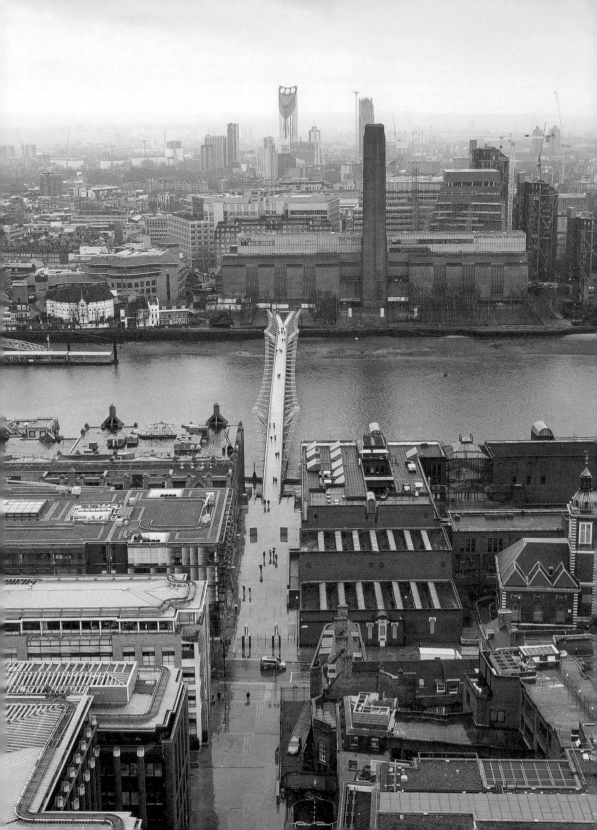

MILLENNIUM BRIDGE

創新必須冒險

千禧橋

自從一八九六年塔橋（Tower Bridge）在泰晤士河落成之後，一直沒有再興建新橋，倫敦市的 Southwark Council（南華克議會）為慶祝千禧年來臨，決定在泰晤士河上興建一條千禧橋，連接聖保祿大教堂（St. Paul Cathedral）和泰特美術館這兩個著名景點。這一條全長約三百二十五米長的行人橋，雖然不及塔橋和倫敦橋那般有名，但是這一條橋的失誤卻成為英國建築界的學習案例。

地圖

地址

Thames Embankment,
London

交通

乘 Central Line 至 St. Paul 站，
再向河邊方向步行到達或乘
Jubilee Line 至 Southwark 站，
再向河邊方向步行到達。

網址

www.cityoflondon.gov.uk

大部份橋的設計都以側面來作為設計重點，因為這角度是公眾可以觀看的，特別是如泰晤士河這般著名的遊客區，河上橋樑的景致往往成為明信片的主題，甚至如塔橋般成為倫敦的標記。

不過，Norman Foster 設計千禧橋時，他們奇妙地不以橋的側面來作為設計的重點，反而以橋的切面作重點考慮。這條橋雖然位於遊客區，橋身的設計是讓遊客留意的地方，但是由於這條橋連接聖保祿大教堂與泰特美術館，所以 Norman Foster 曾考慮以聖保祿大教堂的主殿為中軸線，以泰特美術館的煙囪作為終點，讓橋上遊客的視線能停留在這兩個地標之上。不過，由於這兩座建築物並非在同一條軸線上，所以最後 Norman Foster 只選擇了聖保祿大教堂的主殿作為主要元素，然後讓千禧橋沿著這軸線來延伸至對岸。

初期的方案，Norman Foster 團隊收到倫敦城市規劃委員會（City Planning Committee）的意見：希望橋上能給人多一點自然的感覺，所以他們曾考慮使用木欄杆和木地板，但是下雨時木地板可能變

◆ ◆ ◆

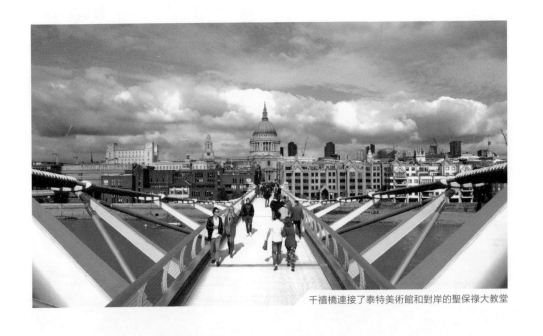

千禧橋連接了泰特美術館和對岸的聖保祿大教堂

得很滑，除非再鋪上防滑膠帶，否則會相當危險。

木板的安裝方式是沿著橋身來鋪排，在視覺上可能加強對聖保祿大教堂主殿的視覺效果，但是經過維修成本和安全隱患的考量之後，設計團隊最後選擇使用鋁合金地板。鋁合金可以在表面上打洞，不讓雨水積聚在地板上，地板上的條紋亦有防滑作用。橫向鋪排的鋁板亦能成為結構部份，工程師可省去一些橫向的鋼樑，令橋身更為纖瘦。為減少橋身受風力的影響，橋兩側都只用鋼線來作圍欄。在安全考慮下，兩邊弧形圍欄設定為一點二米高，以避免行人踏上欄杆造成危險。

結構上的極限

這條橋的概念其實是來自科幻電視劇 Flash Gordon 中情節，Flash Gordon 是 Norman Foster 童年時看的。利用光隧道來穿梭地球與 Planet Mongo。這橋的設計想帶出輕盈的感覺，所以橋身是吊在「Y」形結構中間，猶如漂浮在空中。Norman Foster 捨棄常見的吊索橋或拱門橋結構模式，四米闊的橋身分成數十節單元並由兩邊直徑三百二十五毫米的鋼圓管來連接，圓管座落在橋身的鋼樑之上，鋼樑頂部由每邊各四條的鋼纜來連接，而這八條鋼纜則由兩個「Y」形橋座來承托。

由於在河上設置兩個「Y」形橋座，所以能減少橋身對航道的影響，這「Y」形結構同時加強了橋上對聖保祿大教堂主殿的視覺效果，所以這一條橋的結構設計與美學，甚至都市景觀都是經過考慮的。

不過，代價是帶來一個極難完成的結構，甚至可以說是從未有人完成過的結構。雖然「Y」形橋座在力學上猶如一般的橋塔，但是兩側共八條鋼纜不是直接連接在橋身之上，而是先經過鋼樑再接到圓管，最終才由鋼纜承受橋身和遊客的重量，可謂相當轉折，因此負責這項目結構的工程師 Tony Fitzpatrick 形容千禧橋是倫敦過往二十年最複雜的工程。

為了配合這條橋的「Blade of light」概念，橋身裝置的燈光系統在晚間射出不同顏色的光線，橋身之上的燈光引領遊客步行至對岸，就像 Flash Gordon 穿越時空光隧道一樣。由於聖保祿教堂區

圖 1

千禧橋橫切面圖

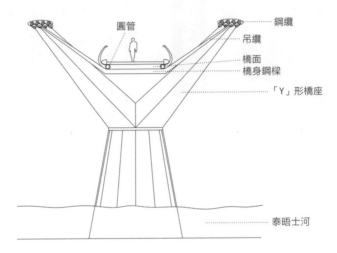

圓管

鋼纜
吊纜
橋面
橋身鋼樑
「Y」形橋座

泰晤士河

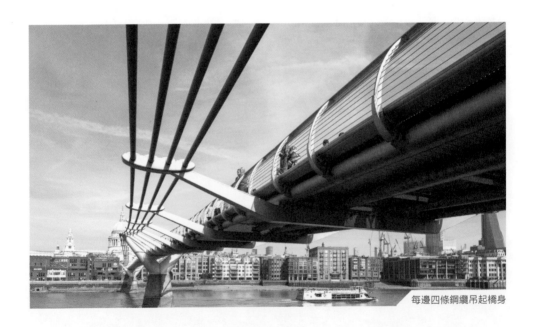

每邊四條鋼纜吊起橋身

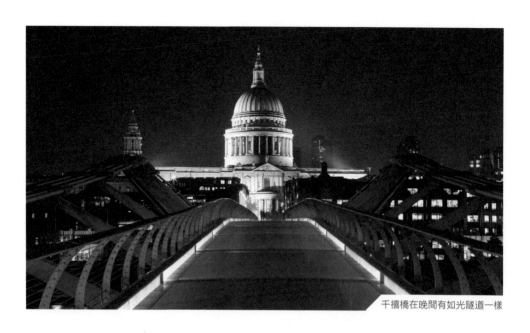

千禧橋在晚間有如光隧道一樣

▲▲▲

河道上進行工程

這工程除結構複雜之外，還有一個大挑戰——工程部件的運輸，因為泰晤士河兩岸的防波堤都是法定古蹟，所以在兩岸都不能打樁，不能在兩岸加建工程吊塔（Tower Crane）來吊運各結構組件。而且泰晤士河是一條繁忙的河道，不能臨時封閉河道來運送大型組件。為應付這個史無前例的複雜工程，Norman Foster 帶領了全英最厲害的團隊，除結構工程師團隊奧雅納（Ove Arup & Partners）之外，承建商亦找來 Sir Robert McAlpine 負責地基和 Monberg & Thorsen 負責主結構。這項目由設計、計算、施工都用上了歐洲最有名的建築單位，可謂鑽石級陣容。

為解決運輸的問題，他們研究出來的方案是先用鋼板來建造一個臨時碼頭以阻止河水湧入，並在河床

的晚間燈光不足，所以橋上燈光只需使用一百五十毫米粗、一百二十八瓦（W）的金屬鹵素燈（Metal Halide）便能達到這種效果，令人感覺無論在白天還是晚上，這條橋都十分輕盈。

上約二十五米深處加上兩個六米闊沉箱來支撐三米厚混凝土底座，底座之上加設了預埋件（Anchor）來連接八十噸重的「Y」形橋座。當「Y」形橋座穩固之後，便在「Y」形橋座加上一個三角形的臨時鋼框，鋼框之上設有滑輪和鋼纜來代替塔吊作運輸之用。

接下來的問題是如何在不影響航道運作的情況下安裝橋身。設計團隊的解決方法是先安裝「Y」形橋座頂部的鋼纜並連接至陸地上的橋座，以達至預設的拉力，然後把橋面與橋身在岸上連接好，經過三角形鋼框上的滑輪吊至適當的位置再作接合，這樣便可以完全不需要在河上作出任何臨時支撐也能完成接合的工序。

由於這結構的設計可謂史無前例，因此設計團隊做了不少一比一的實體模型作試驗，並作了風洞測試以確保千禧橋能承受不同程度的風力影響。不過，千算萬算還是算漏了一步，千禧橋在二千年六月啟用了兩天之後，便因為橋身搖晃問題而關閉。

■■■

難以預計的搖晃

千禧橋的結構負重是可以支撐五千人同時使用，在啟用的首天雖然有達十萬人次使用，但同一時間在橋上的則只有二千人，所以在結構安全上是沒有問題的。不過，在啟用首兩天，橋身出現左右大幅搖動，千禧橋隨即關閉待修，倫敦人稱呼這橋是「Wobbly Bridge」（震動的橋）。

在關閉後數天，奧雅納的結構工程師 Tony Fitzpatrick 和他的團隊經過密集的研究和分析才發現問題在於共震現象（Synchronised Footfall）。當數千人以類同的步伐在橋上行走時，就如結他弦線受撥動般，因共震現象而使橋身左右搖擺。在一般情況下，腳步的震盪力對橋身的影響實在有限，橋身的重量理應可以抵消這些震盪力，但千禧橋的結構相當輕盈，而且橋身漂浮在結構之上，無法抵消數千人腳步的震盪力。

最後，設計團隊決定在橋身加上數十個吸震器，當中三十七個是用作吸收腳步震盪力，另外八個是用以平衡橋身左右的旋轉力。不過，奧雅納為保險起

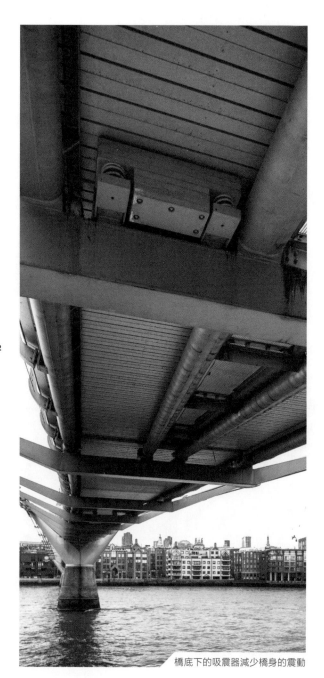

橋底下的吸震器減少橋身的震動

見，最終總共加了五十個吸震器。這些吸震器每個重一至二點五噸，在橋身設計時沒有考慮會加吸震器，因此增加的重量影響了橋身的下墮程度，幸好在視覺上沒有太明顯的分別。這個修正方案最終多花了一年多的時間才完成。千禧橋最終在二〇〇二年二月二十二日重開，多花市政府五百多萬鎊，並在千禧年的慶祝活動中缺席。

每個具野心的大師都希望能夠創造出一個新未來，特別是這種競賽方案贏回來的項目，如果方案不夠新穎便不容易勝出。但每個嶄新的設計都有一定的風險，最重要是如何在失手時作出風險管理，全力面對問題，並能勇於向公眾交代，做出相應的修改。

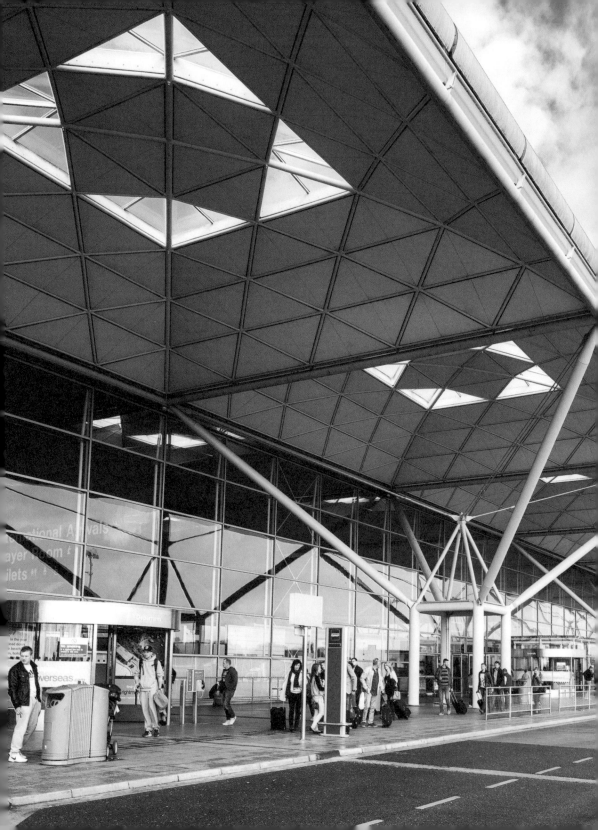

STANSTED AIRPORT

反傳統的光明頂

史坦斯特機場

一般建築物的屋頂都是密封的，機電管道都會設在吊頂之內，無論是空調系統或消防噴淋系統，甚至燈光系統大都是從上而下。如果建築師有特別要求，便在個別位置設置天窗。不過，英國建築大師 Norman Foster 在倫敦史坦斯特機場項目中就刻意打破這種傳統思維，創造出一個又輕又光亮的屋頂。

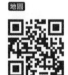

地圖

地址
Bassingbourn Rd, Stansted
CM24 1QW

交通
從 Liverpool Street 站乘專線至
Stansted Airport

網址
www.stanstedairport.com

以前倫敦的機場無論是希斯路機場還是格域機場，一直給人殘舊狹小的印象，亦缺乏足夠空間停泊像A380般巨大的航機，配不上倫敦作為國際大都會的需要。大部份機場客運大樓的樓底都只有六至九米，有的更只有四至五米，而機場內的商店只是隨意地分配在機場內，頗為混亂。加上室內沒有陽光，燈光又黃又暗，倫敦的國際機場感覺上只是一個超大型的低級商場。

一九八六年，英國航空管理局（BAA）啟動興建新機場的規劃諮詢，很快得到通過。新機場位於倫敦市郊，用以擴大航空客運及貨運量，疏導舊機場的擠迫。因新機場位於市郊，飛機起落的噪音對居民影響輕微，而且每年八百萬至一千五百萬人的新增旅客對經濟有正面幫助。相比後來倫敦希斯路機場第五號客運大樓需時三年的諮詢期，這新機場的諮詢實在是極速地完成。

又輕又薄的屋頂

Norman Foster 放棄傳統規劃。他把離境大堂和入境大堂合併在同一層，務

為了打造一個全新面貌，Norman Foster 放棄傳統規劃。他把離境大堂和入境大堂合併在同一層，務

▲▲▲

求讓出境和入境的旅客都可以享受到陽光。他還把機場的樓底淨高由平常的六米增加至十二米，而結構柱網亦由常見的九米增至三十六米，讓新機場的空間感大大地超越其他倫敦機場。

此外，Norman Foster 採用比香港滙豐銀行更前衛的天花設計，香港滙豐銀行只是把主要的空調管道設在地板之內，但史坦斯特機場則連消防噴淋、燈光、空調管道等所有重要機電系統都設在地板之內；機場地板的設計為格仔樓板，讓這些機電系統管線都可以在樓板之內通過，這樣一來，整個機場的屋頂便能設計得又輕又薄。

由於機場空間大，不能使用像滙豐銀行的地底噴氣空調系統，所以需要使用坐地式空調風機，這些約四米高的巨型空調機隱藏在樹形鋼結構之內，並不影響觀感。

一個達八萬平方米的屋頂在正常情況下是需要數以百條的雨水管，但這會嚴重影響天窗設計，因此這機場使用了虹吸式雨水排放系統（Syphonic

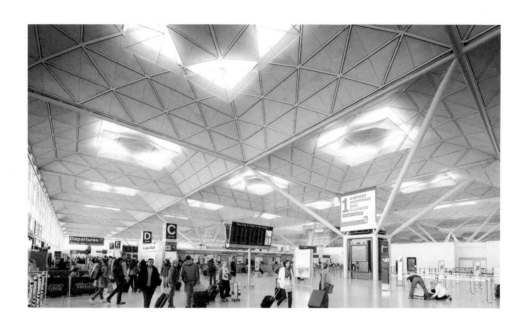

▲ ▲ ▲

Negative-pressure System）。這系統容許雨水以一個更高的壓力來排出，從而減少雨水管的數目，所以這麼大的屋頂只需一百二十條橫向雨水管和十六條垂直排水管。

一般建築的天花內都需要設置消防噴淋系統，火警發生時會觸動噴淋系統和濃煙感應器。但是這機場樓底達十二米，就算發生火警，都未必能即時觸動天花的自動消防系統。再者，由於這麼高的樓底不能關上防火閘，所以他們使用「Cabinet Concept」，將消防系統設置在特別高危的地方，如餐廳、吸煙房、商店等地方，將濃煙控制在特定範圍之內，而其他低危地方則只設置基本的排煙系統，以減輕機場天花負擔。

享受陽光照射

機場必會遇到航班誤點的情況，旅客必會因而煩燥，而讓旅客享受陽光確實可以紓緩機場旅客緊張的心情。這機場另一個設計重點便是確保機場內部無論白天和晚上都有足夠的照明。Norman Foster 在屋頂上設置不少天窗，讓陽光可以射進室內。而外牆和天窗

的玻璃都使用 Low-E 的中空玻璃，確保室內的溫度不會因陽光照射而過高。為了讓陽光可平均地散發至不同的角落，在天窗底下設置傾斜的反光板，把光線反射至傾斜的屋頂，再反射至室內較廣大的範圍。到了晚上，設在室內鋼結構低處的電燈能把燈光照射至傾斜的屋頂，並讓光線反射至整個室內空間，亦達到節能的效果。

一個又輕又大跨度的屋頂便需要粗大的柱和樑，但這樣會嚴重影響室內樓底淨高和空間感。因此 Norman Foster 和結構工程師奧雅納（Ove Arup & Partners）研究了一個特殊結構部件——樹枝形結構部件。這部件由四條鋼柱組成，接近頂部便延伸開去以承托接近十八米的跨度空間。由於頂部斜柱大幅度向外傾，所以需要用鋼纜來加以牢固，而鋼纜交接的一處便是四條鋼柱延伸的三角椎體，這亦是整個結構的精妙之處。因為若果交接點不平衡，便很可能導致斜柱不正常傾側的問題，所以工程師稱這個交接點為「Jesus nut」（耶穌的結）。

這個樹枝形結構單元不單可以避免粗樑的出現，亦

♦♦♦

可以讓陽光通過。最重要是這些單元可預先在工廠生產，到現場後才組裝，所以這機場可以在四年之內完成。這機場的屋頂不單可以減低成本，還可以營造一個新氣象和特徵，並達到 Norman Foster 所期望的效果——「園林中的亭閣」（Pavilion in the Landscape），而這機場亦成為後來香港國際機場的雛型。

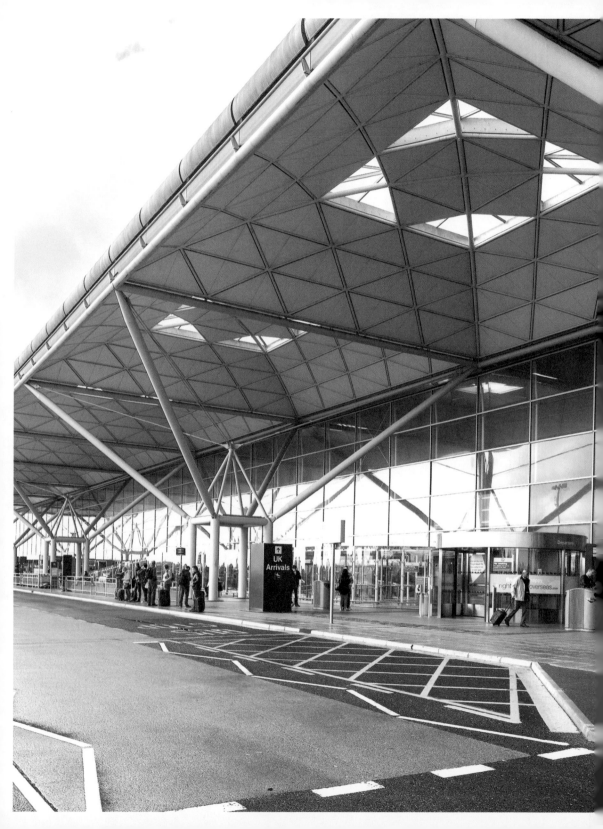

CHAPTER II

HERITAGE & RELIGION

第二章

建築 —— 歷史宗教

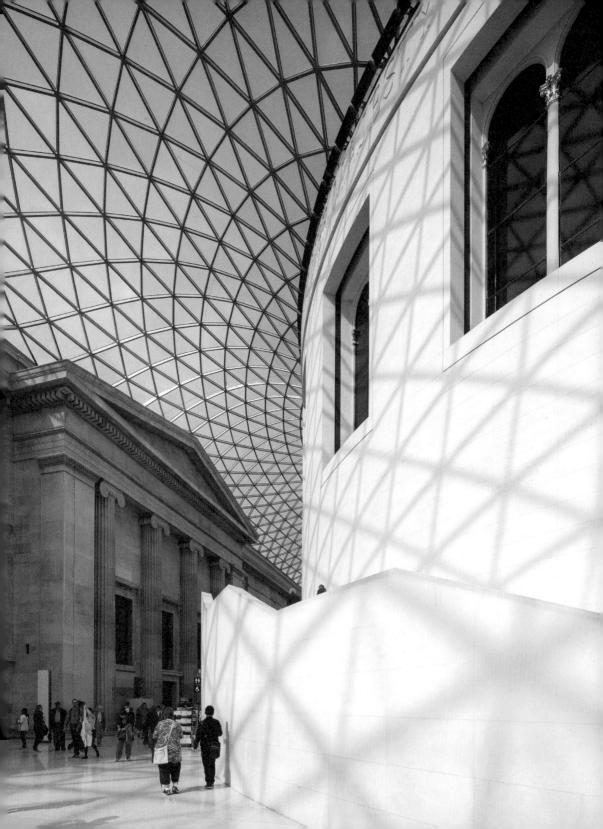

BRITISH MUSEUM
GREAT COURT

呈現隱蔽的
空間

大英博物館大中庭

地圖

地址
Great Russell Street, London
WC1B 3DG

交通
地鐵 Central Line 至 Holborn
站，沿 New Oxford Street 步
行至 Great Russell Street

網址
www.britishmuseum.org

古蹟擴建從來都是令建築師頭痛的項目，因為任何法定古蹟都不容許大規模的改建或拆卸，原結構的負重很可能已經達到建築物的上限，大規模的加建可能因負重問題而無法進行。大英博物館的擴建更是難上加難，因為除上述問題之外，博物館的四周都沒有空間興建新翼，唯一可考慮的地方是博物館內的中央廣場，建築大師 Norman Foster 如何克服這個高難度的建築項目呢？

大英博物館的成立源於一七五三年，當時著名收藏家 Sir Hans Sloane 願意捐出他七萬一千件藝術、標本、古董、書籍等各種不同的收藏品，政府於一七五九年在倫敦市區附近建立大英博物館，展出這些珍品。博物館曾作多次擴建，當中最重要的是在一八五二年政府收購了四周六十九間房屋來興建中央廣場和東、西、北翼；一九九四年再在西、北兩方擴建成今日的規模。

大英博物館雖然已作出多次擴建，但展覽空間仍然不足，因此在一八二八年和一八八七年，分別把博物館的油畫和史前生物標本轉至國家美術館（National Gallery）和自然史博物館（Natural History Museum）展出，亦在一九九七年把近一百萬本書籍轉至新的大英圖書館（British Library）內收藏，只餘下二萬五千本書留在博物館閱覽室（Reading Room）內。

雖然如此，大英博物館在二千年擴建前存在的問題仍是相當多，包括博物館內一直沒有足夠的行人通道來應付數以百萬的人潮，更勿論用作遊客休息或

▲▲▲

等候的地方；博物館經過多年的收集，展品數目已超過數十萬件，但由於展覽空間長期不足，很多展品只能存倉；雖然中央庭園有採光功能，但是室內仍然欠缺自然光；欠缺作學術研討和相關會議的地方；舊閱覽室與主體分離，更被一個大室外花園所包圍，因此閱覽室和庭園使用率低，在每年數百萬的參觀者中只有數千人使用。

解放廣場

由於博物館問題多多，而展覽和人流空間亦供不應求，於是倫敦市政府便在二千年再次進行擴建工程，這亦是慶祝千禧年的核心工程之一。博物館信託委員會在一九九三年決定通過以設計比賽的方式來招聘合適的建築師。最後，Norman Foster 憑著對大英博物館中央廣場的研究，加上對整個倫敦中部的分析，從一百三十二個方案中勝出。

Norman Foster 認為自從閱覽室的藏書遷移至大英圖書館之後，中央廣場連同閱覽室就猶如倫敦中部的「迷失了的廣場」（Dead loss square），他計劃活化這個廣場，就如同市北部倫敦大學內的廣場、

圖1

大英博物館中央廣場

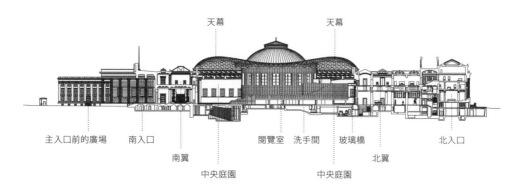

天幕　　天幕

主入口前的廣場　南入口　　　　　　閱覽室　洗手間　玻璃橋　　　　　北入口

南翼　　　　　　　　　　　　北翼

中央庭園　　　　　　中央庭園

新建中央庭園連接了南、北高低層的人流

▲▲▲

南部的科芬園廣場（Convent Garden）和特拉法加廣場（Trafalgar Square），形成一個能聚集人群的公共空間。因此整個設計重點不是如何活化廣場，而是利用這個廣場，連接四周的展覽空間。在競賽階段的設計方案中，Norman Foster 在閱覽室外圍加設了兩層並用橋，來連接中央廣場以及東、西翼及由南、北翼，這樣不單省卻了旅客由東翼到西翼及由南翼到北翼的時間與路程，同時亦減少了對行人通道的需求，而首層的空間則改建成中央廣場並同時連接東、南、西、北四翼的空間。

儘管在理念層面上得到認可，但到了執行階段則是另一回事。該競賽方案雖然能藉擴建增加大英博物館面積，但加建兩層並用橋便需要進行大規模的打樁，很可能會破壞古蹟主體建築，而且此競賽方案最後也會令整個廣場變得相當擠迫。因此一九九五年 Norman Foster 修訂了發展規模，首先把分別可容納一百四十二人和三百二十三人的演講廳及兒童教育中心，以及洗手間和新增的非洲館等設施安排在地庫擴建範圍之內。

圖 2

大英博物館大中庭示意圖

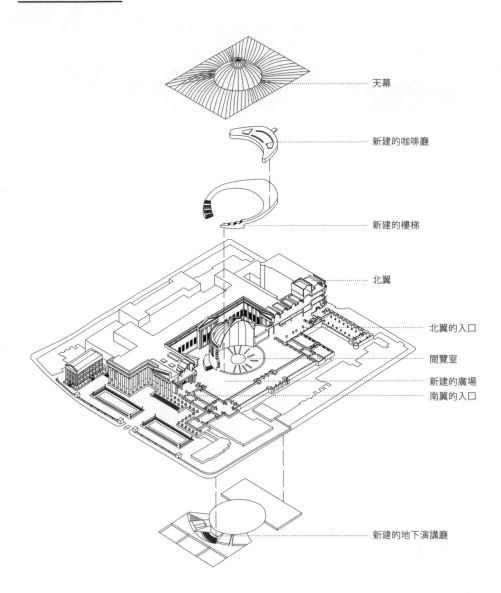

天幕

新建的咖啡廳

新建的樓梯

北翼

北翼的入口

閱覽室

新建的廣場

南翼的入口

新建的地下演講廳

另外，只在閱覽室的北部增建樓層來用作餐廳、商店和洗手間等輔助設施，並放棄建設三條天橋的方案，只保留北翼的天橋用以連接閱覽室和中央廣場，務求增加廣場的空間感。由於這條玻璃天橋設在八米高以上的空間，所以確實為旅客帶來不少驚喜，別有一番風味。在沒有擴建的廣場部份只設有詢問處和餐廳，讓餘下的廣場部份成為遊客停留和休息等候的地方。這個處理看似只為遊客休息而設，但其實大幅提高博物館大部份展館的觀賞價值。擴

連接北翼及閱覽室的天橋

▲▲▲

建前的博物館過度擠迫，遊客根本難以停留下來細心欣賞展品，拍照更是難上加難。現在，廣場空間疏導了大部份人流，改善了展館內的擠迫情況，令遊客可以有足夠的空間來欣賞館內珍品，無形中廣場提高了展品的欣賞價值。

除此之外，Norman Foster 在閱覽室兩側加了兩條大樓梯，這兩條樓梯沿著閱覽室弧形外牆而建，使閱覽室成為整個廣場最重要的視覺元素。Norman Foster 把一個完全內向的空間向外展現，將一個幾近荒廢的閱覽室和廣場活化。重開後的閱覽室初期向公眾開放，這亦是閱覽室首次免預約讓公眾使用。近年閱覽室改為特別展覽室，一般時間不會開放。二〇〇七年中國的兵馬俑正是於此處展出。

Norman Foster 以這簡單的方案來增加博物館的新設施、疏導展館擠迫的情況，亦有更大的靈活度來調整展品的位置，使更多展品重見天日，最重要是提升了荒廢多時的廣場和閱覽室的使用度，可謂一箭三雕的方案。

閱覽室兩側新加的樓梯弧度與廣場上的流線天幕形成奇妙的呼應

▲ ▲ ▲

巨型天幕

這個一箭三雕的方案雖然在功能上滿足到要求，但是在美學上還要多作考慮，最重要是如何能表現 Norman Foster 喜用的大跨度風格。整個廣場的頂部加置了一個巨型玻璃天幕，這不單可以避免廣場受天氣影響，還可讓陽光穿透進室內，為這座舊建築帶來新的建築元素。不過，這個新元素不能喧賓奪主，需要簡約的建築部件，因此 Norman Foster 希望除了基本窗框結構外，不須任何橫樑或大柱等結構來建造這個一百一十米乘七十米的天幕。

如要達致這個目的，最理想的方法是使用 ETFE（Ethylene tetrafluoroethylene），因為這物料本身就有如一個氣球一樣，當充氣時能維持物料的硬度來應付一個四十米的跨度。不過，ETFE 的缺點是需要定時充氣，膠膜質地很容易被鳥爪或外來物刺破，而且其最大憂慮是只有二十五至三十年的壽命。因此，Norman Foster 最後決定利用多種彎曲（3D Curve）的拱門結構鑲嵌玻璃來解決這個問題，就好像一個彎曲了的鐵絲網一樣。結構部件縱橫交錯地連接在一起，令整個天幕可不用柱和樑便能橫

圖 3

新建玻璃天幕

新中央廣場的流線形天幕以三角形玻璃併合而成

▲ ▲ ▲

圖 4

彎曲天窗細部圖

夾膠彩軸玻璃 ·········

玻璃封膠 ·········

接合點 ·········

三角形窗框 ·········

跨整個空間，陽光可以直接射進室內，外觀亦不會因為粗結構部件而被喧賓奪主，相反令整個建築群更為統一和實用，為中央庭園帶來自然光的同時，亦不會破壞舊建築部份的主體性，可謂主、次有序。

雖然設計上的問題大部份得以解決，但仍藏有一個隱患。Norman Foster 的原意是利用三角形的玻璃來組合天幕，由於三角形可以從三個角度來組合彎曲面，這樣可以使用同樣大小的玻璃，玻璃尺寸一致而不需要訂造，可令成本大幅降低，亦節省時間。不過，當他們仔細規劃 3D Curve 的結構網時，才發現閱覽室的位置並不是位於整個廣場的中心，而是向北移了五米並微微偏離了中軸線，因此令東、南、西、北的三角形結構網的彎曲度和長度都不同，整個廣場三千三百一十二塊玻璃的大小均是不同的，玻璃便需要從工廠逐一訂造，成本不菲。

這個天幕的所有鋼框都在維也納生產，再運送至英國中部德比郡組裝成六角形的結構部件，最後才運送至現場。在進行最後組裝前，施工隊預先在廣場上安裝了臨時支架和工作平台，在組裝時也預先考

◆◆◆

慮了圓拱形窗框自然沉降一百五十毫米的幅度。由於每個接合點（node point）的高度和位置都已經預先在電腦上計算，所以工程師可以在現場逐一檢視接合點的位置之後才拆除臨時支架，這樣才能確保五千一百六十二條鋼框和一千八百二十六個接合點都控制在正、負三毫米的誤差之內。

陽光可是雙面刃，它可以提升氣氛和光度，但同樣提升了室內的溫度，像大英博物館內如此巨型的天幕就自然會出現室內過熱的情況。因此，天幕的玻璃是三層的中空玻璃，玻璃中間夾有圓點網，令百份之七十的陽光不能通過玻璃，透進室內的是柔和的自然光，並阻隔了百分之七十五的熱量，有助調節室內溫度。奇妙的是由於廣場樓底有接近三十三米高，所以旅客看不到玻璃內的圓點網，只會以為是用了磨砂玻璃，保持了天幕的簡潔觀感。

在一般的情況下，通風和空調管道都設在吊頂之上，然而，天幕的通風又如何解決？首先，Norman Foster 在閱覽室屋頂與天幕的接駁位置設有百葉窗，在夏天時便可以因煙囪效應（Stacking

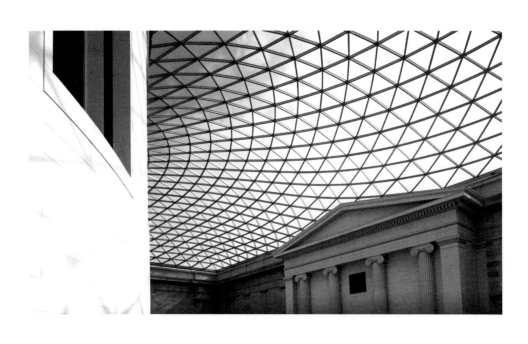

▲ ▲ ▲

Effect）而有自然通風。在冬天時，廣場的底部設有地暖系統，來提升室內溫度。另外，從地暖系統排出的熱水亦會為空調系統的進風預先加熱，這樣便確保室內的氣溫在冬天時保持在攝氏十八度、夏天時在攝氏二十五度的宜人溫度。

古建築施工難度大

為了保護有超過一百四十年歷史的古建築，Norman Foster 於開挖前預先在閱覽室和廣場四周的建築進行 Jet Grouting，以高壓把混凝土打到地底以加固地基。但是這工序極度複雜而且需要極仔細的監察，因為這地段的地下水位很高，如要加入混凝土便需要事先定期抽走地下水，但是如果抽走太多地下水的話，會影響泥土的承托力。再者，如果加入混凝土時的壓力太大，更有可能會破壞原有地基，甚至令原建築地基浮起，因此這一個工序絕不簡單。

當完成這些複雜的地基工序之後，便開展三十三個月的施工期，當中九個月為清拆期，在一般情況下，只拆走首層樓板和小部份建築是不需要這麼長的時

間，主要耗時的是因為所有建築廢料需要用兩部天秤來吊走，避免在施工期間影響博物館的運作。

由於閱覽室的結構負重已經無法承受八百噸的新天幕重量，因此 Norman Foster 選擇在閱覽室外牆增建二十條鋼柱來支撐天幕，在鋼柱的頂部是由環形鋼樑來連接，這設計便有如鋼環一樣加強閱覽室和石牆來支撐，牆上設有短鋼柱和混凝土橫樑來連接天幕承受大量雨水和雪的能力。天幕的四周由結構天幕，為避免有側重（lateral load）壓在原有結構之上，天幕的底部用了滑軌（slide bearing）來連接四周屋頂。再者，天幕是流線形的，形態上會向下壓（Compression），所以在天幕的四角設有鋼纜（Tension cable）來穩定結構。最後，Norman Foster 用麻石外牆來覆蓋鋼柱，為閱覽室帶來新的外貌，隱藏了連接天幕的雨水管和空調管道，讓天幕變得更為簡潔。

▲▲▲

整個設計表面上最困難的地方是天幕，但其實是南翼的廣場主入口，因為東、南、西翼的入口各連接著一座希臘神殿，南翼入口本來也有一座希臘神殿，但在一八七〇年的擴建中被拆卸，Norman Foster 希望重置一個中央入口，令廣場的四個方向都各有一個入口。他的設計構思是在首層建立一個大入口，並在二樓建立一個大露台，讓遊客進入博物館後有一個豁然開朗的感覺，亦可以在上層盡覽整個廣場。不過，當諮詢過英國的法定古物諮詢機構 English Heritage 之後，他們建議在首層保留三個小入口，與其他入口的規劃相同。至於二樓的大露台則改為一個小露台，這樣才不會太過偏離原大樓的設計。

Norman Foster 除了為室內廣場帶來一個新的天幕之外，還把室內的外牆塗上新的顏料。Norman Foster 所使用的石材是法國灰岩石，而非原來的波蘭灰岩石，兩者色差太大，塗上新顏料能統一觀感，令室內空間看起來更光鮮，但卻引來一眾評論家的狠評，批評 Norman Foster 破壞了原有建築的顏色。建築物的顏色代表著它的時代和歷史背景，新的顏料完全破壞了原有英國石材的觀感、味道和歷史價值，而且英國更是十九世紀美術工藝運動（Art and Craft Movement）的發源地。最後博物館刷走

圖 5

閱覽室與新建天窗的
交接部份

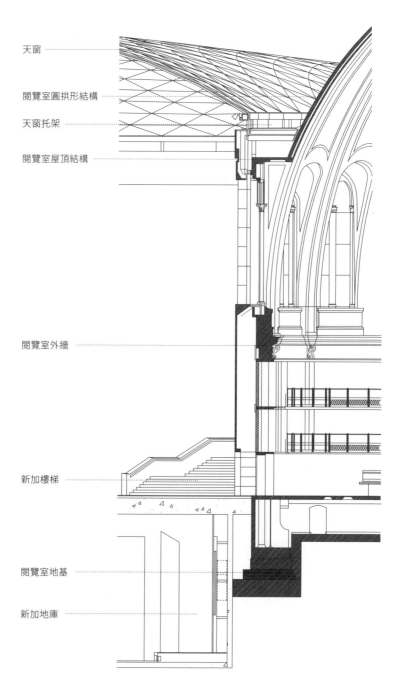

天窗 ⋯⋯⋯⋯

閱覽室圓拱形結構 ⋯⋯

天窗托架 ⋯⋯⋯⋯

閱覽室屋頂結構 ⋯⋯⋯

閱覽室外牆 ⋯⋯⋯⋯

新加樓梯 ⋯⋯⋯⋯⋯

閱覽室地基 ⋯⋯⋯⋯

新加地庫 ⋯⋯⋯⋯

新塗的顏料，讓原有石材的顏色得以重現，而新加建的部份則保留新塗的顏料。

Norman Foster 的改建方案不單令閱覽室的參觀人數大增，亦使閱覽室和內院變成博物館的核心，將原本被忽略的建築變為焦點。原本接近荒廢的中央庭園因為這個天幕的出現而被活化，旅客不再擔心天氣的問題，可以在充滿陽光的廣場中遊覽，同時大幅降低博物館內擠迫的情況。後加的休息座位、商店和咖啡廳令改建後的廣場聚集人流，提供休閒空間，讓旅客在遊覽完其中一翼之後，可在中央廣場稍作休息，再繼續行程。

圖 6

大中庭平面圖

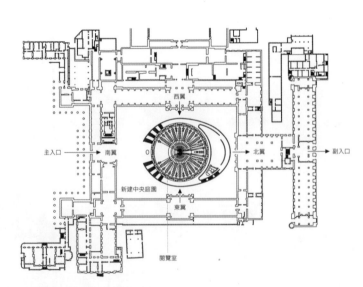

主入口　南翼　西翼　北翼　副入口

新建中央庭園

東翼

閱覽室

改建後的中央庭園使東、南、西、北翼的通道更加順暢

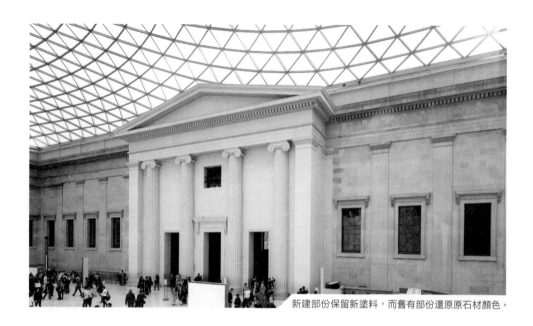

新建部份保留新塗料，而舊有部份還原原石材顏色。

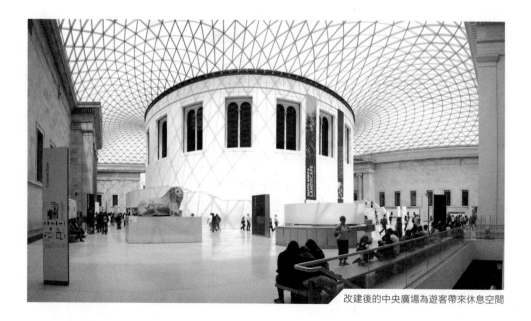

改建後的中央廣場為遊客帶來休息空間

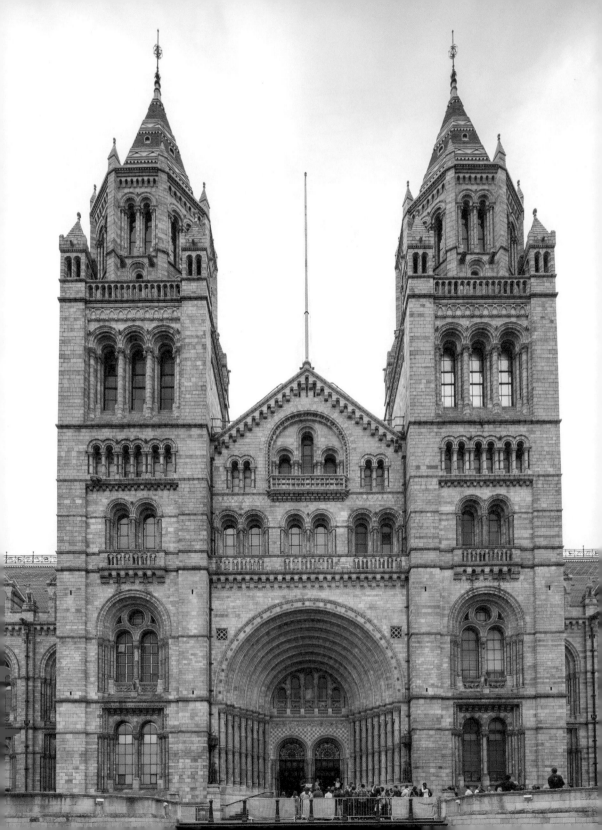

NATURAL HISTORY MUSEUM

保留傳統的
力量

自然歷史博物館

博物館向來都是較難的設計課題，博物館的主要功能是陳列不同的展品，如果設計得太過複雜的話，便會出現喧賓奪主的情況；如果設計得太平凡的話，則難以為參觀者帶來深刻體驗。因此，設計博物館最高的境界是能帶出空間的層次感，並能同時表現出展品的特性，倫敦的自然歷史博物館雖然是古建築，但是確實能夠達到這個層次。

地圖

地址
Cromwell Rd, London SW7
5BD

交通
地鐵 District Line 至 South
Kensington 站，再沿 5
Cromwell Place 步行至博物館

網址
www.nhm.ac.uk

為疏導大英博物館展品過度擠迫的情況，生物標本的展品需遷移至新場地。自然歷史博物館始建於一八八一年，事前已經知道主要展品的性質，當中包括大部份由 Sir Hans Sloane 在一七五六年以低價賣給大英博物館的標本，因此在設計初期已一併考慮了展品的展出規劃。

自然歷史博物館原大樓的規劃是經典的維多利亞時代建築，由英國建築師 Alfred Waterhouse 設計，屋頂上設有尖塔（Turrets tower），室內、外的石柱都是希臘式柱頭，柱頭之上配以歌德式拱門窗頂。雖然這建築物是維多利亞時代建築，但是整座博物館都以歌德式教堂為模擬基礎。進入主入口後是中央大廳（Hintze Hall），猶如教堂的本堂，中央大廳兩旁設有不同的小展區，猶如本堂兩邊的側堂。在中央大廳的盡頭是一條大樓梯，連接至二樓的迴廊，在迴廊的盡頭是通往三樓的樓梯和有一千多年歷史的大樹標本，而這標本的位置更仿似教堂風琴的位置。

這個三層樓高的中央大廳以鋼材拱門承托屋頂結

▲▲▲

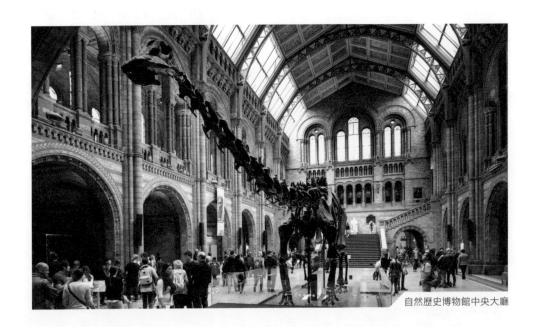

自然歷史博物館中央大廳

構，左、右兩側是較小的石材拱門，中央大廳的拱門之下是一條恐龍骨標本，左、右兩邊則是不同的中、小型展品。高樓底拱門加上透進室內的陽光，使所有沉寂的標本都顯得生動起來。

善用高樓底的加建設計

中央大廳兩側的展館設計雖然較為平凡，但是當中恐龍館（Dinosaurs Room）和生態館（Ecology Room）利用了古建築的兩層高樓底來配合標本的展示方式。首先，建築師在恐龍館內設置了一條鋼橋，參觀者可先從上方欣賞展品，然後再步行至下層來觀賞展品；建築師還在橋的兩旁加了一些猴子骨的標本，增加層次感及豐富參觀經歷。

至於生態館，由於這區的展品規模不大，負責佈置這區的建築師 Ian Ritchie 把原本高樓底的空間隔為上下兩層，使展館內空間更具層次感。設計師也把此展館分成左、右兩區，讓展館內的空間變得更集中，以適合個別主題展。兩邊展館之間設有一條樹葉形天橋，為參觀者提供停留的緩衝空間，令生態館展現館中館的層次感。這條天橋橋身分別使用木、

▲ ▲ ▲

新增的鋼橋使觀眾可從高角度欣賞展品

生態館各展區之間的橋

▲▲▲

金屬、玻璃和可循環使用的車呔膠建造，與典雅的陶瓷磚（Terracotta）相比，有明顯的現代化都市感，更突顯了人類對大自然的影響和對原材料的操控。

配合功能展出的特色展館設計

在中央大廳後面還有一些特色展館，包括藍鯨館（Blue Whale Room）和達爾文館（Darwin Centre），這兩館都屬擴建部份。藍鯨館的建築結構雖不如中央大廳般優雅，但同樣是兩層樓高的展館，參觀者可以從高低兩個角度來欣賞標本。建築師巧妙地使用了陽光和白色的內牆，讓陽光從左右兩側的天窗照射至不同的鯨魚標本之上，讓灰灰沉沉的標本變得活潑，讓人感覺鯨魚標本好像在空中游泳。

另一個新加的達爾文館也別具特色。這個展區位於原大樓在一八八〇年因成本問題而擱置下來的土地，這土地空置了一百二十多年之後才被使用。這展館主要有兩個用途，第一個功能是展出三千萬件小標本，部份展品達二百五十年歷史，第二部份是

藍鯨館

▲▲▲

展示昆蟲標本和作為實驗室。這兩個功能區都不能有太多陽光透進，以防紫外線破壞標本上的顏色。

負責擴建的丹麥建築師 C. F. Mollers 不希望因此而封閉所有窗戶，他決定以屋中屋的方式來設計。首先，他用盡整個土地可建的面積，把整個展館設計成四四方方的玻璃建築物，標本展區設計成一個鵝蛋形的室內建築，鵝蛋形建築以外的空間便是人流空間，而實驗室則設在整座建築的末端。這設計使人流空間充滿陽光並可看到室外花園，而標本展區和實驗室則可以成為與陽光隔絕的密封空間，各取所需。

破格的展區設計

若論到全個博物館最震撼的展區非地球館莫屬，這裡原是獨立建築 Geological Museum，在一九三五年由 Sir Richard Allison 及 John Hatton Markham 重建，並在一九八六年合併至自然歷史博物館內。一九九六年進行了入口更新工程。這個展館主要展出關於地球起源和發展的展品，設計師 Neal Potter 在展館入口作了一個破格設計，他把展館入口設計

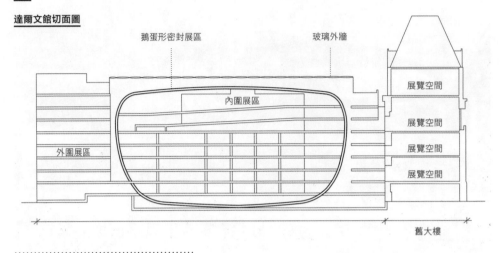

圖 1

達爾文館切面圖

鵝蛋形密封展區　　　　　玻璃外牆

內圍展區

展覽空間

展覽空間

展覽空間

外圍展區

展覽空間

舊大樓

達爾文館以屋中屋設計區分不同功能空間

▲ ▲ ▲

成一個大中庭，四周沒有窗戶，也沒有展品。整個空間唯一物件是扶手電梯和大型金屬地球模型，參觀者需要緩緩地從首層乘扶手電梯通過地球模型，然後才能到達三樓的展廳。由於地球模型的金屬味道很濃，再配合這處的燈光和音響，金屬地球好像在轉動，令經過模型的人都能感受到它的震撼力，因此這展館在全英國眾多博物館中的知名度相當高。

自然歷史博物館無論是舊翼還是新翼都能善用大樓的結構特色，在不影響原大樓結構和地理位置的情況下進行了不同程度的擴建和翻新，這不但承傳了建築歷史，還發揮了歷史建築的價值。

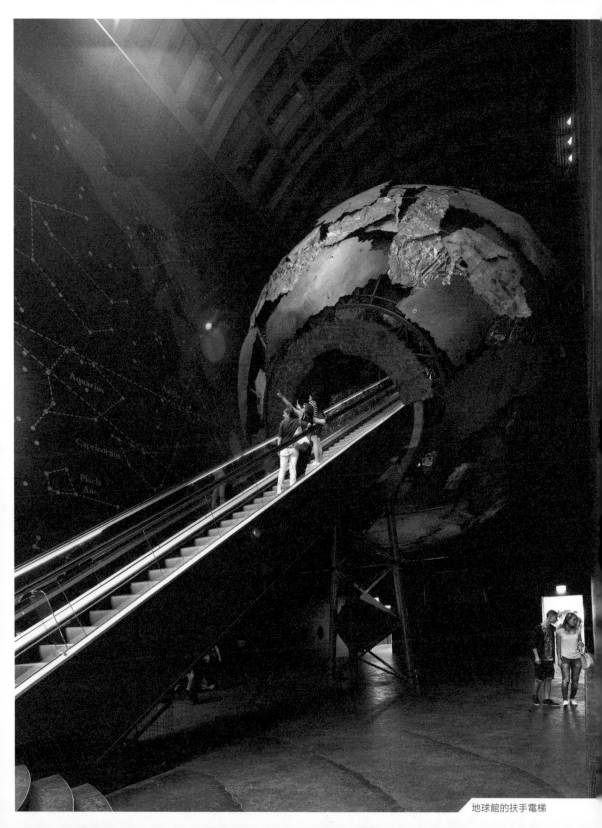

地球館的扶手電梯

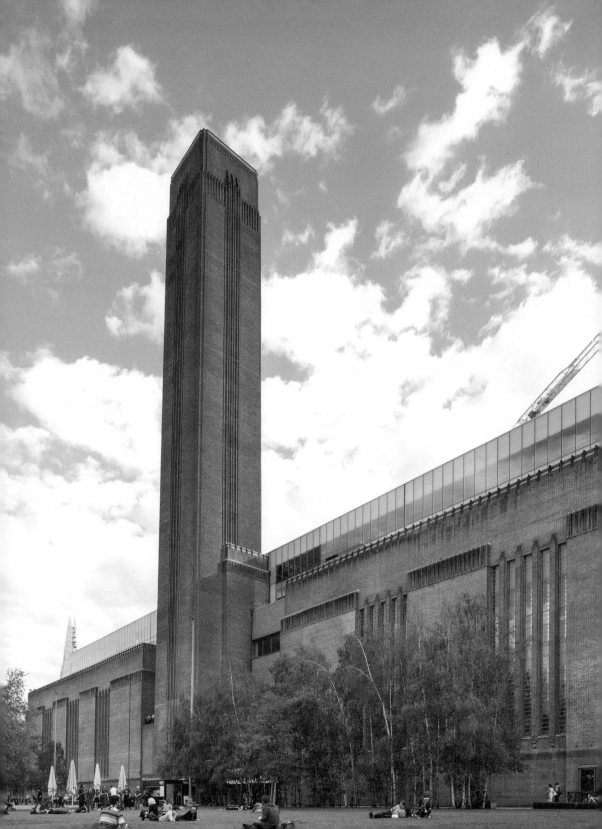

TATE MODERN

廢置重生的藝術

泰特現代藝術館

在香港，古舊建築經常成為都市發展巨輪下的犧牲品，因為舊建築的維修費驚人，可以加建的空間有限，改建亦相當困難，把整座大廈拆卸重建無疑是符合經濟效益的選擇。

在倫敦泰晤士河沿岸有一座古舊建築物，是一座外形醜陋、外牆接近完全密封的大廈，它的對岸是倫敦金融區的核心，在多個重要的旅遊設施附近，如聖保祿大教堂、千禧橋和莎士比亞劇場等。若在香港，按道理已經被發展商收購，然後拆卸重建，但是這座大廈不但沒有消失於推土機之下，反而因為合適的調整而變成倫敦的另一個地標。

地圖

地址
Bankside London SE1 9TG

交通
地鐵 Central Line 至 St. Paul 站
或乘 Jubilee Line 至 Southwark
站，向河邊方向步行可達。

網址
www.tate.org.uk

備註
開放時間 10:00 – 18:00

平凡也是特色

這一座其貌不揚的大廈原是 Bankside 發電廠，於一九四七年開始興建，一九五二年投產，一九八一年停產。

由於 Bankside 發電廠的地段優良，是少數沿河的大型地皮，多年來都有發展商希望把整個廠房拆卸重建，而這發電廠亦差點在一九九三年消失於推土機之下。由於發電廠是倫敦工業的標誌建築，很多英國市民都極力爭取為這幢廠房作歷史評級，並希望能夠永久地保留。不過，由於發電廠其貌不揚，而設計上亦不算特別，所以一直未能獲得評級。

由於發電廠的發展方向一直處於膠著狀態，一直空置了十多年，直至一九九四年由泰特藝術館（Tate Group）宣布把 Bankside 發電廠改建成泰特現代藝術館（Tate Modern），並成為他們集團繼 Tate Britain、Tate Liverpool 和 Tate St Ives 之後第四座藝術館，亦是他們集團當中規模最大的一間，並銳意成為歐洲最重要的當代藝術基地之一。

一九九五年，泰特藝術館將重建項目交由著名瑞士建築師樓 Herzog & de Meuron 負責。在保育的前

◆◆◆

提下，Herzog & de Meuron 不但沒有被其外形嚇怕，還決定了原汁原味地保留原大樓各主要部份。

原建築的主部份是發電廠的發電機組間，這個空間雖然沒有陽光透進，但是空間特大而且樓底特別高。當發電機組機器移走後，這空間便非常適合大型展覽，而建築師更巧妙地把此處設定成美術館的主入口，讓遊客一進入美術館便面對著一個四層樓高的空間，甚具氣勢。因此泰特現代藝術館的主入口不是設在大廈的正面，而是大廈的側面。但新入口與西邊路面有數米層差，於是建築師加上一條長長的斜坡連接美術館與入口路面，這讓旅客可以緩步接近這空間內的大型展品，使整個空間更具層次感。

為了減低主入口的擁擠感覺，建築師把售票處、詢問處和書店放在這入口大堂兩旁，而位於河邊的副入口和餐廳則設在二樓。唯一橫跨整個空間的重要元素便是原發電機組的工作平台，現在則改變為多用途活動空間，而多數是用作藝術教學用途。

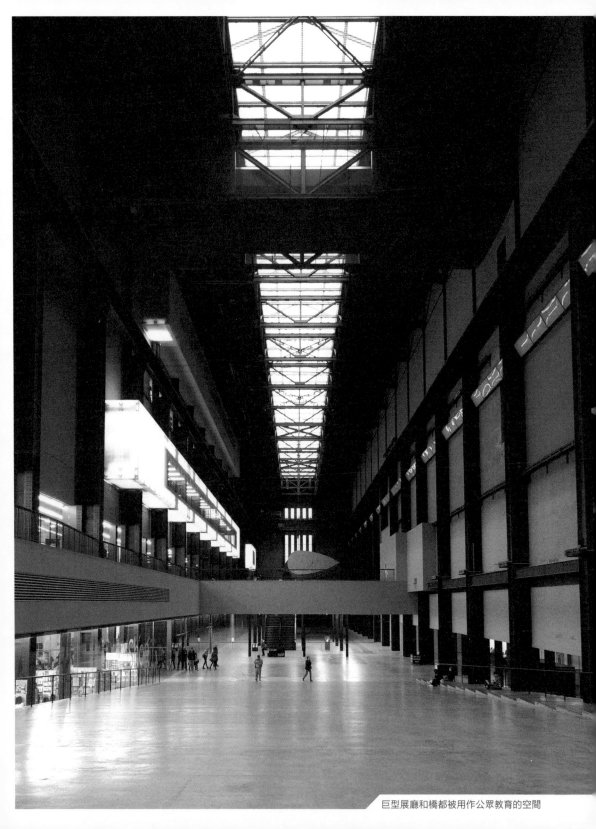

巨型展廳和橋都被用作公眾教育的空間

做為保育大廈，這裡保留了當年發電機組間的工字鐵結構，整個空間黑黑沉沉，線條又硬又直，看似一個監獄多過一座藝術館。不過，建築師巧妙地在三樓和五樓加建了大型燈箱來點綴整個空間，並修正了原發電機組頂上的天窗，讓陽光充斥整個空間，室內變得明亮，也令它成為全英國最特別的展覽空間。

原大樓另一個主要組成部份是三至五樓的發電廠人員工作室，這處雖然空間大，但同樣是密不透風，只有小部份空間有窗戶，感覺相當壓迫。不過，這裡的一幅密實紅磚牆則提供了一個最合適於藝術館的元素，因為大部份展品不適合長時間暴露於陽光之下，室內溫度、濕度及燈光的強度也需有嚴格控制，否則顏料會因紫外線的照射而褪色，特別是油畫的展品，因此這個密不透風的外牆便是最適合的選擇。

為了增加不同展廳的連貫性，建築師拆卸了部份樓板並加入電梯和扶手電梯。另外，各層展覽廳之間的走廊亦可以俯視整個大型展覽區，讓旅客可以從

不同的角度來欣賞大型展品。

擴建樓層增添價值

這藝術館位於全倫敦最美麗的位置——泰晤士河旁邊，但是整座大廈因為幾乎密封的外牆而無法看到河景。Herzog & de Meuron 在原大樓上加建了兩層，用作餐廳和會員俱樂部，在這個長二百二十米的餐廳裡便可以一覽泰晤士河兩旁的景色。另外，建築師巧妙地借用發電廠原有的小窗戶來連接不同樓層的走道，以增加觀賞的樂趣。而四樓和五樓的露台是可以讓公眾使用，這裡亦是很多學生寫生的熱門地點。

這樣輕微的加建，不單沒有破壞了原大樓的外貌，大致上是追隨原意，也沒有嚴重影響泰晤士河兩岸的景色，為遊客提供了一個觀賞泰晤士河的最佳地點，特別是千禧大橋，因為這個餐廳是唯一可以清楚欣賞千禧橋全景的地方。

建築是文化的盛器

Herzog & de Meuron

表面上只是利用了簡單

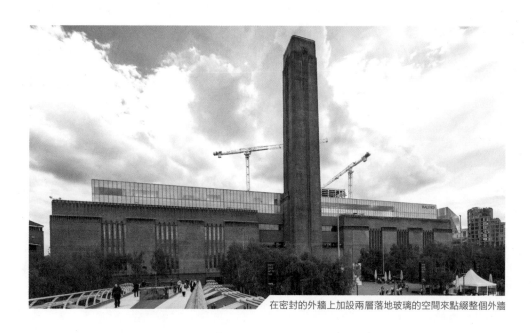

在密封的外牆上加設兩層落地玻璃的空間來點綴整個外牆

的處理手法來重新包裝舊有建築，為一座空置多年的大廈帶來新生命，並藉此大大提高這舊建築的實用價值。不過，泰特現代藝術館最大的功能不只是見證了當地的歷史變遷，而是讓文化產業得以傳承。

無論現代藝術、古典藝術或古典音樂，若有專業人士的導賞便更能明白當中意義。泰特現代藝術館很多的展廳都是免費對外開放，而入口的巨型展廳和橋也非常適合導賞團停留。筆者大學一年級的首堂藝術課亦是在這處上課，老師在解釋藝術品的同時，亦不忘解釋這座大廈和小區的歷史。泰特現代藝術館無論軟件或硬件都是為文化藝術而設，成為歐洲最重要的現代藝術平台之一。

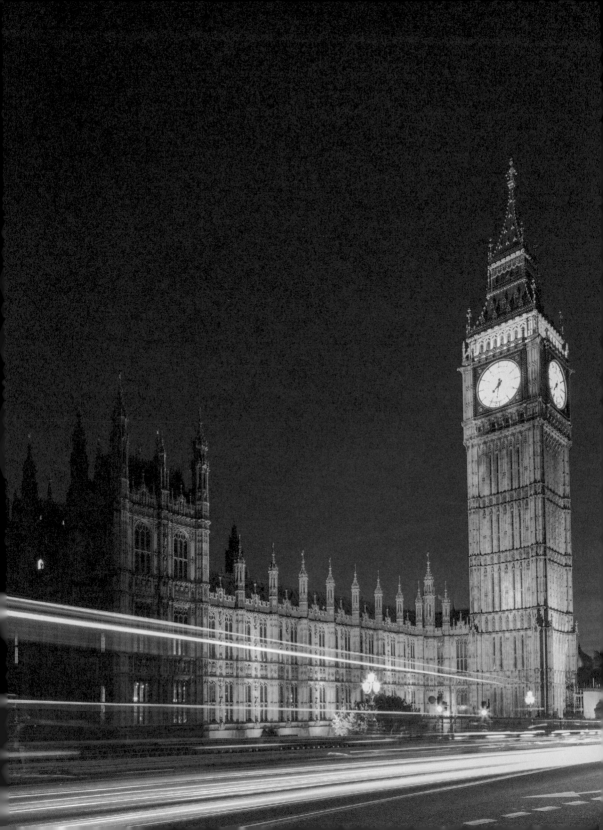

PALACE OF WESTMINSTER

英國議會大樓的權力分佈

西敏宮

西敏宮又稱為英國國會大樓（Houses of Parliament），可謂是世界上最知名的建築物，這建築不但代表了倫敦、代表了英國，甚至還代表了昔日整個大不列顛帝國的輝煌時代。許多影響世界歷史的決定都在西敏宮內發生，例如一八三九年的「第一次鴉片戰爭」，香港島因而割讓給英國一百五十五年；隨後與北京簽訂《展拓香港界址專條》，拓展租界擴大香港殖民地直至一九九七年。當年在西敏宮的一個決定，影響香港人隨後百多年的命運。

地圖

[QR code]

地址
London SW1A 0AA

交通
地鐵 District Line 至 Westminster 站

網址
www.parliament.uk

備註
入內參觀需提早在網上預約

英國可算是世界上較早實行民主制度的國家，一九二五年英格蘭第一個議會便在西敏寺成立，但奇怪地同時又保留了世襲帝制，因此英國還保留了兩級的議會制度，上議院（House of Lords）和下議院（House of Common），上議院是由英女皇委任，成員是由一些貴族（Lords Temporal）和聖公會的神職人員（Lords Spiritual）組成，而下議院就由人民選出來，最多地方議席的政黨便成為執政黨，執政黨的黨魁便成為首相。

以權力做規劃

由於這座國會大樓內同時存在兩級議會，所以內部規劃有一條明顯的十字線，南北軸線分隔了兩級議員先通過聖史提芬堂（St. Stephen's Hall）到達中央大堂，南邊是貴族走廊（Peers Corridors）和貴族大堂（Peers Lobby），北邊是眾議院走廊（Commons Corridors）和眾議員大堂（Members Lobby），通過兩個大堂之後便是上議院和下議院，可謂尊貴有別，階級分明。

儘管日常實務的權力都在首相和國會手上，但是上議

▲▲▲

院仍有權監控國會，而英女皇雖然沒有行政上的實權，但在這個議會內的規劃還是能顯示出女皇權力的象徵。英女皇有專屬入口，即維多利亞塔（Victoria Tower）。當每年會期展開時，英女皇會從後方的衣帽間（Robing Room）進入大樓，然後通過皇家美術廳（Royal Gallery）到達她在上議院的黃金座位來主持議會。完會後則由專員帶著權杖通過中央走廊到達下議院來宣布今年會期的開始。

從這條軸線上可清楚看到權力階級，從南端的英女皇，到上議院再到北邊的下議院，再到最北邊代表公眾的大笨鐘（Big Ben）。

除了南北的分隔之外，這個議會還會從東西方向處分隔。無論是上議院和下議院的格局都是中間分開，主席坐在中間，代表中立無私。在上議院，政府的代表在東邊，其他的貴族坐在西邊，在東西兩排座位之後分別是親政府一邊的「有內容前廳」（Content Lobby）及親皇族那邊的「無內容前廳」（No Content Lobby），兩個前廳是讓議員和貴族可在會議前後稍作休息，但亦同時代表你的政治立場。

圖 1

西敏宮的内部佈局

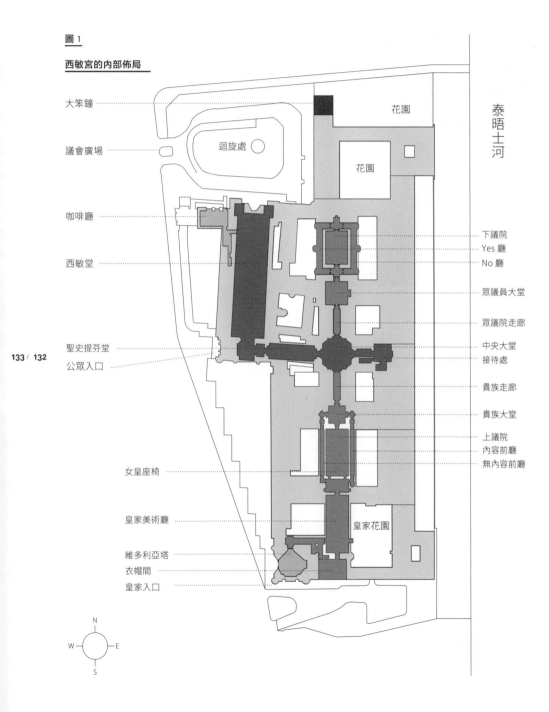

大笨鐘

議會廣場

咖啡廳

西敏堂

聖史提芬堂
公眾入口

女皇座椅

皇家美術廳

維多利亞塔
衣帽間
皇家入口

花園

迴旋處

花園

皇家花園

泰晤士河

下議院
Yes 廳
No 廳

眾議員大堂

眾議院走廊

中央大堂
接待處

貴族走廊

貴族大堂

上議院
內容前廳
無內容前廳

N
W　　E
S

下議院就更加壁壘分明，因為議席是通過選舉產生，執政黨坐在西邊，反對黨坐在東邊。兩邊座位後方各有支持執政黨那邊的「Yes 廳」（Aye Lobby），及在反對黨那邊的「No 廳」（No Lobby）。

下議院的中間有一條通道，用作分開左、右派政黨。而通道兩側各有一條紅線，紅線的距離是二點五米，正好是兩把長劍的距離。因為古時議員可能配劍入議會，為擔心雙方動武，所以確保雙方保持一定距離。雖然現在議員已不可以帶武器入議會，但雙方議員都不可以越界發言，否則會被譴責。英文成語裡的「to toe the line」（循規蹈矩）或者「You cross the line」（你過了火位）都是源出於這處。

在一〇九七年興建的西敏堂是大樓最原始的部份

▲▲▲

被多次襲擊的大廈

最早的西敏宮其實並非用作議會之地，而是亨利八世（Henry VIII）興建的英國皇宮，不過他在一五一二年大火之後便遷離這座皇宮。之後，這處便成為政府的行政和立法部門，亦陸續發展成兩級議會的議事廳。不過，原有的議事廳和相連的大部份建築在一八三四年的一場大火中被燒毀。

除了天災之外，由於數百年來西敏宮都是英國的政治核心，在二次大戰時曾受到德軍十四次轟炸，下議院更曾在一九四一年五月十日的「倫敦大轟炸」中被摧毀，直至一九五〇年才重修好。

另外，西敏宮對出的空地經常有政治抗爭活動，如反伊戰爭、支持泰米爾猛虎游擊隊等活動。有時抗爭者更會採用激烈的行動來表達訴求，例如在二十世紀七十年代，愛爾蘭共和軍曾在這處發動多次汽車炸彈襲擊，這些襲擊亦影響鄰近的首相府——唐寧街十號，部份議員更在事件中身亡。直至近年愛

▲ ▲ ▲

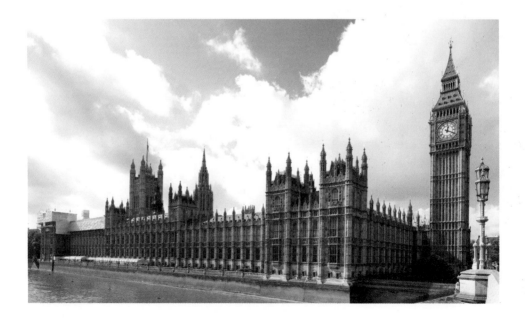

爾蘭共和軍開始解除武裝後，政局才漸漸變得平穩，但保安方面依然相當嚴密。

仿舊的建築

外觀上西敏宮看似有數百年歷史的中世紀建築，但其實西敏宮大部份建築是於一八五八年時所重建的，所以建築物歷史大約只有一百五十五年。其建築風格則沒有採用中世紀流行的歌德式結構，只有建於一○九七年的西敏堂（Westminster Hall）外牆才設有飛扶壁（flying buttresses），以穩定內部結構，而室內則採用拱門結構。新建部份的外牆結構柱頭上有小塔，但這些不是飛扶壁，只用作裝飾，室內

亦只有部份空間使用穹稜拱頂（Groined vault）的結構。至於室內的裝飾和陽光的分佈就更加與歌德式建築有明顯的不同，因為室內裝飾帶有濃郁的帝皇色彩，中世紀的建築味道相當濃。雖然大部份的玻璃上都有浮雕，但是欠缺了歌德式的味道。

西敏宮的軸線雖然在功能上如此重要，但在外觀上是看不到的，從河邊觀看西敏宮只會看到建築群的外圍辦公室，若從西邊的主入口處觀看，上議院則會被西敏堂阻擋了視線，因此若想觀看整個建築群的軸線，便唯有從倫敦眼（London Eye）處觀望。

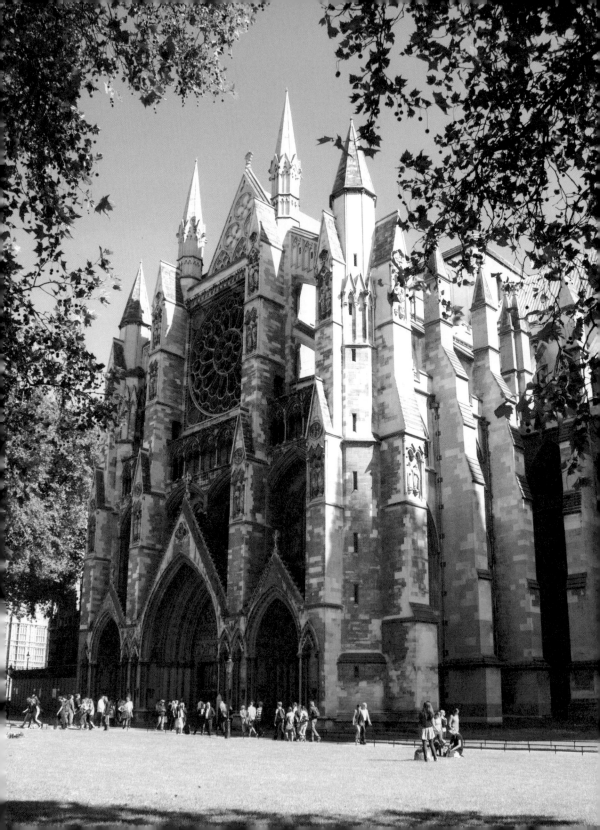

WESTMINSTER
ABBEY

ST. PAUL'S
CATHEDRAL

傳統歐式
教堂

西敏寺
聖保祿大教堂

西敏寺大教堂始建於九六〇年，但現在我們所見的主要部份是在一二四五年亨利三世在位時重建的。歌德式教堂是從法國引入的建築風格，而西敏寺大教堂的建築風格亦深受當時法國新興建的教堂所影響。

地圖

西敏寺

地址

20 Deans Yd London SW1P 3PA

交通

地鐵 District Line 至 Westminster 站

網址

www.westminster-abbey.org

備註

參觀需提早在網上預約

地圖

聖保祿大教堂

地址

St. Paul's Churchyard London EC4M 8AD

交通

地鐵 Central Line 至 St. Paul 站

網址

www.stpauls.co.uk

備註

參觀需提早在網上預約

歌德式建築可以說是世界上最快速且被廣泛複製的建築風格。歌德式教堂的平面是十字形，建築學上稱為「Gothic Latin cross」。歌德式教堂的正中心是本堂，本堂的正中心便是無數新娘希望踏上的紅地毯通道，本堂兩側是廂堂，十字交界區之後便是神父進行彌撒的地方，十字交界區之後便是頌經席和迴廊。為了突顯本堂的特殊性，通常本堂的高度比廂堂高一倍，耶穌的神像通常都放於本堂的高位，讓人有耶穌在天堂上的感覺。

歌德式教堂的特點主要在於陽光，柔和的光線通過教堂的窗戶透進室內，這亦代表著上帝對人類的愛，這一種意識形態正代表當時的歐洲希望擺脫中世紀黑暗時代的影子。歌德式教堂的窗不只大而且非常講究，一般窗戶都由不同的細小拱門所組成，而且窗邊都飾有很多花紋（Mouldings），玻璃上畫有不同的聖經故事，建築學上稱為「玫瑰窗」（Rose windows），陽光會經過這些彩繪的窗戶進入室內，讓信徒感受到神的愛和溫暖。

陽光分三個層次投射入室內，第一和第二個層次的

▲ ▲ ▲

圖 1

西敏寺大教堂平面圖

修院

咖啡廳

修院

商店

迴廊

登基座椅

女士教堂

詩歌席

廂堂

西入口

耶穌像

北入口

神壇

一般詩歌席及頌經堂設在神壇兩側，但西敏寺設在前方。

陽光從廂堂的第一個和第二個半圓拱形空間上的窗射入，第三個層次從本堂上的窗射入。所以，耶穌十字架像的空間通常是最光亮的，歌德式教堂左右兩邊三個層次的陽光，營造出六種光線上的變化，陽光可以說是歌德式教堂最重要的部份。

在西敏寺大教堂的例子中，本堂的樓底淨高達三十一米，是全英國最高的歌德式本堂，最高處的陽光與中低層陽光相互交接，形成不同的光線效果，這亦是亨利三世當年希望這教堂是歌德式的原因之一。

教堂的結構

在教堂內柱子是十字形的原因則未必和宗教有關，主要是因為歌德式教堂的結構以雙向性圓拱形結構為主。這樣可以讓教堂有更大的跨度，而選材方面亦可以有更多的選擇。圓拱形結構需要把柱墩向內推以維持結構的平衡，要解決這問題可以把鋼纜嵌入柱墩之中並把兩邊的柱拉緊，防止柱墩向外傾，但為求美觀和減少視覺上的阻礙，便在每個圓拱形結構外加「飛扶壁（flying buttresses）」來穩定結構向內推的力量，所以歌德式教堂的外牆柱墩是最粗的。

▲▲▲

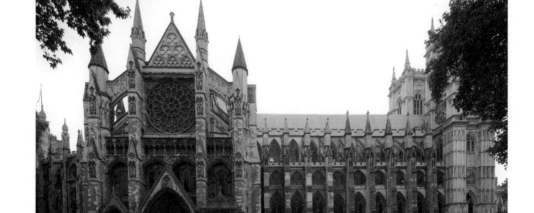

遊客均使用西敏寺側門出入

建築屋頂通常是歐洲古教堂最令人頭痛的事情，因為一塊這麼大的橫向空間要如何支撐？意大利聖伯多祿大教堂屋頂便用去了人們超過十年時間來研究如何建造這麼龐大的屋頂。因為在沒有起重機的年代，是必須花大量的人力或動物力量才可以吊起這些沉重的石材，而歌德式教堂的屋頂就相對簡單而且比較容易興建，這亦是歌德式教堂在歐洲普及的的主要原因。

歌德式教堂的屋頂使用的是「穹稜拱頂」的結構（Groined vault），即是兩個圓柱狀拱頂彼此相交，因為有交接點，所以室內的拱門不是一個標準的圓拱形而是一個尖頂拱門（Pointed Arch）。屋頂的重量便由四邊支撐並把重量歸至四邊的柱子之上，這便形成一個單元。歌德式教堂的屋頂便是由這些單元不斷組合而成的，所以相對而言是比較簡單而且比較容易興建，亦令歌德式教堂窗戶的佈局形成一定的規律，這亦是歌德式教堂的特色之一。

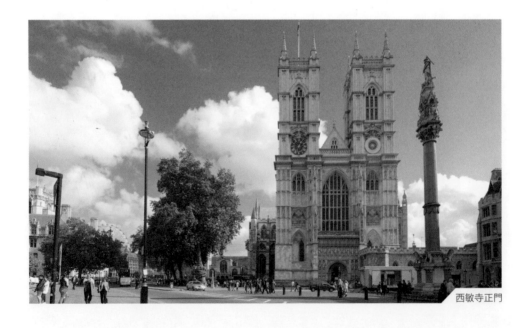

西敏寺正門

巴洛克式教堂

英國巴洛克式教堂的最好例子是倫敦的聖保祿大教堂（St. Paul's cathedral），它是全英國第二大的教堂，而英國最大的教堂是利物浦大教堂（Liverpool's Cathedral）。這座位於泰晤士河畔歷史悠久的建築始建於公元六〇四年，曾先後經過四次重建，最後一次重建是因一六六六年倫敦大火時受損毀，現在的建築是一六七五至一七一〇年間由 Sir Christopher Wren（克里斯多佛雷恩）重建的，Christopher Wren 當年是牛津大學天文學教授（與牛頓同時期的學者），而他對建築的熱情是始於他對科學、數學和物理學的認識。

聖保祿大教堂的外觀是典型的巴洛克式建築，外表除了是中軸式的設計之外，還刻意加設了兩座燈塔，這些是原方案中沒有的，Christopher Wren 的做法使教堂正門與本堂上的大圓拱結構更具層次感。

巴洛克式教堂的平面設計與歌德式教堂一樣也是十字形格局，屋頂也是「穹稜拱頂」的結構。兩者的分別在於本堂的空間，巴洛克式教堂的本堂（即神

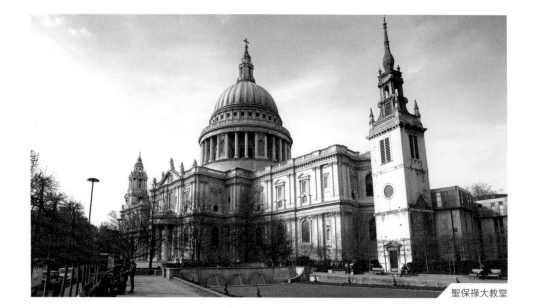

聖保祿大教堂

圖 2

聖保祿大教堂平面圖

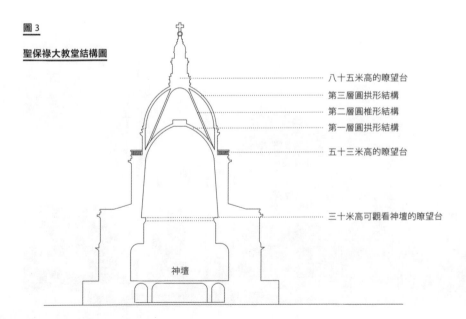

圖 3

聖保祿大教堂結構圖

修院　　　修院　　　修院　　　修院

神壇

八十五米高的瞭望台

第三層圓拱形結構

第二層圓椎形結構

第一層圓拱形結構

五十三米高的瞭望台

三十米高可觀看神壇的瞭望台

父進行儀式的地方）比歌德式教堂的本堂明顯大很多，屋頂通常是大圓拱形的結構，目的是希望讓更多的信徒可以聚集在這個空間內，而神父亦可以與信眾有更親密的接觸，這亦是聖保祿大教堂採用巴洛克式而不採用歌德式的原因。另外，歌德式的詩歌隊是設在神壇的左邊或右邊，而巴洛克式教堂就多數好像聖保祿大教堂一樣，把詩歌隊設在神壇之後。

為了達到這個大跨度結構上的要求，巴洛克式教堂四周的牆壁比較厚，務求提供足夠的內向壓力來支持如此龐大的圓拱形屋頂。另外，由於巴洛克式教堂沒有如歌德式教堂般使用「飛扶壁」作為輔助結構，所以巴洛克式教堂的窗口比較小，數目亦比較少，而窗的深度亦比較深，因此進入室內的陽光比較少，反而能令人感到與外隔絕，專心與神對話。

巴洛克式教堂和歌德式教堂另一個分別是建築時間。歌德式教堂由於使用飛扶壁來取代圓拱形結構，因此建築時間可以大大縮短。若以聖保祿大教堂作為例子，它需要三十五年來興建，花了近七十四萬英鎊（現在來說則超過五千萬鎊），但這已經是英國較快

◆ ◆ ◆

為了符合外觀比例，聖保祿大教堂圓拱形屋頂拉高至八十米，但室內淨高只有六十多米。

的一項教堂工程。由於當年教堂方面不能再長期支付 Christopher Wren 的薪金，因而要求教堂的工程盡快完成，成為第一座在建築師有生之年內完成的教堂。

這兩座教堂除了在宗教上有特殊地位之外，在建築上這兩座教堂分別是倫敦市內最有名的歌德式教堂和巴洛克式教堂。另外，這兩座教堂對英國皇室和整個倫敦而言也非常重要，西敏寺大教堂是英國皇室舉行重要慶典的地方，無論喜事還是喪事都在這裡舉行。

但皇室中最特別的人戴安娜王妃卻是例外。查理斯王子和戴安娜王妃的婚禮是在聖保祿大教堂舉行。而戴安娜王妃離世時已和查理斯王子正式離婚，因此英國皇室按理是不需要為戴安娜皇妃舉行喪禮，但因為公眾的壓力，迫使英女皇在西敏寺大教堂以皇室成員的規格為這個「特別的人舉行了特別的喪禮」，而白金漢宮亦罕有地為一個非皇室成員的離世下半旗致哀，為戴安娜王妃傳奇的一生畫上句號。

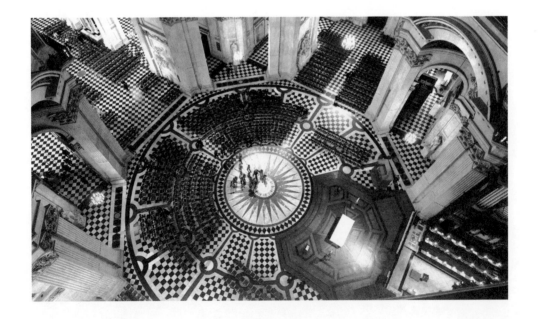

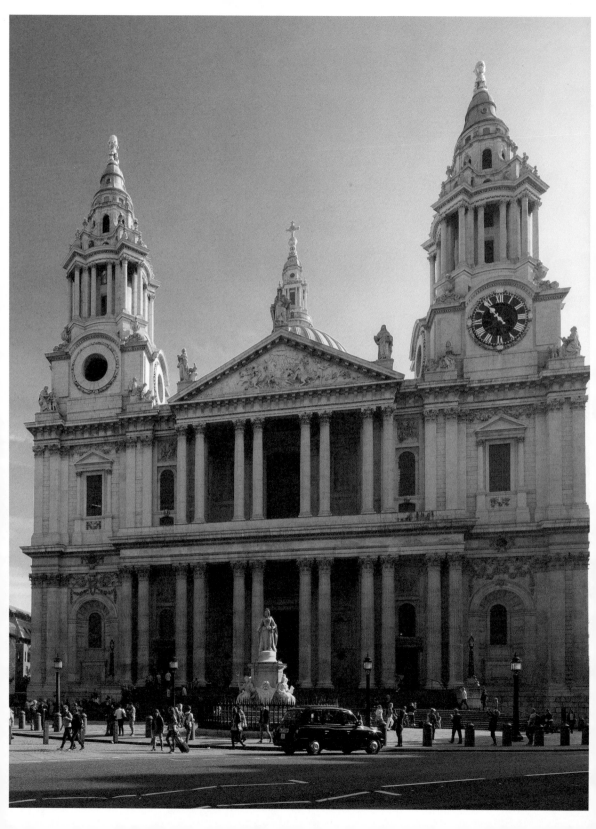

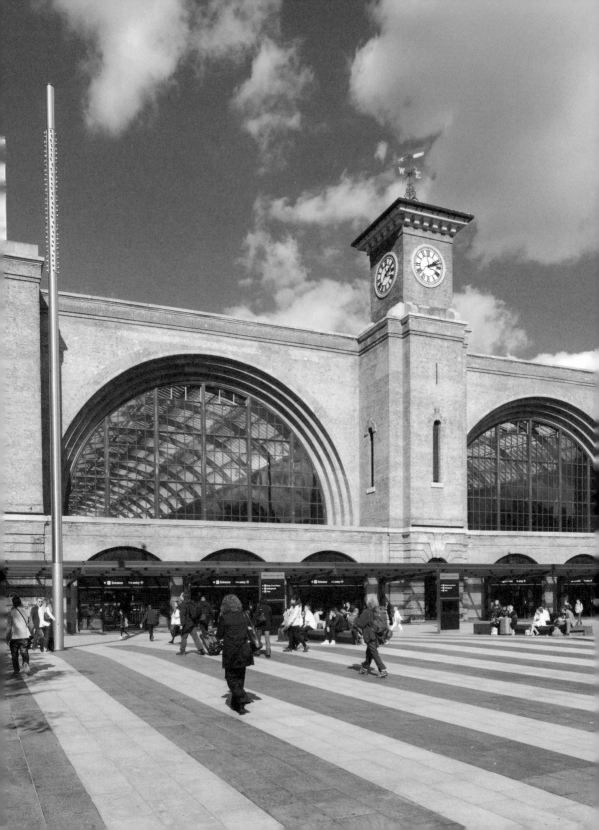

KING'S CROSS STATION

古蹟與現代之結合

國王十字火車站

在二〇〇一年出現了一套舉世聞名的電影 *Harry Porter*，當中有一幕是一眾學生需要從國王十字火車站的 Platform 9 3/4 乘 Hogwarts Express 回校上課。這一幕使倫敦的國王十字火車站頓然變成電影戲迷的朝聖之地，在十多年後的今天火車站還設立了一個專區，讓一眾戲迷一嘗進入 Platform 9 3/4 的滋味。

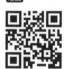

地圖

地址
Euston Rd, Kings Cross
London, N1 9AL

交通
地鐵 Piccadily Line / Northern
Line / Bakerloo Line 至 King's
Cross St. Pancras

網址
www.networkrail.co.uk

國王十字火車站在電影裡是一個魔法旅程的開始，不過在現實裡是一眾旅客惡夢的開始。由於國王十字火車站是連接倫敦至英格蘭東北部和蘇格蘭的重要火車站，亦是六條地鐵線的交匯處，每天都有接近四千萬的旅客在此轉車，繁忙的程度可算是英國之最，而混亂程度亦是全英之最。

一至八號月台是國王十字火車站的原始部份，始建於一八五三年，其後在西邊加建了九至十一號月台，之後在車站外加建了大型雨篷來連接地鐵站與火車站。雖然國王十字火車站是如此重要的交通樞紐，但是其管理則異常混亂。

首先，一至八號月台的等候區與售票處長期聚集過多旅客，很多攜帶大件行李的旅客都會經常在此與別人碰撞。另外，連接一至八號月台與九至十一號月台之間的通道亦過於狹窄。當 Harry Porter 在二〇〇一年大賣之後，很多戲迷都想參觀當日電影中拍攝 Hogwarts 學生衝過石柱進入 Platform 9 3/4 的實景。但其實 Platform 9 與 Platform 10 之間是沒有柱的，電影中的實景其實是 Platform 4 與

Platform 5 之間的柱。因此，很多戲迷都會徘徊於這兩個地方，令車站變得更為混亂。有見及此，國王十字火車站在離 Platform 9 至 Platform11 不遠的石牆上加設 Platform 9 3/4 的牌和半部手推車，好讓戲迷在此處拍照留念，從而避免影響車站內的日常運作。

不過，整個車站最惡劣的地方是連接地鐵站的大型金屬雨篷，因為這處是室外部份，車站職員無管理實權，而國王十字火車站亦不如 St. Pancras 火車站一樣有完善的管理，因 St. Pancras 火車站上蓋是一所酒店，酒店範圍附近都有良好的管理。很多到英國流浪的旅客或流浪漢都在雨篷處行乞，甚至大小便，更有不法分子在此處銷售英國地鐵的全日通卡（One day travel card）。

國王十字火車站無論在功能上或歷史價值上都如此重要，因此在一九七三年和二〇〇五年無可避免地分別受到愛爾蘭共和軍和極端回教分子的襲擊。隨著相鄰的 St. Pancras 火車站改變成 Eurostar 的火車站，以及二〇一二年奧運的舉辦，英國鐵路部門

St. Pancras 火車站

不得不正視國王十字火車站的混亂情況和安全的問題，所以國立鐵路網絡（Network Rail）最終在二〇〇五年投資五百五十萬鎊為國王十字火車站作大規模的翻新。

不能拆卸的結構

重建計劃由John McAslan and Partners來負責，他們首要的任務不是如何創造一個新型的火車站，反而是要辨認不可拆卸的部份。

國王十字火車站是英國工業革命的見證，可以說是世界上第一代使用鋼鐵結構的建築，亦是世界上第一代使用機械來建造的建築物之一。國王十字火車站的柱是磚柱，屋頂是圓拱形結構，因為當時的鋼鐵技術還未完全普及，而且鋼鐵成本並不便宜，再加上混凝土還未普及使用。雖然英國有很多舊的火車站如 Charing Cross、London Bridge、Paddington 等車站，它們也是第一代英國工業革命的建築，但都是比較後期的建築，而且部份已發展至全用鋼結構建築，部份亦已開始採用框架結構。只有國王十字火車站仍是只用圓拱形和三角結構這

一種較舊的技術，所以國王十字火車站是現代與古代之間的標誌性建築之一。

由於舊大樓內一至八號月台甚具歷史意義，所以已被定為一級歷史建築，因此擴建部份只可以考慮九至十一號月台和鄰近的空間。整個規劃是在舊大樓旁加建一個半圓形的大中庭來取代原有狹窄的九至十一號月台，讓火車站內有足夠的等人和休閒的空間，而且在中庭內加設模擬 Platform 9 3/4 的手推車，好讓戲迷在此拍照留念。這個方案不單讓整個火車站變得統一，也可分流參觀的旅客及日常出入的旅客。

在新中庭內，加建了一條地下通道讓旅客可以從火車站直接通往地鐵站和鄰近的 St. Pancras 火車站，這設計疏導了火車站外的擠迫情況。為了一掃昔日黑暗昏沉的形象，改建時大規模地拆掉主入口前的金屬雨篷，取而代之的是透光的玻璃雨篷，給予旅客一個全新明亮的感覺，亦有效地減少了流浪漢在此處流連和不法分子在站外銷售全日通卡的情況。

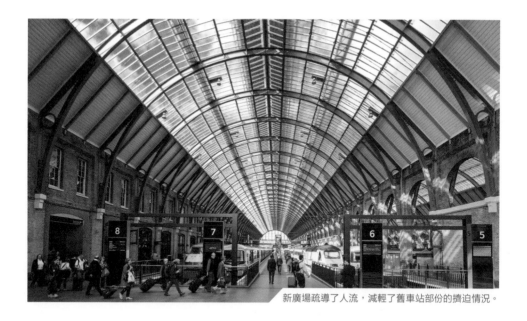

新廣場疏導了人流，減輕了舊車站部份的擠迫情況。

▲ ▲ ▲

圖 1

國王十字火車站擴建部份示意圖

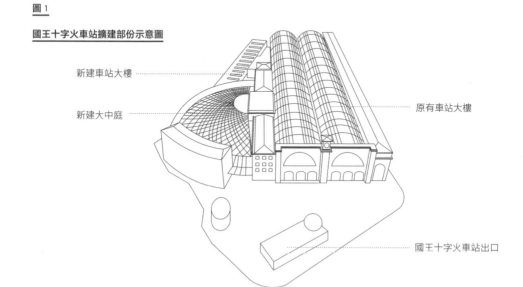

新建車站大樓 ·································

新建大中庭 ·································

原有車站大樓

國王十字火車站出口

為了要使這個新中庭變成旅客的新焦點，在結構設計上亦刻意不使用巨大的橫樑，以免形成一個泰山壓頂的感覺，而且舊大樓部份結構是不可能承受新屋頂的重量的。因此 John McAslan 和結構工程師奧雅納（Arup）選用了一個像雨傘的結構，數條結構柱子設在圓心之處，然後像雨傘一樣散開，在半圓形處交織成一個五十二米跨度的結構網，這亦是全歐洲最大的單獨車站屋頂。

這個半圓形直徑達一百三十米，面積達七千五百平方米的新中庭，雙層高的最高淨高達二十米，儘管車站內人流多，但仍是有暢通的感覺，同時可容納三班火車的乘客在此處等候，而較低淨高的一邊則設有不同的商店和餐廳，來提供休息的地方。為避免這個達七千五百平方米的新中庭給予旅客一種昏沉的感覺，圓心部份特意設立了天窗，陽光可以射進中庭，並成為整個空間的焦點，這個設計在完全沒有影響歷史建築結構的前提下，把中庭和整個火車站連結起來。

隨著國王十字火車站翻新計劃的成功，連帶車站後

◆◆◆

的一大幅土地都被大規模重建，當中包括大學、住宅和辦公樓等多元化的重建計劃。

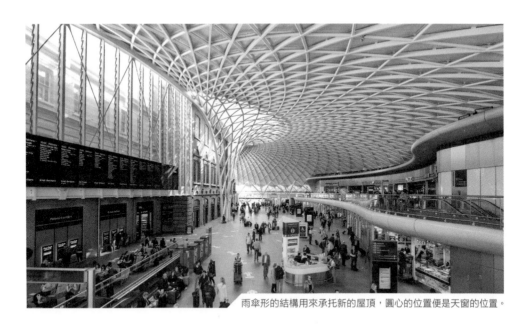

雨傘形的結構用來承托新的屋頂，圓心的位置便是天窗的位置。

🏠 🏠 🏠

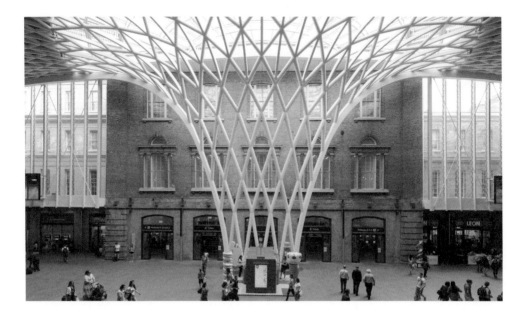

CHAPTER III

HUMANITY & CULTURE

第三章

建築 —— 人文生活

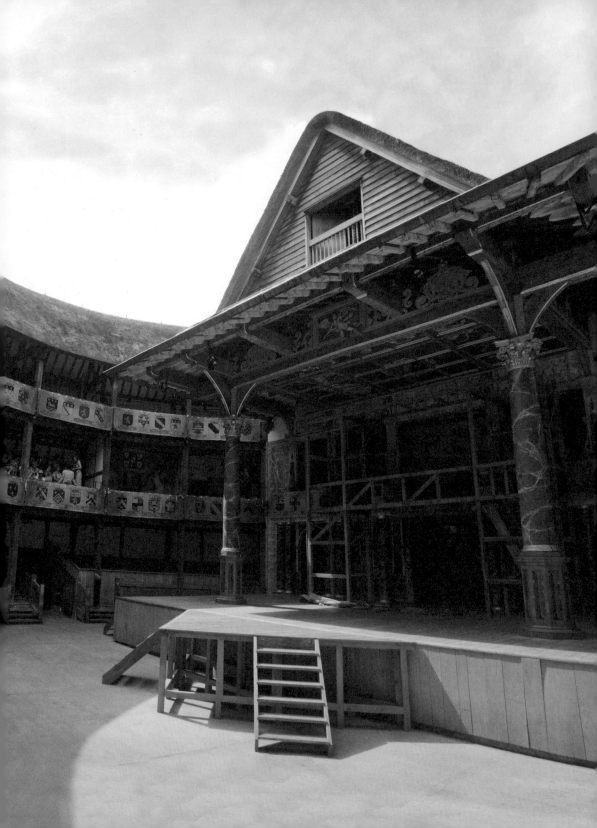

SHAKESPEARE'S GLOBE

復刻一五九九年的劇場

莎士比亞環球劇場

倫敦絕對可以說是西方文化的重鎮，在約二千年的發展史中曾出現過不少風雲人物，其中一個便是大文豪莎士比亞。相信很多人都曾拜讀過莎士比亞的作品，但是到底又有多少人知道當年他的劇目在哪處上演？

地圖

地址
21 New Globe Walk,
Bankside, London SE1 9DT

交通
乘 Central Line 至 St. Paul 站
或乘 Jubilee Line 至 Southwark
站，再向河邊方向步行到達。

網址
www.shakespearesglobe.com

備註
導賞團需提早在網上預約

當年莎士比亞的劇目大部份都在泰晤士河旁的環球劇場內上演，這所小劇場現在雖然位於倫敦市內的核心地段，但在一五九九年的倫敦，這一帶是龍蛇混雜的九反之地。當年這地段仍未屬於倫敦的一部份，而是屬於薩里市鎮（Surrey Quays）。由於不在首都範圍之內，一切規例都比倫敦來得簡單，而地價亦相對便宜很多，因此莎士比亞和一眾演員決定在此處成立劇場。除這劇場之外，這區還有另外三個劇場，都是當年的主要劇場。

現在的劇場大部份都在晚上演出，以配合觀眾的作息時間，但是在莎士比亞的年代，這個劇場大約是在下午二時演出的，因為該區晚上的治安非常不好。而且在沒有電力的年代，就算在場內放了大量的油燈都未必能夠提供足夠的照明，而且很容易釀成火災，故演員難以安全地在晚上演出，因此表演大多在白天舉行。

為了借助陽光照明，這劇場採用露天設計，但這亦令演出受天雨和下雪影響。因此，當年的觀眾會一邊看劇一邊吃蒜頭和喝啤酒，吃蒜頭能使他們身體

感到溫暖，喝啤酒比食水更清潔，在沒有排污水管的年代，地下井水受污染非常嚴重，但啤酒是經過發酵和沉澱的，所以無論成年人或小孩都視啤酒為主要飲料。當年觀看莎士比亞戲劇不像現在般整潔和高貴，甚至可以說是十分胡鬧，觀眾在劇場內吃吃喝喝，醉酒鬧事的情況也不時發生。

在吵雜的劇場環境內，最好的位置不是舞台正前方，而是靠近舞台兩側的位置，因為那裡才能聽到演員的對白，再來是觀眾席的中心位置，而最差的位置則是在地面，這裡沒有座位，觀眾需要站在泥地上欣賞戲劇。現在的復刻版莎士比亞劇場也保留當年傳統，保留了七百個站立位，但較昔日的一千個站立位少。

四百年劇場復刻版

由一六一三年，環球劇場在上演莎劇《享利八世》（Henry VIII）中點燃火炮的一幕時失火並燒毀了整座劇場，一六一四年劇場重建，但隨著莎士比亞在一六一六年離世，劇場因缺乏新的劇目和時代變遷的關係，最終在一六四二年結業並於兩年後拆卸。直至一九九七年，由美國演員兼導演 Sam Wanamaker 倡議在離原址約二百三十米處重建的

♠ ♠ ♠

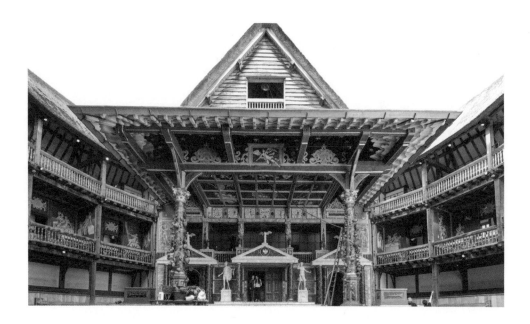

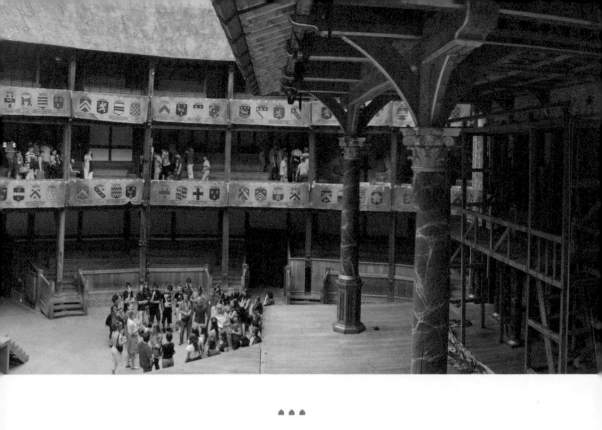

▲▲▲

現代化復刻版環球劇場正式開幕。

當 Sam Wanamaker 在一九七〇年提出復刻環球劇場時，所有人都認為他是一個造夢者。劇場沒有留下任何圖則，僅存下來的只有一些手繪圖，當中部份手圖是在一五九六年由荷蘭學生 Johannes de Witt 所繪的。

由於嚴重欠缺資料，設計工作室 Pentagram 作了不少大膽的構想，雖然現在這座劇場應該比原來的劇場大了一點，但是劇場的直徑仍盡量保留在一百呎（約三十點五米）之內，這樣才能確保所有觀眾在沒有揚聲器的情況下，仍可聽到演員的對白。至於觀眾席則是令人頭痛的問題，雖然根據手繪圖已確定環球劇場共有三層座位，座位佈局成弧形以增加劇場的回音效果，但是因為所有圖則都是透視圖，因此很難設定舞台和觀眾席每層的高度。由於觀眾席的高度會直接影響觀眾欣賞戲劇的角度，所以經過一番研究之後，才最終決定現在的高度。舞台的闊度則依據觀眾席的高度來作修正。最後舞台的闊度為四十三呎（十三米），深度為二十八呎（八點

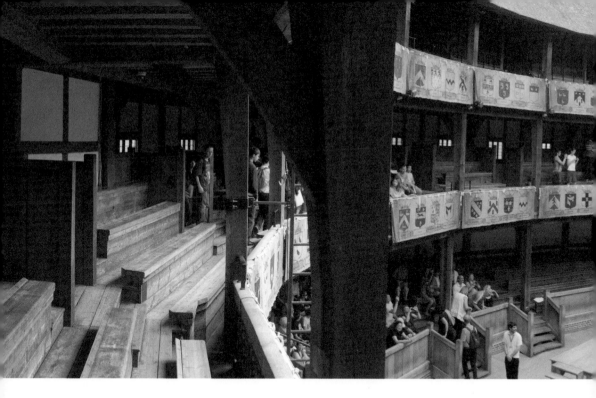

▲ ▲ ▲

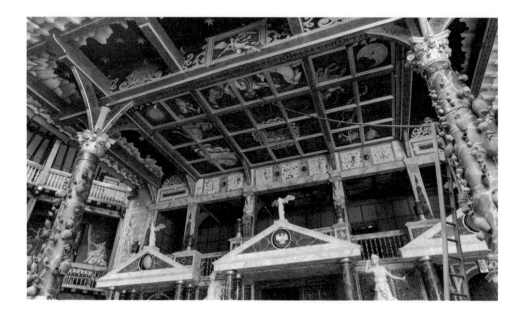

五米），這個舞台面積亦能配合暗門設計，兼顧舞台效果。

設計過程中最大的難度除了是要復原劇場外形，另一難度是如何復原劇場的建築材質。為了要盡盡美，建築師走訪了不少英國舊教堂以研究舊英國木建築的設計，並嘗試在此處盡量使用舊式的建築技術，最後建築師決定不使用工字鐵，改用英國橡樹（English Oak）作為主結構，而且所有的樹幹都盡量以人手切割，呈現原始手工味道。柱和樑的表面除了有防白蟻的處理外，還盡量展現原木材的顏色。另外，所有柱和樑的交接點都避免使用釘和螺絲，盡量使用傳統英式榫頭（Mortise and Tenon）來連接。外牆的批盪亦是全人手塗上，所以批盪的表面不平滑，甚至有微細裂紋，帶有手作工藝的效果。

雖然這劇場盡量使用古建築技術，但同樣需要滿足現代建築法規的要求，特別是消防法例。因此觀眾席之上設有基本的燈光設備和逃生指示牌，至於最易燃的茅草（Thatch）屋頂則塗上阻燃劑並附有消防噴淋以防止火災再次發生。

▲▲▲

這劇場除了在外形上花了大量功夫來復刻當年的風采，還在功能上作出多方配合，現在的演員大都不必使用揚聲器，所有的音樂都是現場演奏，表演時沒有電腦特技，讓我們能在倫敦的鬧市中欣賞一場古樸風格的話劇。

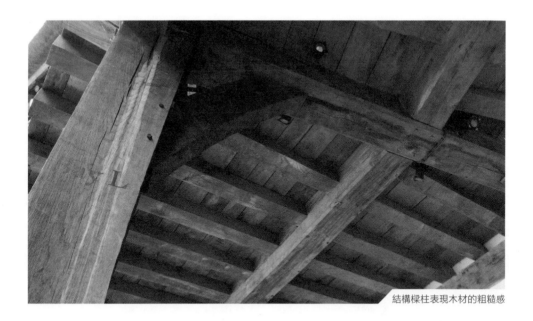

結構樑柱表現木材的粗糙感

▲ ▲ ▲

使用古式方法安裝

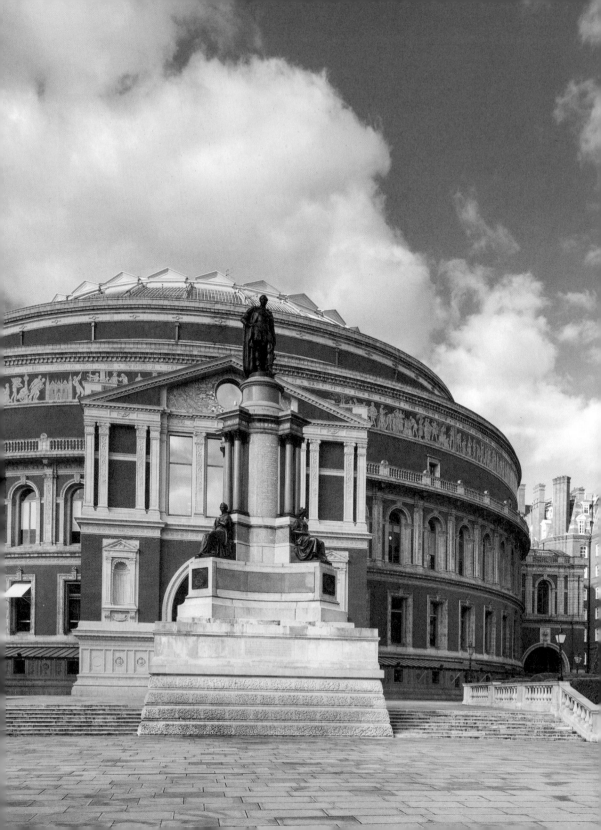

ROYAL ALBERT HALL
ROYAL FESTIVAL HALL

聲音的設計

皇家阿爾伯特音樂廳

皇家節日大廳

位於海德公園旁的南肯辛頓（South Kensington）除了有全英首屈一指的工程學院帝國學院（Imperial College）和多座知名博物館外，還是舉世聞名的音樂聖地，英國皇家音樂學院和皇家阿爾伯特音樂廳都位於此處。皇家阿爾伯特音樂廳好像有一種特殊的魔力，歌手會因為曾在此表演而升值。這個音樂廳的設計非常特別，整座建築物設計成圓形，而觀眾席亦以圓形來分佈。

地圖

皇家阿爾伯特音樂廳

地址
Kensington Gore, London SW7 2AP

交通
乘 District Line 至 South Kensington
站，再向海德公園步行約十分鐘。

網址
www.royalalberthall.com

備註
導賞團需提早在網上預約

地圖

皇家節日大廳

地址
Belvedere Rd, London SE1 8XX

交通
乘 Jubilee Line 至 Waterloo 站

網址
www.southbankcentre.co.uk

備註
開放時間 10:00 - 23:00

一般的音樂廳佈局成「U」形，因為觀眾未必需要清楚看到舞台所有位置，音效是最重要的元素，而「U」形觀眾席則可以達到較好的回音效果，所以大部份音樂廳都以「U」形設計。

至於一般劇場設計，在舞台的後方和兩側都需要設有後台空間作轉場之用，所以必須是單邊的舞台。而演員的面部表情是話劇或舞台劇表演的一個重要部份，劇場的設計便需要考慮觀眾觀看舞台的角度，因此大部份的劇場都成扇形佈局。另外，為確保所有觀眾都能清楚看到演員在舞台上的演出，最遠的座位最多只能距離舞台二十五米，因此一般大型的劇院都只會擁有一千個座位。相反音樂廳由於不需要著重考慮視覺問題，所以規模可達二千至三千個座位，而部份座位更可以設在舞台的背後。

像皇家阿爾伯特音樂廳那般的圓形劇院則可以說是非常少見，因為若作劇場使用的話，觀眾席離舞台太遠，後排觀眾根本不能夠看到演員的面部表情。若用作音樂廳的話，圓形的佈局更是大忌，因為圓形的大廳會嚴重影響音效。

▲ ▲ ▲

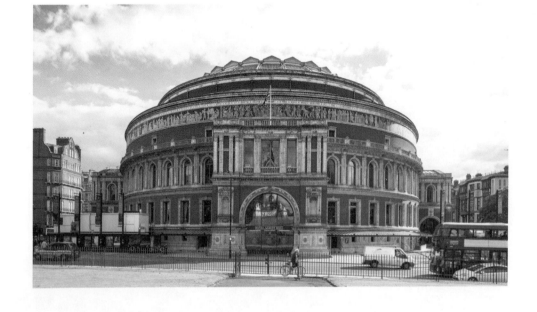

音效設計不簡單

作為一個合規格的音樂廳，首先要考慮室內設計不能用反音物料，但皇家阿爾伯特音樂廳室內除了座位上的軟墊外，無論牆身、天花還是地板都用了高反音物料，使聲波變得很混亂，但無奈這是歷史建築，室內的物料除非嚴重損耗，否則不會大規模翻新。

再加上音樂廳的天花成圓拱形，管弦樂團在大廳中央的舞台上演奏時，聲波便會集中反射回舞台中央，而不能散播至觀眾席，情況相當惡劣。由於有以上的負面因素，有著名的音效設計師更劣評這音樂廳為不合格，並列作最下等的大型表演場地。

理論上在此觀看管弦樂團演出的觀眾只能控制在二千人之內，以免影響音效。但是每年的重點節目 BBC Proms（BBC 舉辦的管弦樂表演）觀眾人數可達五千人。為解決音效問題，音樂廳的天花板加設了大小不一的蘑菇形擴散裝置（Mushroom Diffuser），在不同的燈光顏色照射下，感覺好像是吊燈一樣。這些擴散裝置可使聲波有效地分散至音樂廳的四周，而管弦樂團人數亦需要由一般的數十人增加至過百人才能確保有足夠的聲響傳至觀眾席。

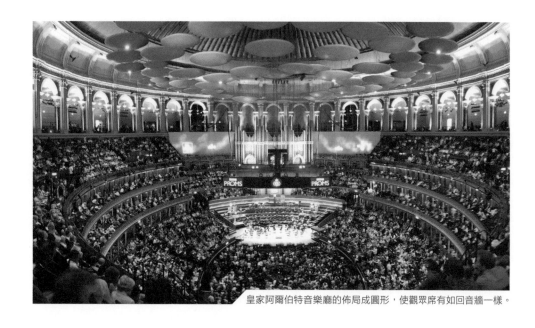

皇家阿爾伯特音樂廳的佈局成圓形，使觀眾席有如回音牆一樣。

除了加裝擴散裝置，音樂廳亦研究觀眾席內的混響時間（Reverberation time）。聲音在室內經過重複反射，會產生回音及再回音，是為混響現象。而混響時間則指這聲源停止後，聲響下降至六十分貝所需的時間。樂器和人聲的音頻不同，話劇適當的混響時間為一至一點三秒，而管弦樂表演適當的混響時間則是一點八至二點二秒，這樣才能確保觀眾能清晰地聽到表演者或樂器所發出的不同音頻。觀眾除了直接聽到樂器發出的聲響外，還會聽到從天花和牆身反射而來的聲波，如果反射的聲波太慢到達的話，觀眾便會聽到重疊的聲音。因此，專業的表演場地會因應不同的聲效要求，而針對性控制室內空間的體積和反音板的角度，不會以多用途的方式來做設計，所以專業的表演場地是會分為劇院（Theatre）和音樂廳（Concert hall），就如香港文化中心也將劇院與音樂廳分開。

作為專業的表演場地，如果音效設計不理想，音樂廳落成後便難以補救，好像倫敦南岸的皇家節日大廳（Royal Festival Hall）。皇家節日大廳於一九五一年啟用，是倫敦愛樂樂團（London

♦♦♦

Philharmonic Orchestra）的表演主場館。這座建築位於火車軌旁邊，為免火車經過時的震動影響表演廳內的音效，觀眾席和舞台設於二樓，並以屋中屋設計形成，以數條大圓柱支撐，有獨立的天花和地板，與同座建築其他結構分開。這屋中屋音樂廳的底下一樓為入口大廳和表演廳前廳，就算其他部份因火車經過而震動時，二樓的獨立表演區也不會受其影響。

這座音樂廳是世界上第一代使用研究音效的科學理論從而做出針對設計的建築，但儘管如此，這座音樂廳的音效還是未如理想，因為這音樂廳的混響現象太嚴重，特別是低音頻，聲響不夠震撼力，吸音太多，聲波不夠迴響，音色不夠圓潤，若以發燒友的術語來說，這個演奏廳「太乾（too dry）」。

為解決這個問題，館方邀請音效顧問 Building Research Station 來設計一個名叫「輔助共鳴（Assisted Resonance）」的系統。

在演奏廳內設置擴音器和收音器，每個收音器有一百七十二條頻道，頻率由 58 Hz 至 700 Hz，每

中間圓拱形屋頂為表演廳的屋頂，獨立於其他建築結構。

▲ ▲ ▲

二樓的音樂廳以數條圓柱支撐於建築物內，底下為前廳。

個收音器只接收一個特定音頻，每當發現個別頻道的混響時間不足夠時，個別的擴音器便會補充該頻道的聲響使混響時間延長一點四至二點五秒。不過，這系統永遠不能夠解決吸音力太強這個先天不足的問題，而且隨著系統老化而變得不穩定，並且不時會在表演期間發出奇怪的聲音，因此這系統在一九九八年關閉了，而這個演奏廳又再一次回到極「乾（Dry）」的水平。

直至館方找來另一顧問 Kirkegaard Associates 來重新解決這個問題，最終的方案是把整個演奏廳來一次大翻新——更換了牆壁上的布料和木板，從而減少吸音的程度並延長聲波混響時間。另外，在舞台上加建了反音板來加強聲波傳送，館方還可視實際需要而彈性決定在舞台的頂部加設多一層反音板，以確保音效達至標準。

勝在夠大

總結而言，皇家阿爾伯特音樂廳根本不適合作音樂表演，但是這個場地每年有超過三百九十場表演，而不在主廳的活動每年還有四百個，當中包括體育、頒獎禮、歌劇、大型社區活動，以至管弦樂演奏。

這建築的硬件設計於一八五一年，是因為當時世博會的成功才興建，所以近年對表演的設計要求，在這表演廳中均沒有出現。這表演廳之所以如此享負盛名，是因為倫敦市區內很少有可容納五千名觀眾以上的表演廳，直至二〇〇〇年 O2 體育館的出現，才有一個可容納二萬人的表演場地。因此在二〇〇〇年之前，很多重要的大型活動和音樂會均在此處舉行，因而形成了品牌效應，再加上其歷史因素以及鄰近英國皇家音樂學院，便使皇家阿爾伯特音樂廳成為了音樂界神級表演聖地。

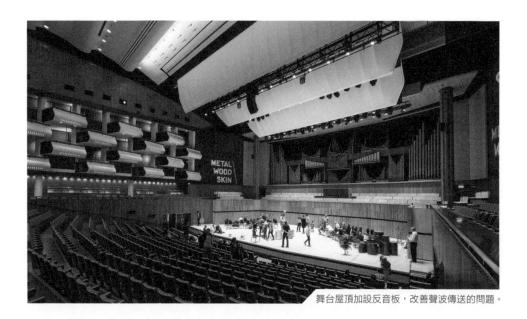

舞台屋頂加設反音板，改善聲波傳送的問題。

▲ ▲ ▲

雙柱的屋頂藏有兩組結構的接駁位，左邊是音樂廳，右邊是其他建築結構。

EMIRATES STADIUM

主場設計與
勝利關鍵

酋長球場

相信大部份香港人都曾經觀看過英格蘭超級足球聯賽，而倫敦則是全英國最多英超或前英超球會的城市，阿仙奴、車路士、熱刺、韋斯咸等長期在英超的球會皆在倫敦，亦有常升降班的水晶宮、富咸和查爾頓等，除此之外還有其他英冠或以下等級的球會。單是一個城市便有如此多的球會，倫敦又怎能不是一個「足球狂熱」的城市？

地圖

地址
Hornsey Rd, London N7 7AJ

交通
乘 Piccadilly Line 至 Arsenal 站
或 Holloway Road 站

網址
www.arsenal.com

備註
導賞團需提早在網上預約

大家都可能會有疑問，為何當球隊回到自己主場時，表現便會特別好。除了在主場比賽有自己的支持者熱情打氣之外，球場設計也是一個重要的因素。一個球場主要分為三個大部份：比賽場地、觀眾席和球員更衣室。球場由於是共用的地方，而且主客兩隊會在上、下半場互換場地，因此設計上大致沒有任何特別，大致都按國際足協的標準來設計。至於觀眾席，主場球隊的支持者當然會比客隊多，主場球迷自然會為主隊球員大力打氣，對客隊一方球員自然加以喝罵，粗言穢語則已經是必然的用語，萬一客隊入球或侵犯主隊球員更有如殺他父母一樣，這情況自然對客隊球員造成很大的心理壓力。一般作客隊的觀眾席都會遠離球場中心，多設在球場最高層，讓客隊球員只聽到對方球迷的喝罵聲，而聽不到自己一方支持者的喝彩聲。

▲ ▲ ▲

更衣室的奧妙

對一般市民而言，更衣室只是更衣和作洗手間的地方。

不過，對一支專業球隊而言，更衣室其實是一個按摩室、醫療室，而最重要的功能是作為一個心戰室。因為一場比賽的關鍵時段是開賽前的一小時和中場。

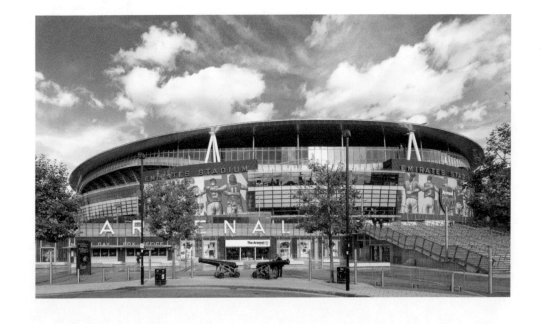

休息的十五分鐘，球員在出賽前若得不到合適的按摩治療，是有礙他們發揮應有的水準的，甚至容易受傷。因此阿仙奴球隊的主場酋長球場的主隊更衣室設有多張按摩椅，並且設有冷、熱水的按摩池，好讓球員在賽前和賽後放鬆身體。

領隊會在開賽前或中場休息時講述戰術，以至激勵士氣。因此，酋長球場主隊更衣室設計成「U」形，容許領隊站在球員間的中心，正面面對領隊的是隊長，在隊長兩旁是正選球員，使隊長地位超然，而阿仙奴隊長更有一個特權，他會決定全隊今天穿著短袖還是長袖球衣，因此阿仙奴不會出現部份球員穿不同球衣款式出賽的情況，務求令球隊有統一的隊形來出賽。

室內的燈光亦經仔細考慮，務求使整個空間變得溫暖和融洽，而阿仙奴更衣室內的中央傢俱不會太高，讓所有球員都有目光的交流，而最重要的是容許每個球員可以清楚看到戰術板，令每一個球員都清楚知道領隊的要求。

▲ ▲ ▲

阿仙奴主場更衣室

▲ ▲ ▲

至於客隊更衣室則有天淵之別，除了沒有按摩池等豪華設施之外，室內亦只有基本的按摩淋，而淋與淋之間的距離亦很狹窄，很難同時有兩個按摩師在此處工作。順便一提，車路士客隊更衣室內的戰術板設在房間角落，設在門後，全體球員難以清楚看到領隊的戰術部署，所以更衣室其實是攻擊對手的另一種武器。

除此之外，連接球場與阿仙奴主隊更衣室的通道用上了防滑膠板，以減低球員滑倒的機會，而客隊則只用普通的膠板，因此客隊球員若從濕滑的球場回到更衣室時便需格外留神。儘管阿仙奴現任領隊雲加是法國人，但看來亦好像有一點迷信。由於阿仙奴的別命是「Gunners」，標記是一座大炮，雲加刻意在客隊更衣室的出口處旁邊貼上阿仙奴的隊徽，大炮口朝向客隊，看似滑稽但這亦是阿仙奴的一大特色。

另外由於倫敦冬天很寒冷，全年經常下雨，所以溫度是一個影響球員表現的重要元素，主場的球員更衣室室內有恆溫設備，而客隊的更衣室則寒冷如冰

CHAPTER III 建築——人文生活

▲▲▲

箱。再者，主隊後備席椅子之下設有暖氣，所以萬一領隊突然要求個別球員出賽，他們也不會因冷得太久而不能發揮應有的水平。

座位與排名

球場的大小會影響球會的收入，球會收入則影響球會招攬新球員的能力和支付薪金的水平，因而直接影響球隊的競爭力以及球隊在聯賽的排名，從而主宰了電視轉播的收入和贊助商的贊助金，影響環環相扣。所以英格蘭長期以來都是由幾支老牌強隊壟斷了錦標，越有名的球隊，收益自然越多，對優秀球員的招攬力自然越強，球隊自然可以長期留在爭標行列之中。

在遷徙往酋長球場之前，阿仙奴的主場在高貝利球場（Highbury Arsenal Stadium），當時座位只有三萬八千五百個，而當時的曼聯主場奧脫福球場（Old Trafford）則有近八萬個座位，若單純比較一年內英超聯賽的十九場主場收益，阿仙奴的收入往往只有曼聯收入的百分之三十。因此，阿仙奴過往甚少如曼聯般以天價招攬球星（曼聯曾以約三千

萬英鎊招攬里奧費迪南），而昔日的阿仙奴必須要打入歐洲冠軍聯賽（UEFA Champions League）的次回合，才能確保該球季能收支平衡。

由於高貝利球場對於阿仙奴來說實在太小，所以二○○六年阿仙奴遷入新建的酋長球場。由阿聯酋航空支付一億英鎊購買了這球場的命名權五十年，而酋長球場的總造價是一億七千萬英鎊，單是這個交易便已足夠支付酋長球場過半數的工程費用。

這個新球場大幅提高了座位數目，最重要的是提高了包廂和貴賓席的數目，因為單是包廂和貴賓席的收入已經接近全日門票收入的百分之三十至五十。

阿仙奴球迷經常投訴極難買到門票，因為現在門票除包廂和VIP席是售給特選客戶和贊助商之外，其餘的門票是以會員級別取決優先購買權，基本上非會員是很難買到門票，除非通過經紀購買或從黑市黃牛黨處購買。

業，它所關連的東西除了是電視機屏幕上的綠茵球場之外，還代表了參與城市的一份感情，甚至是一份信念。本地球迷是不會因為球隊的表現而轉移他們對球隊的支持，相反他們還會因為球隊表現不濟而痛罵管理層，務求加以改善。由於他們對球隊的感情可以說是血濃於水，因此英國經常發生球迷騷亂的情況，局外人是很難明白的。

英國的足球場絕對反映了他們對運動及社區活動的熱愛，甚至是人民心靈上的寄託。阿仙奴球隊早已遷離高貝利球場，這裡亦被改建成住宅，但是東、西看台因為自一九三○年便已成為此區域的重要標誌，因此在改建時仍然保留整個看台的外觀，南、北兩翼的看台則被完全拆卸改建。至於當年的球場則被拆掉龍門架而改建成公園，大家仍可以感受到昔日阿仙奴球場的原貌，務求讓英國人對足球的狂熱文化繼續傳承下去。

足球與都市文化

英超作為一個價值數以千億英鎊計算的龐大產

高貝利的東西翼看台改為住宅，球場則改建為公園。

WEMBLEY STADIUM

重建足球的靈魂

溫布萊球場

溫布萊球場是英國最重要的球場，是每年足總盃舉辦的場地，是一九四八年倫敦奧運的主場館，最重要的是英格蘭於一九六六年唯一一次贏得世界盃冠軍的場地，因此這球場絕對是英國足球的聖場。不過，這個足球聖地在二〇〇三年拆除重建前卻殘破不堪，連球王比利也曾評價：「溫布萊是足球的聖殿、是足球的首都，亦是足球的心臟。」但是教堂殘缺、首都破落、心臟逐漸衰弱。面對這個情況，重建溫布萊球場自然是重建英國足球聖地的唯一出路。

地圖

地址
Wembley, London HA9 0WS

交通
乘 Bakerloo Line 至 Wembley
Central 站

網址
www.wembleystadium.com

備註
導賞團需提早在網上預約

作為建築師，最害怕的是設計一個多用途的場館，一個場館若需滿足多種功能的話，設計方案就會是一件普通的襯衣，而不是一件度身訂做的西服。而溫布萊球場就正正是這一類型的場館，它雖然是足球聖地，但除了用於足球比賽之外，還會舉辦大型演唱會、越野賽車、欖球、田徑等不同的大型活動，因此當 Norman Foster 接手改建項目時，不但要肩負復興英國足球形象的任務，亦需同時考慮滿足其多功能用途。

在一九九八年當車路士主席 Ken Bates 主導英國足總時，買下溫布萊球場，並希望能重建這個足球聖地，借助足球的魅力帶動此區的酒店、餐飲、健身中心等綜合性發展項目。溫布萊球場原由政府機構用原本由國家彩票基金（National Lottery）所持有，而重建的費用由國家彩票基金（National Lottery）支付，一九九九年以一百零六萬英鎊賣給足總後，為了確保這個項目可以兼顧公眾需要，政府安排了代表參與足總重建球場的管理。

當 Ken Bates 主導重建後，他首先提出把球場的容

納人數上限由八萬人增至九萬人，其中層位置數目需要增至一萬六千人，因為這一區的座位全是包廂或尊上座位，這五分之一的座位足以為球場帶來三分之二的門票收入。另一個重要的決定是放棄田徑跑道，因為足總認為在溫布萊球場舉辦奧運會和世界田徑錦標賽都只是「五十年一遇」的事情，而舊溫布萊球場除了在一九四八年舉行過奧運之後，便要等到二○一二年才再次舉辦奧運。而足總盃決賽是每年必會發生的事情，世界盃外圍賽和歐洲國家盃外圍賽等大賽也是每隔數年便會舉行，所以根本不值得犧牲室內空間來安裝可伸縮的座位。

一切設計應以足球比賽為主，假若真的需要舉辦大型田徑賽，再拆走最低層的座位並加上鋼台作建設臨時跑道之用，這樣便可以同時滿足作為九萬個座位的足球及欖球場和六萬八千座位的田徑場的要求。

足總接納了這個設計，因為這方案既簡單又便宜，而且亦可以滿足奧委會對六萬人田徑主場館的要求。不過，卻受到英國政府和田徑團體的大力反對，他們認為倫敦奧運的田徑比賽不可以在臨時跑

道上舉行。甚至有不少人建議新的體育大臣（Sports Minister）Kate Hoey 取消這個重建項目，實行一拍兩散。

不幸的事情還不只這樣，在二〇〇〇年舊溫布萊球場最後一場比賽，英格蘭國家隊友賽德國隊，英格蘭雖然強陣出戰殘陣的德國隊，但仍在主場以令人遺憾的表現敗於德國隊之下，當時英格蘭領隊奇雲基瑾（Kelvin Keegan）亦需因此而離職，足總主席也因承受太多壓力而被迫下台，令溫布萊重建項目引來更多的批評，並要求把重建規模進一步縮小，禍不單行都可謂莫過於此。

直至二〇〇一年，新上任的足總主席 Sir Rodney Walker 最終認同重建方案並無須再作修改，田徑跑道亦無須設置，整個項目重建費用為四億三千三百萬英鎊，當中興建費用佔三億五千二百萬鎊。若比較北美、日本和歐洲的場館來說，這個興建費用為較低。重建計劃得到公眾的認同，其中一個重要原因是英格蘭國家隊在二〇〇二年日韓世界盃外圍賽的表現理

想，而最重要的是英格蘭在外圍賽作客的情況下以五比一大勝德國隊，以強勢晉級，否則恐未能說服公眾支持足總進行這個大型重建計劃。

在舊場館的主入口旁設有兩個地標式雙塔，這兩個塔屬二級保育建築物，因此不能隨意拆毀改建。不過，如果這雙塔需要原址保留的話，便只能削減座位數量至最多的八萬個，並且需要把每個座位的深度降至六百四十毫米，闊度降至四百一十毫米，極不舒適。作為一個千禧年代的球場，設計團隊認為座位的深度需設定為八百毫米，闊度為五百毫米，這標準亦是澳洲奧運主場館（Stadium Australia）所使用的規格。若要達至這個標準，新場館需要三百米（東至西）乘二百八十米（南至北）的空間。由於場館的南邊為鐵路，球場的發展必須向北擴展，這便必須遷走南邊的雙塔。曾經有一個工程師建議把雙塔移至南邊，而球場就往北移多一點，但是這建議自然引來設計團隊的反對，因為雙塔在外形上是難以融入巨大的場館之中，最後設計團隊得到英格蘭遺產委員會（English Heritage）的同意，在二〇〇三年拆卸雙塔。

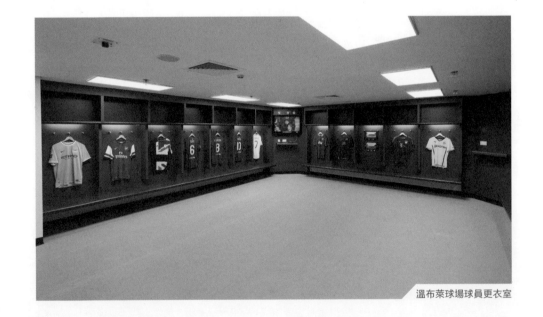

溫布萊球場球員更衣室

圖 1

新球場與舊球場位置圖

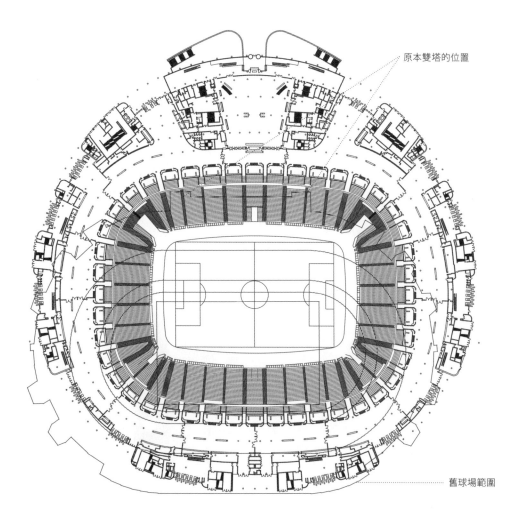

原本雙塔的位置

舊球場範圍

由於新球場往北移，所以標誌性雙塔需要拆卸。

不能忘掉的結構

雖然球場的功能得到解決，但是有一點還未能令Norman Foster釋懷的，就是球場外形。在設計初段，他的團隊提出了一個以四條大型鋼柱作為結構支撐屋頂的方案，但是這個方案還未能提供一個強而有力的外形，而且其中兩條大鋼柱會阻礙大宴會廳對外的景觀。最重要的問題是這方案被當時的英格蘭領隊奇雲基瑾形容為與巴黎的法蘭西體育場（Stade de France）有一點相似。

當Norman Foster有一個周末在德國踏單車時，突然生出利用巨型的拱門來取代四條鋼柱作為主結構的意念。他認為這個巨型拱門的高度需要盡量提高，這不單要使這結構成為溫布萊球場的重要元素，從而取代昔日雙塔在視覺上的代表性，甚至要使其成為倫敦的新地標。

為了營造一個簡單的大跨度方案，這個拱門跨度達三百一十五米。拱門的最高點是一百三十三米，與London Eye相約，而拱門本身的厚度足以讓一輛雙層巴士經過。這世界最大的單一拱門又怎可能不引人注目，並改寫了倫敦的天際線呢？不過，這方案所使用的鋼多達一千七百五十噸，還比之前的四條大柱方案多用了四分之一的鋼，卻可以避免在宴會廳前出現巨大的鋼柱。

不惜工本的草地

溫布萊球場作為一個以「足球聖地」自居的球場，草地質素必然是一個關鍵。首先，這場館的草地必須為真草，不能使用人造草，但是這個要求絕不便宜，很多北美的美式足球場已因為維護費驚人而逐漸改用人造草場。為了讓草地可以更穩固地生長，草地之下設置了四米深的生長層，而不是普通公園草地的三百毫米生長層。除加厚泥土層和沙層之外，還設置了地下水管和通氣管，這可讓空氣更有效地被帶至泥土讓草根生長，而地下水管除灌溉之外，還可以在冬天時為泥土帶來暖水以防止草地結冰。

由於倫敦屬緯度較高的區域，陽光對於草地的生長是極其重要，在設計過程中工程師先利用電腦研究不同時候陽光的角度，並利用這些數據來調整屋頂

的活動板位置，務求在達到遮陽擋雨的前提下，令草地得到最大的陽光照射量，然後每天再定時用照片記錄日照情況，並複核電腦計算出來的數據。另外，溫布萊球場除舉辦運動項目之外，還會舉行大型的音樂會和展覽會，這時草地可能要承受約二萬人的踩踏。為確保草地不會在舉辦音樂會時受到嚴重破壞，所以特意設計了獨特的保護台板，這台板不單可以承受二萬人和大型音響器材的重量，還可以在覆蓋草地七天之內，不會破壞草地。

洗手間是舊溫布萊球場一直為人詬病的問題，因為整個球場只有三百六十個洗手間來應付最高七萬八千人的入場人數，這樣的配套根本不可能在短短十五分鐘的中場休息時間內解決人流問題，因此新的球場便大幅增加六倍數量的洗手間，九萬個座位有二千六百個洗手間來作為配套。

為使這球場可配合多類型的活動，因此在地庫設立了三百六十度的環迴車道作貨車、電視轉播車等大型汽車之通道，這車道還分流不同的保安入口給予

球員、表演者、工作人員和 VIP 出入。為達致 Ken Bates 的多元化功能的構想，這球場還提供了一萬五千個餐飲座位，當中包括全倫敦最大的四間餐廳，而最大的一間宴會廳可以同時容納二千人。

溫布萊雖然是英格蘭的國立場館，但英格蘭國家隊並不是駐場球隊，而這球場始終會代表國民來招待外賓，所以在規劃上盡量設定為中立的球場。球場內部的球員設施和更衣室等都沒有主、客場的分別，這與其他私營球會球場有明顯的分別。

球場內唯一能體現英格蘭色彩的地方就是座位和頒獎台，為繼承舊球場的傳統，所有座位都用上英格蘭球衣的紅色。另外，足球賽事的頒獎台大都設在球場旁邊，但是溫布萊球場的頒獎台則設在皇家包廂之前，因為任何大型球賽的頒獎嘉賓都必定是英國皇室成員，所以儘管球員要步行一百零七級樓梯至頒獎台（舊球場是三十九級），這個傳統還是不會改變，亦傳承了 Wembley Roar 的特點。

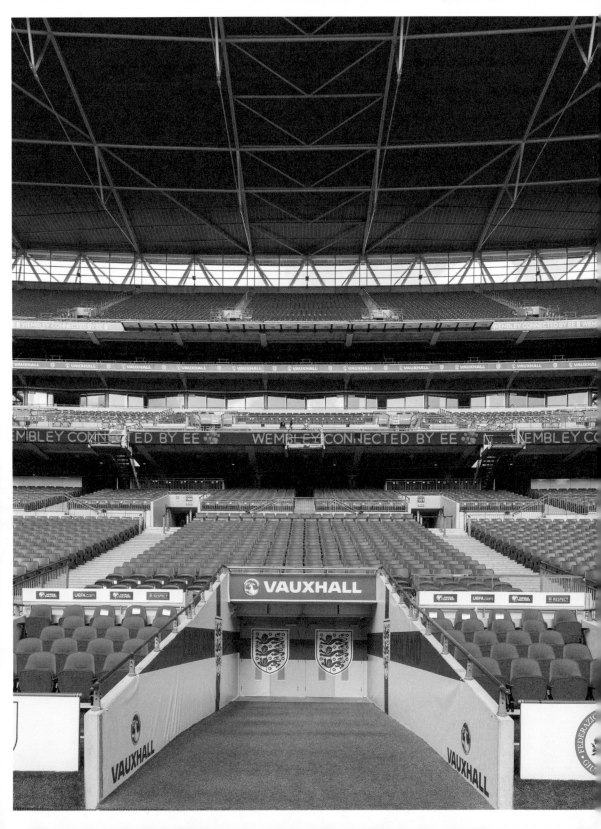

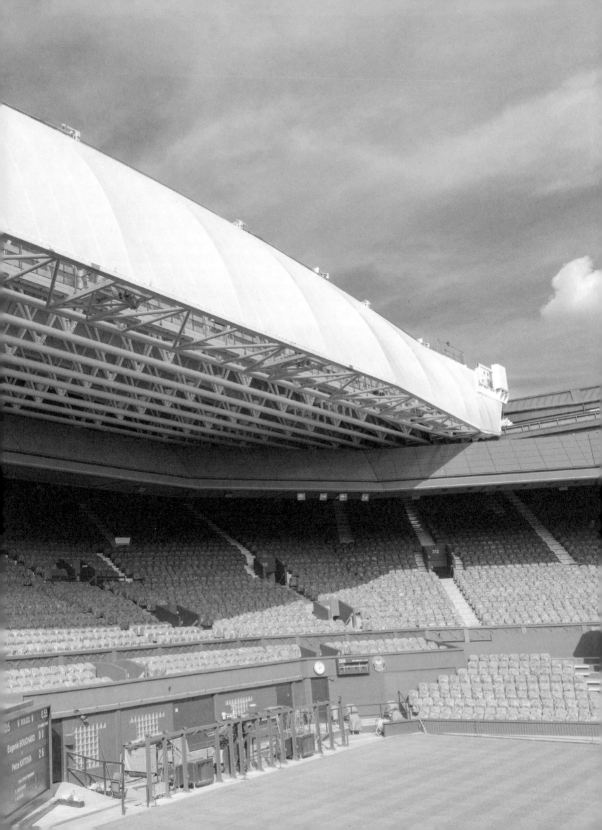

3.5

THE ALL ENGLAND LAWN TENNIS CLUB CENTRE COURT

活動式屋頂

溫布頓網球場

溫布頓網球錦標賽於一八七七年創辦，作為四大滿貫的賽事之一，自然是網球界的盛事。

這個歷史悠久的賽事除了比賽門票和餐飲業的收益之外，還有一個特殊原因令這個寧靜的小區發大財。因為這小區附近沒有大型酒店，所以一眾明星級球手都會帶同他們的教練、按摩師、私人助理，甚至醫護人員等團隊成員在比賽期間租用附近民居來暫住，務求省卻往返倫敦市中心與球場的時間，而球手則會在倫敦市區租酒店來給戶主暫住。

地圖

地址
Church Rd, Wimbledon,
London SW19 5AE

交通
乘 District Line 至 Wimbledon
Park 站

網址
www.wimbledon.com

備註
導賞團需提早在網上預約

球手需要租住民居的原因也是希望能緊貼比賽時間。溫布頓網球錦標賽在六月舉行，這時正值倫敦天氣最怡人的時候，但也正值雨季，球賽經常受到天雨影響，隨時需要更改出賽時間，所以他們最好居於場地附近。

大家可能懷疑，若以溫布頓的知名度理應可在球場附近開設達三百間客房的大型酒店，慕名而來的旅客應該不少。不過，溫布頓網球場全年只有一個大型賽事，除了二〇一二年奧運會的網球賽事之外，此處甚少舉行其他比賽。平時只有全英草地網球和槌球俱樂部（The All England Lawn Tennis & Croquet Club）的數百名會員才能在此處打網球，而且亦只限於五月至九月期間。十九個比賽場和二十二個練習場全年只開放四個月，其餘的時間除有導賞團參觀之外，都只是空置。由於每年只有四個月的旅客高峰期，因此這小區很難讓一間大型酒店在此處營運，一直以來都只有附近數間小型酒店在營業。

全英草地網球和槌球俱樂部每年只營業四個月，這

便足以維持他們全年的營運嗎？其實，俱樂部每年只需要舉辦一個溫布頓網球錦標賽，便足以維持全年的營運。儘管球場內的座位有限，但是在賽事期間俱樂部範圍內的空地亦會設置大型戶外電視，空地上設立戶外觀眾席。除此之外，不是每一名觀眾都會觀賞全日所有賽事，當有觀眾離場後，持後補門票的觀眾就可以入場觀看比賽，因此儘管硬件容量有限，但比賽門票的收入是相當巨大的。

加建遮雨屋頂

溫布頓網球錦標賽長久以來都受天雨影響，這不單影響比賽流程，還影響總決賽的轉播費。所以俱樂部有必要研究在球場上加建屋頂，不過前提是如何解決結構負重問題。由於中央球場的原結構興建於一九二二年，之後曾多次擴建和翻新，現在主要的結構部份是在一九七六年和一九八五年建成，局部結構負重有限，需要在球場四周加建新的鋼柱，鋼柱之上便使用新加的鋼框架來承托新的屋頂。

因要在東翼進行加固結構工程，需要拆卸部份原有

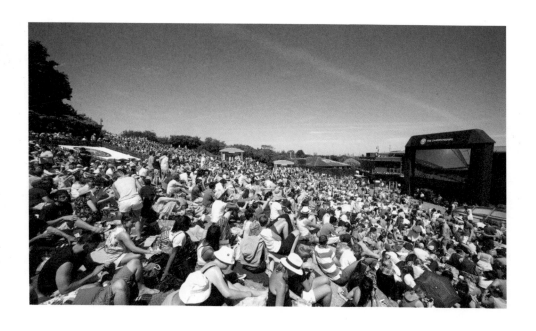

結構，因此球場的東翼進行了大幅度的改建。觀眾席亦由一萬三千八百個座位增加至一萬五千個，並新增不少傳媒席及評論員席，亦改善了輪椅席的觀賞角度。

這個新加建的屋頂不但是一個能阻擋風雨的屋頂，還需要確保陽光可以射進球場，否則草地便難以維護，因此可開啟的屋頂是唯一的選擇。新增的屋頂分為固定部份和可移動部份，固定部份用作遮蓋新增的座位。由於要橫跨接近八十米的球場，所以固定部份的屋頂使用了四點五米深的鋼框架（Truss），而新建的樓板則是用混凝土預製件來承托。

至於可移動的屋頂可以分為南、北兩個部份，南邊有四行骨架，北邊有五行骨架，摺合後的屋頂達六米高。為避免新建屋頂會在球場上形成陰影而影響草地的生長，所以平時南北兩邊的摺合屋頂都只靠在北邊，在比賽期間才將摺合屋頂分為南北兩邊，確保可在八分鐘之內關起整個屋頂，讓雨水不會過度弄濕球場，使其變得濕滑。

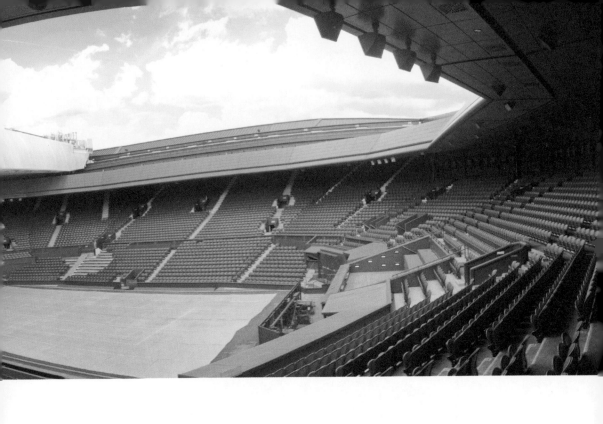

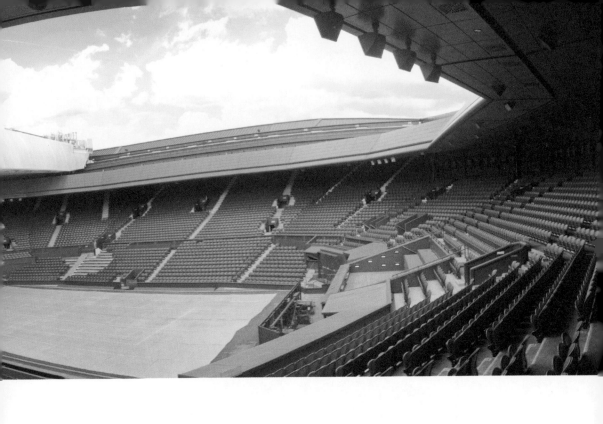

摺合後的屋頂

這個中央處接合的方案，亦是極難的方案，因為中央接合的方案是必須要確保兩側的屋頂都要以接近完全垂直的角度來接合，假若其中一邊不垂直的話，便不能完整地接合。因此，這個可移動的屋頂是由十個鋼框架（Prismatic trusses）來組成，然後再加上白色的帆布。為了不讓帆布在開關時會被卡住，全部帆布都是長期處於高拉力（In Tension）的狀態。每組接合屋頂都統一由電動摩打來推動，而鋼纜的拉力會自動調節，下一組帆布會等上一組帆布拉平並鎖緊之後才展開，從而避免帆布被卡住的情況出現。

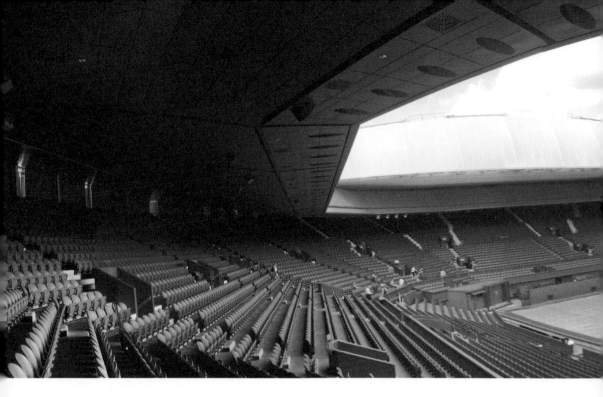

圖 1

溫布頓網球場活動式屋頂設計

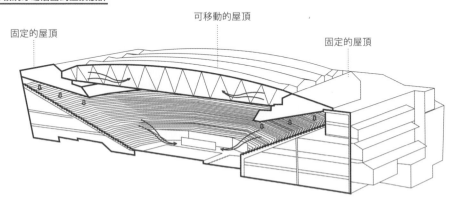

空氣由室外引至室內,再提升至球場和屋頂上,以確保空氣循環,避免球場濕滑;固定的屋頂裝有空調管道為座位提供鮮風。

陽光和濕度的重要性

當屋頂關起來之後，一個室外的球場頓時變為一個室內的球場，這便出現兩個嚴重的問題。

第一個問題是濕度，如果濕度過高的話，草地便容易出現露水，使球手滑倒，非常危險。第二個問題是消防排煙，當火災發生時，濃煙不能夠自然排出，需要大幅動用球場內的抽風和排煙系統。因此球場內增設了十四座空調機組來提供鮮風，將通風量加大至需求以外的百分之十。

這些空調機組使用了再循環系統（Recirculation Mode）空氣從屋頂底部抽至球場頂部，並從屋頂四周的管道排出室外，務求減低空氣中的水蒸氣和濕度。屋頂四周的百葉窗會引入室外的鮮風至球場和座位之上，這方能確保室內的鮮風率達至適合比賽的水平。

另外，當屋頂關起來之後，觀眾的歡呼聲可能會反射至球場之內，有可能對球手的表現造成影響。因此，在固定屋頂部份的底部用了隔音物料，而空調機組也使用了抗震的底座，減低球場

內的噪音。至於屋頂的帆布使用了聚四氟乙烯（Polytetrafluoroethylene, PTFE），這物料除了可以處於高拉力和耐火之外，還可以讓百分之四十的陽光通過，因此就算屋頂關起來，部份陽光還可以射進室內，令室內的氣氛更為舒適。

確保比賽如期進行

由於每年的溫布頓比賽是整個俱樂部最重要的收入來源，所以球場的改建都不能影響球賽的進行。因此整個地基、拆卸和重建都分開在數年的休賽期間來進行，並且需要在開賽前復原至可進行比賽的情況。二〇〇五至二〇〇六年加建地基，二〇〇六至二〇〇七年拆卸舊屋頂和部份東翼結構，二〇〇七至二〇〇八年加建固定屋頂和球場四周的框架，二〇〇八至二〇〇九年加建可移動的屋頂。

整個施工最困難的一點是如何設立塔吊，因為東翼旁的道路為車輛管制的道路，所以不能設置大型塔吊。施工隊需要在球場頂部建設一個大型的工作平台，然後將各大型鋼框架分拆成小部份，從南邊遠處吊至工作平台，之後再用小型吊機來組裝鋼框和帆

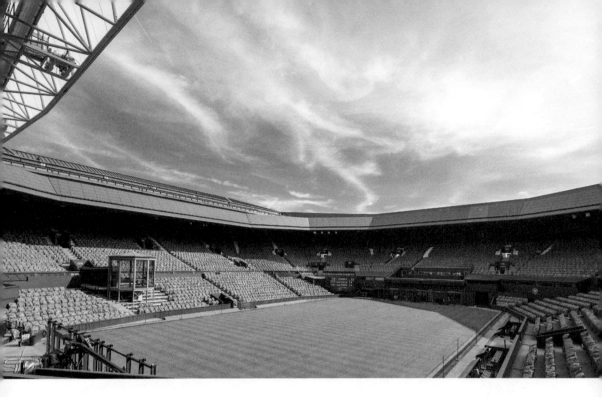

布，這樣才能夠完成屋頂部份的施工。這個可移動的屋頂現已成為溫布頓球賽的重要部份，不但能確保球賽在天雨下順利進行，更重要是讓電視台也無懼任何天氣按原計劃直播球賽至全球，為俱樂部帶來可觀的電視轉播費。

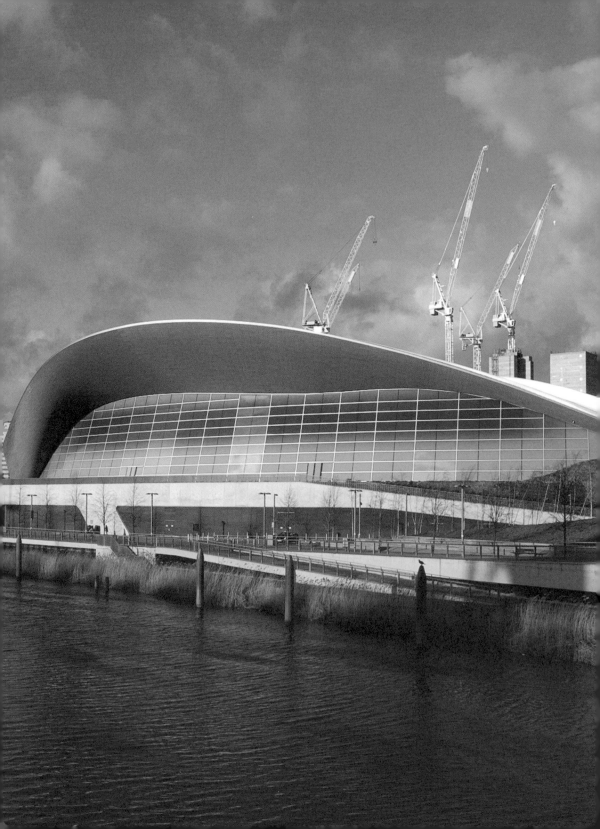

OLYMPIC PARK

改造奧運場館

倫敦奧運城

倫敦是世上唯一一個舉辦過三次奧運會的城市，分別在一九〇八年、一九四八年和二〇一二年，倫敦作為舉辦奧運的老手，在每次舉辦奧運時仍要面對推動經濟這個附帶條件，考慮如何能藉舉辦奧運，為倫敦帶來經濟助益。

當倫敦在二○○四年開始申辦奧運時，歐洲的經濟氣氛還不錯，當時的市長 Ken Livingstone 希望藉奧運會這個機遇來推動本地投資，並改善倫敦市內的基礎建設，特別是公共交通網絡。另外，當時在倫敦市內除了 Canary Wharf（倫敦新金融區）之外便鮮有任何新市鎮的出現，因此他希望藉奧運招徠一百五十萬旅客的時機，來創造三千個本地職位和二十八億英鎊的經濟效益，並能在倫敦建立一個具備體育、旅遊、住屋設施的新市鎮。

英國政府選址在史特拉福（Stratford）舉行奧運，這區原是相當殘舊，擁有很多棄置工廠，而且治安亦未如理想。市政府認為無論奧運能否成功申辦，此區的重建計劃遲早也會進行，奧運會這個機遇只是把這個重建計劃提早了近三十年，並使這個計劃成為一百五十年內最大型的歐洲市區重建項目。倫敦奧運籌組委員會借鏡二○○○年悉尼奧運，園區內不設公共車道，希望參與奧運的人全部使用公共交通工具。史特拉福本身已是四條地鐵及火車線的交匯處，亦設有巴士站，其自身條件也非常適合發展。

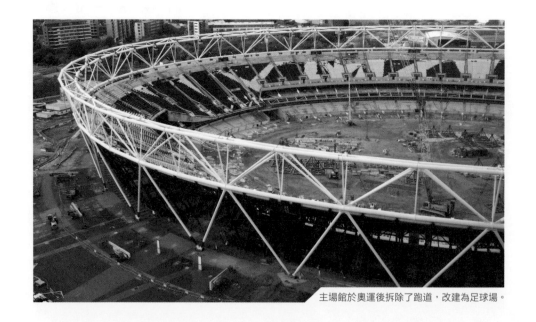

主場館於奧運後拆除了跑道，改建為足球場。

倫敦雖然是世界著名城市，但論市政府財力卻不及北京，倫敦不能像北京奧運一樣，不惜一切代價集中力量在奧運會之上。再加上二〇〇八年因雷曼倒閉引致的金融風暴令歐洲經濟出現動盪，因此倫敦奧運籌委會也表示他們不會與北京奧運相比。

近十幾年在悉尼、雅典以及北京舉辦奧運後，不少設施都變成長期空置，雅典更出現大量滯銷的奧運村房屋。為了實行低成本高效益的奧運，倫敦當局在規劃上已考慮到奧運後的情況。首先，整個奧運村在比賽後只留下八個場地，分別是主場館、單車館、游泳館、籃球館、曲棍球館、網球館、觀光塔、選手村和傳媒中心，其餘的場館在比賽後都已拆卸。此外，奧運村內設置四條主題步行徑，提供二十六個永久性的藝術品作環境美化之用。為提高生物多樣性，在園內還提供了五百二十五個鳥居和一百五十個蝙蝠居（蝙蝠在英國是受保護的動物），讓動物們可以在園內繁殖。

奧運會完成後，奧運選手村的房屋也陸續售出，並

在園內其餘空置地方興建房屋和辦公室，規劃目標是在五百英畝的園區內添置一萬一千一百個單位，當中百分之六十五是私人房屋，百分之三十五是公共房屋。另外，有兩個政府部門將會進駐其中兩座新建的辦公大樓。除此之外，當水球館拆卸後，該段土地將會用作劇場發展和藝術發展之用，而倫敦藝術大學亦會使用這處新建的文化設施作教學之用。曲棍球的比賽場地將會改變為公園，之後再改建成住宅。而飲食中心連帶當年全球最大的麥當勞餐廳都被拆卸，並打算興建 University college London（UCL）分校。至於傳媒中心，由於硬件的配套相當先進，這裡打算建立高科技發展中心和芭蕾舞學校。然而奧運會完成了已四年，園區內拆卸非保留場館的工程已大致完成，但除了選手村房屋已經出售和兩座政府辦公樓仍在施工之外，其餘的工程都還未展開。

整個規劃最有趣的一點是完全使用現有的元素，由於此處原是工業區，設有多條人工運河以作運貨及工廠排污之用。當工廠遷走之後，運河的水質有所改善，再經過政府大力淨化水質和土地，這些運河

成為美化園區的重要元素，設計師把這些運河設計成區內公園的一部份，但在奧運期間因為保安理由而封閉。奧運結束後，這些運河便開放給公眾遊玩。

交通網絡的昇華

當年估計奧運期間將會有接近七百九十萬旅客到訪倫敦，當中一百萬是一日來回的短途旅客，而連接奧運村的其中一條地鐵線千禧線（Jubilee Line）的載客量將會提升百分之四十五，這對倫敦交通網絡系統來說是一大挑戰。但無奈倫敦市內的地鐵硬件超級殘舊，儘管可以更換新的車廂，但因為不能再擴大市區內的地鐵隧道，因而限制地鐵車箱的大小，使地鐵的載客量難以提升。

因此唯一擴充載客量的方法便是增建新鐵路，倫敦政府在奧運村的入口處加設了史特拉福國際車站（Stratford International Station）用以連接市中心，讓旅客可以在八分鐘內往返奧運園區與市中心，另外還加設了十條鐵路和纜車線來連接奧運村與倫敦其他地區。這個投資金額達三百億英鎊，全長達二百三十五公里的鐵路網絡，無形中大幅提升了倫敦

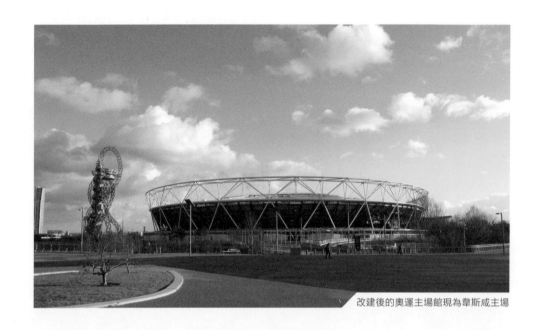

改建後的奧運主場館現為韋斯咸主場

敦東部與各區的連接，並為這個新市鎮帶來新發展。

因為倫敦市中心內大部份的建築都是歷史建築，道路根本不能再重建擴闊，在大部份情況下都異常擠塞，所以倫敦市政府推出「單車租用服務」（Rent a bike scheme），讓市民可以用單車來代步。另外，亦推行了市中心核心地段的道路收費系統，務求降低市中心的擠迫情況。為迎接奧運而做的一個商場也關閉了地下停車場，務求令所有的參觀旅客都只使用公共交通工具來參觀比賽。

也同樣盡量減少新增道路，並切合「環保奧運」的主題，整個奧運項目幾乎沒有擴建市中心的道路，只是在園區附近加設一些緊急車輛通道，而附近的

主場館大變身

主場館自二○一六年後已變成英超球隊韋斯咸的主場。因為韋斯咸在英超令韋斯咸搬回最早的主場附近。只屬中游的球隊，所以座位方面便會由奧運時的八萬多個降至六萬個。英國只有曼聯的主場有近八萬個座位，而倫敦市內最著名的阿仙奴主場酋長球場也只有六萬個座位。

不過，英國奧委會不想完全失去一個可舉行國際賽事的田徑場，而改建後的溫布萊球場已為照顧足球賽事而取消了田徑跑道，因此，奧委會與韋斯咸球會達成協議，球會只租用全年的五十多天作英超或盃賽之用，其餘時間則交由奧委會管理，因此奧委會保留場館的最終管理權。每當足球比賽進行時，便會在田徑跑道之上安放臨時座位，務求增加球員與觀眾席之間的交流，為足球比賽提供優良的硬件。

游泳館的實用設計

游泳館由英國著名建築師 Zaha Hadid 所設計，Zaha Hadid 眾多作品之中最實用的一個。整座建築物的規劃其實很簡單，一個五十米的標準游泳池加一個跳水池，而練習池原本設計在兩個主池的下一層，但因希望讓其也能充滿陽光，最後把練習池遷至主池的後端。整個設計的精妙之處在於其流線形的屋頂，這個屋頂的靈感取自水的動態，整個屋頂只有三個支撐點，讓其有如漂浮在空中。這個流水設計概念也應用在跳水台上，讓平常四四方方的跳水台變成為一個流線形延伸結構，讓觀眾可以欣賞跳水者步行上跳台的動態。

這建築物可說是 Zaha Hadid 眾多作品之中最實用

奧運後拆除大部份座位、加建玻璃外牆的游泳館。

這個屋頂在園內眾多場館中確實鶴立雞群，不過它亦遇到一個致命的打擊──座位的需求。奧運期間需要一萬七千五百個座位，但奧運之後便只需要二千五百個座位，龐大的座位數目對空間結構造成極大問題。在這個流線形的屋頂下只能安置近三千個座位，若要多安放一萬多個座位便需放棄這個屋頂設計，又或者需要將這個屋頂大幅放大。

Zaha Hadid 選取了一個折衷方案，就是在這個流線形的屋頂之下只安放二千五百個座位，奧運期間暫時不安裝兩邊的玻璃幕牆，改為安放一萬多個臨時座位。奧運結束之後，這個泳池便拆卸兩旁的臨時觀眾席，成為一個公眾泳池，個別泳池的水深可以由兩米縮減成五百毫米，讓小孩們也可以使用這個泳池。這個方案確實相當實用而且有效，英國建築界都奇怪 Zaha Hadid 為何會接受這個破壞外形的臨時方案。Zaha Hadid 的總部在倫敦，但她在倫敦卻甚少有已完成的作品，大型作品更加少之又少，可能為了在歷史上留名，她也不介意比較醜陋的臨時方案。

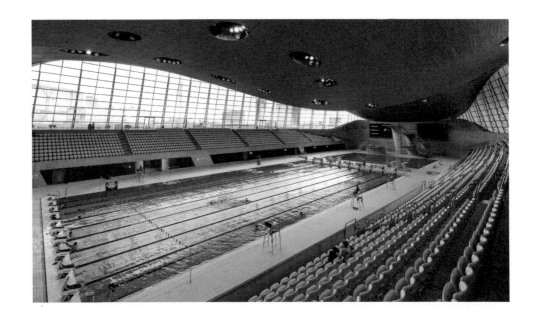

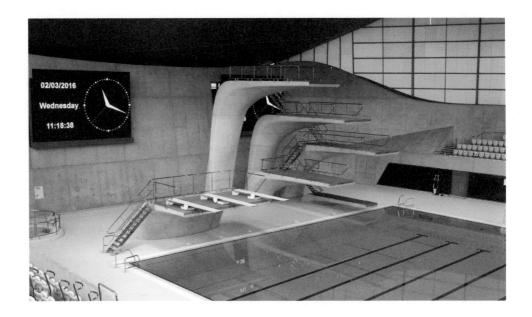

圖 1

奧運游泳館改建前後

臨時座位　　　　　　游泳館永久部份　　　　　　臨時座位

奧運時的游泳館

拆卸臨時座位　　　　　　游泳館永久部份　　　　　　拆卸臨時座位

玻璃幕牆

奧運後的游泳館　　　　保留座位

圖 2

游泳館側面圖

游泳館屋頂

練習泳池

第二、三個支撐點　　　　比賽泳池　　　跳水池　　　　　第一個支撐點

整個游泳館屋頂只有三個支撐點

209 / 208

實而不華的單車館

單車運動是英國在這十年內進步最快的運動，原因是二〇〇二年於曼徹斯特舉行了英聯邦運動會（The Commonwealth Games）之後，該處的單車館保留作英國單車隊永久訓練場地，而國家亦提供額外的資源為運動員提供科學、心理、營養等方面的支援，所以成績大有改善。

雖然英國單車隊在二〇一二年奧運拿下了八面金牌，是眾多國家之中最強大的，但是奧運單車場館的建築預算卻只有九千三百萬鎊，只是整個奧運預算的百分之一，相比游泳館的二億六千九百萬鎊造價來說，簡直是少得可憐。

由於單車賽道有特定的形狀要求，賽道必須要成圓弧形，而且內環總長度必須要有二百五十米。因為車手可能會以時速超過八十公里來衝線，所以彎位的斜度可達至四十二度，好讓車手以更強的向心力入彎。由於基本形狀已定為橢圓形，所以建築師行 Hopkins Architects 亦決定以橢圓形為這建築物的基礎，觀眾席順理成章沿著跑道的彎度來排列。由

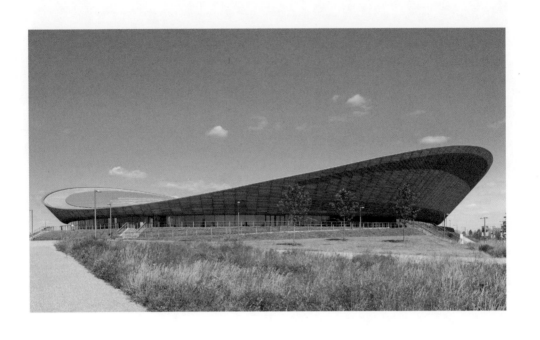

於建築成本有限，要盡用空間，因此只有屋頂是根據兩端的高層座位拉高，其餘部份都盡量壓低樓底，務求減少不必要的成本，所以整個建築物成飛碟形。

另外，根據前英國單車隊金牌選手 Chris Hoy 的建議，此建築物的重點是要達至無隔膜的空間，所以單車館的首層外牆為全玻璃設計，讓觀眾可以從室外看到室內；而第一行座位與跑道之間亦沒有多大的距離，只有一道約一點三米高的圍牆來確保跑道的安全。由於觀眾席與車手之間只有很短的距離，所以每當車手搶位突圍時，必會引來觀眾的喝采，這對車手的心理而言是很大的鼓勵。

倫敦奧運雖然不如北京奧運般有氣派，但是各個場館都比較合乎一個社區需要的水平，所以場館在盛事之後都不會長久的空置，確實做到「環保奧運」的目標。

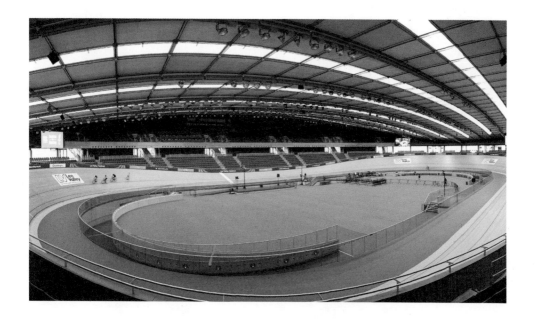

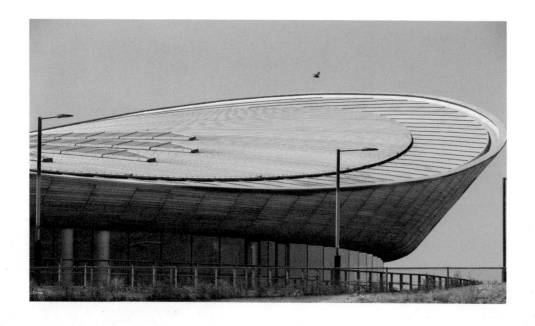

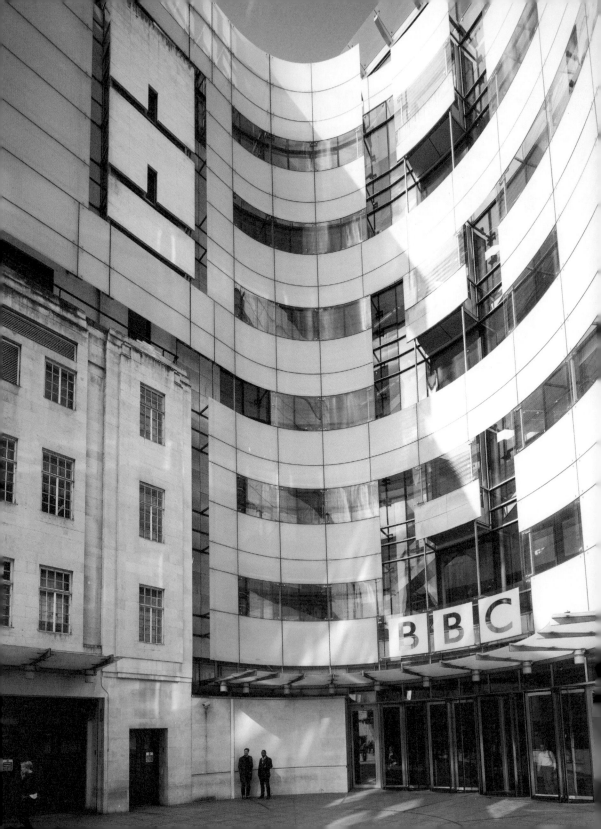

BBC BROADCASTING HOUSE

不能看見的擴建

英國廣播有限公司
（BBC）廣播大樓

英國廣播有限公司（BBC）作為西方社會最重要的傳媒機構之一，它位於倫敦的廣播大樓同樣有重要的地位。由於這處是 BBC 的新聞中心和電台核心位置，所以這大樓可能會因為一些政治言論而成為示威，甚至恐襲的目標。這建築位於倫敦 Portland Place 的彎道之上，原大樓的彎角設計對都市街景十分重要，最近一次的擴建也異常複雜。

地圖

地址
Portland Pl, London W1A
1AA

交通
乘 Central Line 至 Oxford
Circus 站，再沿 Portland Place
步行到達

網址
www.bbc.com

備註
導賞團需提早在網上預約

廣播大樓自一九三二年開始已屹立於這條街道上，一切擴建都不能夠改變它所在彎位的街景，否則便得不到市議會的批准。因此在一九三九年和一九四二年的兩次擴建都只是在原大樓的背部進行，擴建的大樓形狀由短「L」形的格局逐漸演變成長「L」形。由於新建部份不能在彎位街景中出現，當 BBC 在二○一○年要進行擴建時，便只能考慮加上東邊的建築，而且舊大樓亦不能有大規模改動，所以限制相當多。換句話說，建築師需要同時滿足業主對空間的需求，但又要設計一座不能在街景上看見的新大樓，這對建築師來說是重大的考驗。

英國建築師 Richard MacCormac 便想出一個很聰明的做法，他在新翼（John Peel Wing）與舊翼之間設立一個廣場，讓新翼不會在 Portland Place 的街上出現，但當進入廣場之後便可清楚看到東邊的新翼（John Peel Wing）、西邊的舊翼和北邊的新聞大樓（Newsroom），層次分明。這廣場不單在視覺上令新翼隱藏在街景之內，還成為了新、舊翼之間的緩衝區，從而減低新舊翼在外觀上的衝突。

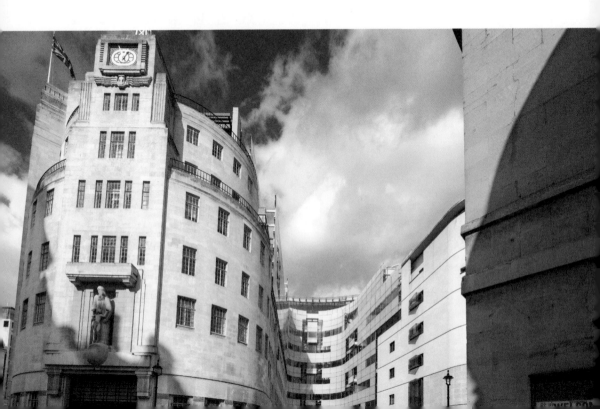

多層次的空間

當建築師 Richard MacCormac 被問及：為何這麼大的廣場內沒有任何綠化空間？如果這廣場只是一個入口廣場，單純讓員工通往東、西、北各翼的話，這廣場會否過於龐大？原來，這設計是經過多番考慮的。

首先，這個廣場的四周都有建築物包圍，陽光並不太多，而且倫敦的白鴿問題嚴重，因此廣場上並不適合有太多的植物，否則便會成為一個又黑又多雀糞的入口。另外，他把這個負空間（Negative space）分為多個層次用途，首先這廣場可以用作員工大會和節慶活動的舉行地點，平時亦可作為員工消閑、抽煙的地方；其次，這個廣場亦可以用作讓公眾參與的藝術空間，無論學生、藝術家都可在此處舉行公眾活動，所以他們稱這個廣場為「世界廣場」（World Piazza）。不過，可惜的是自從倫敦在二〇〇五年受到恐怖襲擊之後，英國廣播有限公司也必須改變其保安措施，所以這廣場一直甚少舉行公眾活動，而廣場門口也設有二百多根汽車防撞杆，以防止汽車炸彈襲擊。

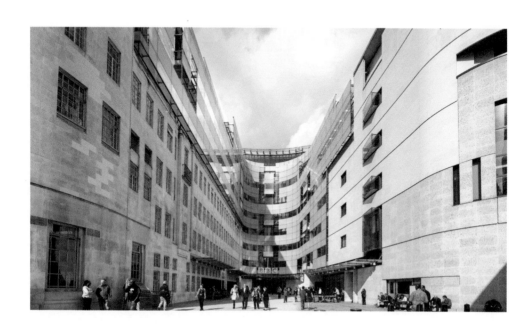

新、舊共融的設計

舊建築擴建的最大難題是如何處理新、舊共融，點不會集中在新舊石材的色差之上，只集中在玻璃入口之上。

因的問題為舊大樓的石材已經被風化了數十年，所以就算在新大樓使用同一種石材也會出現新舊色差的問題。很多建築師都寧願完全放棄共融，只選擇在旁邊做一些他們喜愛的現代設計，讓新舊翼有一個明顯的差別。

不過，Richard MacCormac 作為得獎建築師，自然不會輕易放棄他的設計原則。他選擇一方面配合原大樓的外立面設計，但是不會只跟從原來的設計路向。他選用了類同顏色的石材來作為新翼的材料，新翼的體積亦與舊大樓相若，從外觀上看這兩部份似是同一個系統。

他刻意將對著廣場中央的一面以玻璃幕牆建造，這亦是新聞大堂的入口，讓人們一目了然地知道這是一個新入口，橫向窗戶的設計亦有別於一旁舊大樓的長方形設計。這種耳目一新的手法雖然看似刻意與原大樓有區別，但遠觀時，玻璃大樓部份夾在兩座石材大樓之間，這個做法使整個設計變得統一，而且人們的焦

橫條形的玻璃牆更是橫跨了新翼和舊翼，使新舊翼無形中融合在一起，並且打破了舊翼長方形窗戶的單一規律。再者，由於 BBC 新聞部是二十四小時運作的，所以當外牆的燈光在晚上亮起之後，藍色的燈光為平凡的石材外牆帶來不少動力，亦為四千五百名員工帶來一個新焦點。

表面上，Richard MacCormac 只是延續固有的建築語言來擴建東邊大樓，但其實他是經過精心安排來決定如何加插不同的新建築元素，使新舊翼可以互相融合，並帶出其建築特色。

圖 1

BBC 大樓擴建前後

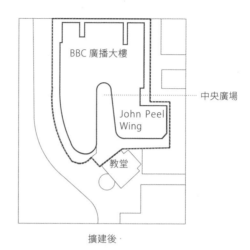

擴建前 擴建後

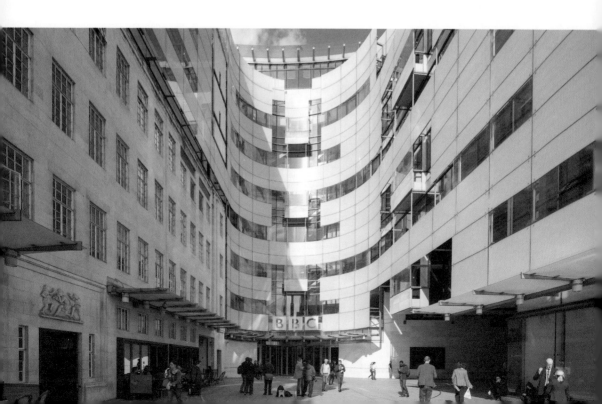

LONDON ZOO PENGUIN POOL

最古老動物園的創意

倫敦動物園企鵝館

倫敦動物園於一八二八年成立，是當今世上最古老的動物園之一，在當時已邀請建築師為動物園設計不同的展館，因此動物園至今已擁有兩座一級歷史建築和八座二級歷史建築。與香港的評級制度相若，若建築物被評為二級或一級歷史建築，便需保留。當中最出名的是於一八五三年開放的海洋館和於一九二七年重建的爬蟲館，爬蟲館更是電影《哈里波特與神秘的魔法石》的拍攝場地，不少影迷皆會到此朝聖。但在眾多展館中，則以企鵝館在建築史上的名氣最大，這座展館足讓英國建築師 Berthold Lubetkin 名留青史。

地圖

地址
Regent's Park, London NW1 4RY

交通
乘 Northern Line 至 Camden Town 站

網址
www.zsl.org

備註
開放時間 10:00 - 18:00

企鵝館由一九三四年開館至二〇〇四年閉館，一直都是動物園內最受歡迎的展館之一。這個企鵝館猶如公園內的一個水池，企鵝與人之間並沒有任何鐵絲網或玻璃牆阻隔，只有一道約一點二米高的混凝土欄杆，為遊客提供了一個零距離接觸動物的機會。

但為了保護企鵝，遊客可圍著整個企鵝池，水池下沉約二米。展館的形狀為橢圓形，遊客可圍著整個企鵝池，欣賞企鵝在園內的生活。在一九三四年，這種無阻隔的動物園展館設計應該算是創了先河。

漂浮空中的滑梯

這個展館在建築界成名，主要是因為它的兩條成螺旋形的滑梯，這兩條滑梯仿似漂浮在空中，在視覺上相當震撼。其中一條滑梯連接企鵝居室頂部，居室的屋頂則像一條闊樓梯。因此這設計仿佛讓企鵝緩緩步行至樓梯的頂部，然後再沿滑梯下滑至水面。

但大部份企鵝都會先從水面走上滑梯中段，然後再跳回水面，又或者只步行一至兩級闊樓梯，便跳進水池，所以這一條闊樓梯的功能不大，但遮陽效果相當好。

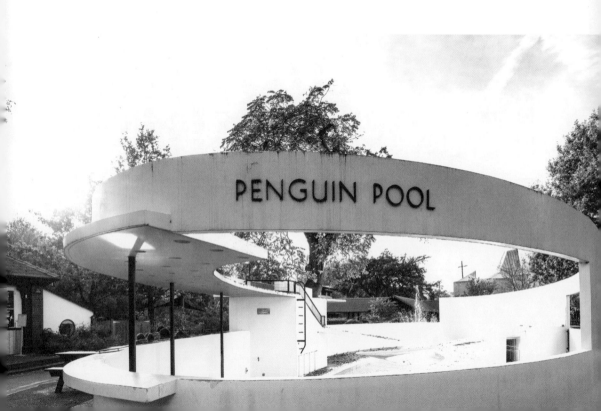

這展館是混凝土建築，為了在夏天時令企鵝亦能在池面舒服地行走，樓梯和滑梯四周都設有噴淋系統來噴水池降低池面溫度。建築師巧妙地在螺旋滑梯中間和水池四周設置噴淋，使整個空間變得更有動感，而螺旋滑梯中間的噴淋更突顯了整個建築的焦點。

在外形上，這兩條螺旋形滑梯成為了整個空間的焦點，但若要建造這個部份則必須要用密集的鋼筋互相緊扣在一起，然後再一次過灌注混凝土，當混凝土乾涸後才能拆卸臨時支架，情況就好像建設露台一樣，但在當年以這樣的方式來建造一條滑梯則是一個新嘗試。

除了這組滑梯，整個展館的建築方式在一九三四年來說也是一個新的嘗試，因為這建築物體現了現代主義（Modernist Style）的建築風格，它是英國早期全使用鋼筋水泥的建築物之一，而建築物的外形亦打破了四四方方的框框，盡情地展現流線弧形，所以遊客可能感到企鵝館的外牆批盪比較粗糙，就是因為興建這建築物時的工藝還未很成熟之故。

經典的外形、失敗的功能

建築師 Berthold Lubetkin 雖然

在設計時已對企鵝的生活狀況作了仔細研究，而且這漂亮的展館亦成功地將企鵝的生活無障礙地展現出來，但是整個設計可以說是失敗的，因為建築師沒有考慮到其中重要的使用者──企鵝的需要。

倫敦動物園的企鵝多數是來自南美洲，本身原是生長在沿海的沙灘地帶，平滑而堅硬的混凝土地面其實一點也不適合企鵝生活，因此導致部份企鵝出現了平底足的症狀，於是在二〇〇四年企鵝館翻新之時，便把企鵝遷去一個有碎石路的園區飼養，忍痛放棄這個企鵝館，儘管這個展館由落成至二〇〇四年一直都是最受遊客歡迎的展館之一。不過，由於這企鵝館在建築史上的地位崇高，而且一早已被列為一級歷史建築，所以在二〇〇四年閉館之後都不能拆卸，而由於水池的下沉設計，亦不能遷走，唯有一直空置至今。

223 / 222

CHAPTER \boxed{IV}

COMMERICAL & CITY

第四章

建築 —— 商業都市

西田倫敦購物中心/
西田史特拉福城購物中心
Bluewater 購物中心
格林威治 Sainsbury 超級市場

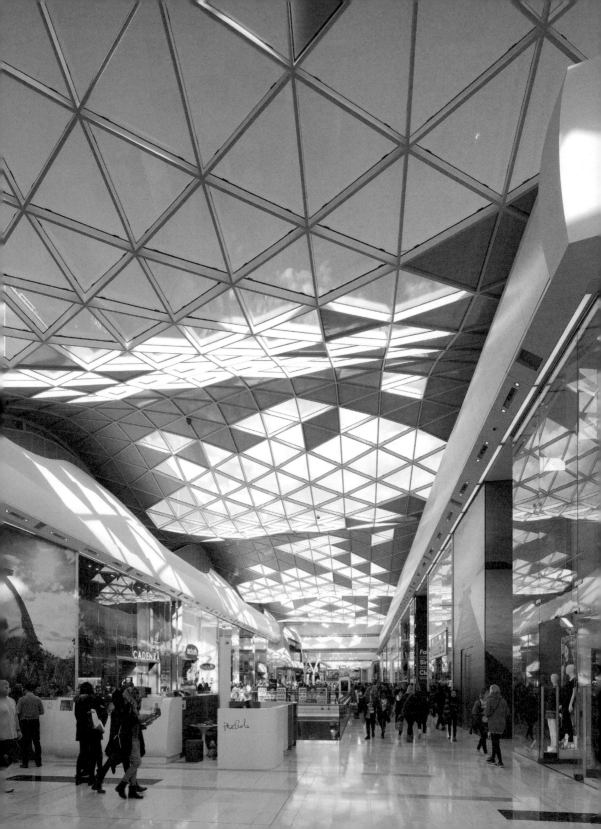

WESTFIELD LONDON

WESTFIELD
STRATFORD CITY

商場走道
設計

西田倫敦購物中心
西田史特拉福城購物
中心

西田集團（Westfield Group）近年在倫敦有很多大型投資，當中包括兩個大型購物商場——西田倫敦購物中心（Westfield London）和西田史特拉福城購物中心（Westfield Stratford City）。兩個商場的面積都達十五萬平方米以上，而史特拉福城購物中心更是倫敦奧運園區的主入口，連接地鐵站，所以在規劃和設計上都與其他商場很不同。

地圖

西田倫敦購物
中心

地址
Ariel Way, London W12 7GF

交通
乘 Central Line 至 Shepherd's Bush 站

網址
www.uk.westfield.com

備註
開放時間 10:00 - 22:00

地圖

西田史特拉福城
購物中心

地址
Olympic Park, Montfichet Rd,
London E20 1EJ, UK

交通
乘 Central Line / Jubilee Line /
DLR Line / Overgound Line 至
Stratford 站 .

網址
www.uk.westfield.com

備註
開放時間 10:00 - 21:00

一般的商場規劃是希望顧客停留在商場內，時間愈長愈好，因此一些大型商場，就如西田倫敦購物中心，通通設計成一個循環，讓顧客不知不覺走了一圈又一圈。因為顧客通常只注意到其中一邊的產品，若讓他們多點時間留在商場內，有助他們觀看走道另一邊的商舖，從而提高消費。

西田倫敦購物中心的走道上或轉角位置設有座位，每個停留區之間的距離大約是六十至一百米，好讓顧客可以在步行了適當的距離之後，便能稍作休息。有訪問指出，如果英國的女士們在商場內碰到熟人後，便會在三十分鐘之內離開商場。為營造舒適寬闊的步行購物空間，商場通道的闊度約為四米，有別於香港大部份商場的二點五米至三米。一米空間是順時針的人流方向，有一米是逆時針的人流方向，有一米是為等待的人而設，最後一米則是讓顧客慢行或停留在櫥窗前。雖然倫敦商場的設計沒有如香港般瘋狂地追求實用率，但是倫敦的地價一點都不便宜，所以如此寬闊的走道同樣會影響其盈利回報期。

▲ ▲ ▲

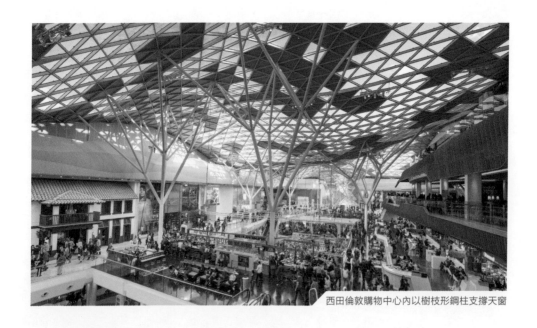

西田倫敦購物中心內以樹枝形鋼柱支撐天窗

店舖門口的空間除了用作櫥窗的展示之外，還可以讓不願進入商店的人在店外等候。無論在香港還是英國，這個等候的空間對不少店舖來說都很重要。因為如果沒有這個停留空間，同行的人（特別是男士們）便很容易在店外等得不耐煩，開始投訴同行的人，因而影響正在購物人士的消費心情。

由於波浪形的天窗高度不一，所以鋼柱的高度亦因而不同，建築師 Benoy Ltd 巧妙地利用一些樹枝形的鋼柱來支撐不同高度的天窗。這個玻璃天窗雖然漂亮，但是在夏天時會為室內引來大量陽光，在冬天時亦可能會令商場失溫嚴重，因此這個天窗使用了中空玻璃，並用上隔熱膜來阻隔太陽光的熱量。

整個購物中心的規劃都可以說是「內向」，即是顧客的視線只會集中在室內的空間而不會在室外的景色，務求使每一位客人進入商場時都被商舖所包圍，被店舖的櫥窗吸引，引發購買慾。

陽光的重要性

由於整個商場的規劃都是全「內向」佈局，為避免室內商場通道如黑盒一樣，所以商場通道之上加了大型天窗，讓陽光可以貫穿整個購物空間，從而減少室內空間的壓迫感。為了加強這個特色設計，西田倫敦購物中心的天窗設計成波浪形，讓視覺上增加不少層次感。這個波浪形天窗由不同彎曲度的鋼框所組成，然後再附以不同形狀的三角形鋼結構來承托三角形玻璃所構成的幕牆，讓整個室內空間更加富

動感。

另外，由於整個走道的天花都是天窗，根本沒有足夠的空間來安裝空調管道，因此所有的空調管道都需要通過店舖室內空間來安裝，而送風和回風的百葉便需要設在店舖正門之上。這設計在一般商場設計上是不適當的，因為任何管道的維修都需要在商舖內或商舖正門上進行，會嚴重影響商舖的運作。

這個天窗除了不能安裝空調管道之外，更沒有預留空間來安裝燈具，所以白天時主要是依賴自然光。在晚間時，則主要依靠店舖前的公共燈光和店舖自身的燈光來照亮整條通道。另外，在不同的節日，商場還會善用鋼枝來安裝燈飾，營造節日氣氛。

二層半格局

西田倫敦購物中心的商業佈局是英國常見的二層半格局，即是購物中心的店舖大都以五千平方呎為主，店舖深度都介乎三十至五十米之間，由此可以見到兩地店舖規劃的差異性。

商場二樓全是雙層高的店舖，顧客可從店舖內的樓梯通上三樓。這種商業規劃模式在香港是很少出現，因為香港的店舖不如英國般的大，所以香港除了尖沙咀廣東道一帶的名店之外，很少出現雙層店舖，而且香港的發展商大都喜歡把商店拆細，務求使店舖變得多元化，而且小型店舖每平方呎租金的回報率較高。

英國各大城市內並沒有太多大型的商場，一般都只有市中心內才有一至兩個商場，以倫敦為例，在第三環（Zone 3）內就只有十多個具規模的商場。市中心內亦很難進行大型的重建，所以零售商業活動仍然集中在牛津街（Oxford Street）一帶的百貨公司，再加上英國的物流人員工資頗高，因此倫敦的商舖是很難每天都有車隊送貨至店內的，一些大品牌便需要一個較大的店舖來容納足夠的存貨，這些二層半格局的商舖在英國逐變得很常見。

若以香港為例，一般中型的店舖都是一千至二千平方呎，店舖的深度大約在二十米之內，而西田倫敦購物中心的店舖深度都介乎三十至五十米之間，由此可以見到兩地店舖規劃的差異性。

美食廣場在香港的商場發展項目中並不受發展商歡迎，因其佔地面積大，人流比較混亂，用餐時間才能聚集人流，非用餐時間則人流稀少，而且香港四處都可以找到食肆，美食廣場必須有其特色及必要才能在商場中生存。這個邏輯亦在西田倫敦購物中心應用，在開業初期商場內只有餐廳，沒有美食廣場，但是由於餐廳定價太高，到此處用膳的人不多，後來才引入美食廣場和一些平民化食肆，吸引一般消費的商場顧客。

停留與通過

西田史特拉福城購物中心雖然也是西田集團旗下的商場，但是在規劃上則與西田倫敦購物中心有明顯的不同。因為這個商場的重點是如何令參觀奧運會的旅客舒適地通過商場進入奧運園區，所以這個商場設立了兩條主要通道，一條是全室內的，另一條是半室外

圖 1

西田倫敦購物中心平面圖

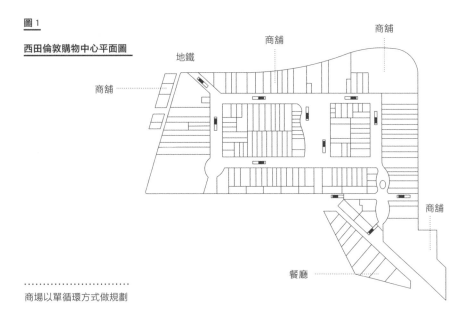

地鐵　商舖　商舖
商舖
商舖
餐廳

商場以單循環方式做規劃

的。全室內的是典型的購物通道，主要以商店為主；半室外的通道主要是用來連接兩個車站與奧運園區，而且為配合食肆在晚間營業的模式，所以較為開放，使其變成倫敦新增的公共空間。

半室外的空間主要作為連接地鐵站至奧運園區的通道，是以步行街的方式來設計的，所以甚少有停留的空間和座位，而這樣的設計亦應用在室內通道上，因為通道兩端連接了兩個地鐵站和的士站，因此這個商場的主要功能就是借用私人商業空間來連接不同的都市元素。

總結而言，倫敦兩個西田商場展示了兩個完全不同的商業規劃，一個是孤島式的商場，顧客無形中是與世隔絕地享受特殊的購物樂趣；而另一個則是網絡式的商場，盡量利用商場通道來連接市區各不同的要點，並以此帶來商機。

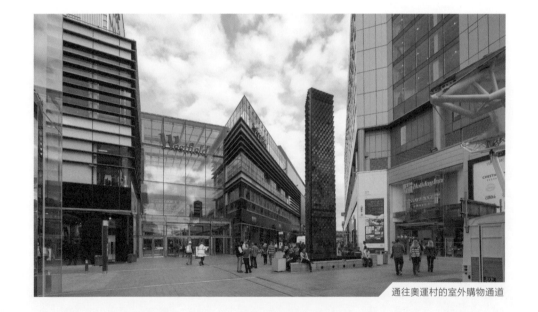

通往奧運村的室外購物通道

圖 2

西田史特拉福城購物中心平面圖

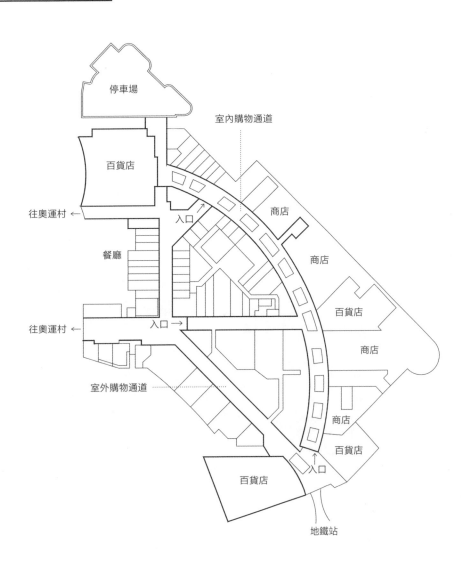

商場通道的設計主要是用作連接奧運園區與地鐵站

BLUEWATER SHOPPING CENTRE

高度集中的購物規劃

Bluewater 購物中心

香港的商場大都設於市區或地鐵站上蓋，希望借助高人流達到更高回報。英國的 Bluewater 購物中心則反其道而行，位於倫敦市郊 Greenhithe。離倫敦約一小時車程，沒有地鐵、火車可直達，也沒有穿梭小巴等公共交通工具，連巴士也是在商場落成之後才開通，四周沒有任何大型屋苑，最接近的公共建築是一間大學，也距離這處約三十分鐘車程，可謂毫無配套、荒蕪之極。

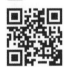

地圖

地址
Bluewater Pkwy, Dartford,
Greenhithe DA9 9ST, UK

交通
從 Charing Cross 乘火車至
Darford 站，轉乘 480 號巴士
至 Bluewater 購物中心

網址
www.bluewater.co.uk

備註
開放時間 10:00 - 21:00

Bluewater 購物中心原址是一個石礦場，雖然沒有優良的營商環境，但這樣大型的建築地盤實是物以罕為貴。倫敦市中心內大部份都是歷史建築，業權相當分散並且是永久業權，所以很難在倫敦市內作大型的土地收購和重建發展。因此像 Bluewater 這樣的項目發展少之又少，整個英國南部都難以擁有這樣大的綜合商場。因此，當澳洲財團 Lend Lease 從礦主 Blue Circle 購入這塊地之後，他們便引入 Prudential Plc、Land Securities 及 Hermes 等多個財團投資，銳意在這個下沉了十米的山谷內建立一個達十五萬平方米的超大型商場，成為繼 Gateshead 的 Metro Centre 和曼徹斯特 Trafford Centre 之後的全英第三大商場（這美譽在二〇一二年被倫敦奧運村前的西田史特拉福城購物中心取代了）。

如此龐大的商場，必須吸引龐大的人流才能生存下來，因此管理層引入了共三百三十多間商戶，當中三間是不同檔次的大型百貨商店，以吸引來自不同階層的顧客。另外，這處還有六十多間餐廳和酒吧，並設有電影院、一個大型綠化公園及水上活動中心，

好讓這處能滿足吃、喝、玩、樂、親子等的所有需求，結果創下每年二千八百萬人流的佳績。

由於這個商場自一九九九年開始直至二〇〇八年西田倫敦購物中心出現之前，在全英南部全無類同的競爭對手，不少人會不惜開一至兩小時車慕名到來購物，使這商場每年營業額達十億英鎊，成功地創造了一個生金蛋的傳奇。

大三角形循環路線規劃

由於 Bluewater 是一個獨立王國，整幅土地都可以讓建築師根據空間需要來發展。負責設計的英國建築師行 Benoy 以一個三角平面作規劃，三條走道各設有不同級別的店舖，顏色的主調、室內裝飾、欄杆都不同。三端分佈三間不同級別的百貨公司，以凝聚同一階層的消費力。其實，Bluewater 起初只有兩間百貨公司進駐，形成一條直線形走道，屬於一種單循環人流模式（Single looping），欠缺人流層次感。因此發展商引入第三間百貨公司以營造三角形的規劃。三角形走道的最大好處是仍然維持單循環的模式，但是可以避免顧

整個商場綜合了吃、喝、玩、樂、親子等設施

客走回頭路，吸引顧客進入下一個購物循環。

這個商場位於山谷之中，限制於有限供應的公共交通工具，絕大部份的客戶都是自行開車至此處，所以置了一萬三千個車位。這一萬三千個車位分佈在商場的三個角落，停車場的規模相對較小，與商場的距離也較近。這個佈局一來有效疏導車龍，以免停車場入口出現擠塞，二來與商場距離較近，方便顧客步行至商場及將戰利品放回車上；當然較小規模的停車場也方便顧客容易找回自己的車。三條走道的佈局造成中間實用率不高的三角形空間，恰恰成為大型送貨區，支援整個商場內環的商店，避免送貨程序在走道上阻礙顧客購物。

貼心的商業空間佈局

在空間佈局上，Benoy 也刻意作出處理。首先，每段走道的闊度均為四米以上，使店外等待的人不會阻礙順時針或逆時針方向行走的顧客。每一段商場走道約長一百二十米，每六十米便設有扶手電梯和座位，讓顧客可以稍作停頓或轉換樓層。另外，洗手間、電影院和美食廣場均設在這

圖 1

Bluewater 購物中心平面圖

停車場

停車場

百貨公司

百貨公司

卸貨區

百貨公司

停車場

停車場

商場外設有水上活動中心，讓顧客遊玩。

個休息位置附近，讓顧客在兩間百貨公司之間有一個較大的停留和等候空間。

再者，上層店舖的高度約為五米，但是中央圓拱頂則高達九米，拱頂設有天窗，使通道更具空間感。為避免商場室溫因夏天過多的陽光而變得過高，在向南的天窗下設置了一些白色的反光板。由於這些走道樓底夠高，又有陽光，所以曾舉辦多場展銷會、電視節目真人騷，甚至時裝表演。

事實上，Bluewater 的店舖與倫敦市中心的店舖沒有太大的分別，但是 Bluewater 提供了一個高度集中的購物平台，而這平台亦不受倫敦經常下雨和冬天寒冷天氣的影響，因而創造了一個商業奇跡，讓一個杳無人煙的石礦場轉化成一個吸納千萬英鎊的商場。

SAINSBURY'S ECO-MILLENNIUM STORE

理想化環保
超市

格林威治 Sainsbury
超級市場

環保建築是未來建築發展的大方向，但是這些環保設施佔用空間不少，且成效不大，所以若非發展商刻意要求達至一些環保建築上如 LEED／BEAM 的等級，這些環保設施大都因為高昂的投資成本而把業主嚇怕。

不過，在倫敦南岸的北格林威治（North Greenwich）曾有一座超級市場大規模使用環保設施，並有效地降低能源開支。

地圖

地址
55 Bugsby's Way, London
SE10 0QJ

備註
此超級市場已於二○一四年結束營業

超級市場設置綠化屋頂，室外設有風力發電裝置。

環保的設計概念不外乎「3R原則」：減排（Reduce）、循環（Recycle）、再用（Reuse），而這超級市場除了在管理上減少浪費和垃圾之外，還刻意在設計上作出調整，務求使這建築減少對能源的需求，達到減少碳排放的效果。

設置環保設施

建築物的外形設計成心形，接近南北座向，表面上是為了配合超市停車場的位置，但其實這設計跟建築物的保溫有關。超市的北部空間較窄，而東、西兩邊屋頂只是延續北邊的綠化屋頂，但其實都是借助泥土來增強保溫的功效，從而減少冬天時對暖氣的需求。當太陽光照射在這個綠化屋頂時，部份陽光的熱量被泥土和草坪吸走，這亦降低超市在夏天時對冷氣的需求。唯一使用玻璃的一邊是南部主入口，但是這部份只佔整個外牆不足四分之一，而且玻璃入口之上還有簷篷遮蓋，所以這入口對建築物吸收陽光熱量的影響不太大。

這個綠化屋頂除上述的保溫功能之外，便是一個綠

化地帶。這屋頂由於不能承受大型樹木的重量，只能作為一幅草坪，所以除視覺上美化了這小區之外，因光合作用而減少碳排放和減少熱島效應的功能不大，但是這個綠化屋頂有一個隱藏的功能，便是「吸水」，因為綠化屋頂會保留部份雨水，所以可減少排至污水渠的雨水，從而降低在污水處理上的能源需求。

除此之外，由於北格林威治一帶屬低密度的發展區，大部份樓宇都是三層以下建築，而且鄰近泰晤士河，所以風力和陽光強勁，因此建築師行Chetwoods 在停車場設置了不少風力發電機，這些發電機大部份都可以二十四小時發電，而產生的電能都用於停車場的照明系統。另外，他們在超市的屋頂設置了太陽能發電板，這設施除了幫助產生電能之外，還減少屋頂受熱情況，進一步減少對空調系統的需求。

為了營造舒適的購物環境，Chetwoods 還設置了地暖（Under-floor heating）和地下空調（Under-floor cooling）系統，有別於一般超市把空調管道

設在吊頂上的設計。設於吊頂上的空調系統雖可由超市控制運作時間和各分區溫度，但最大的壞處是需要把整個空間都加熱或冷卻，而且自動調節也只會因溫度過高或過低才會運作。因此，當大家到訪商場時會發現空調不是過冷，便是過熱，這樣除了令人感到不舒服，還會浪費大量電能。

Sainsbury 超級市場選用地暖和地下空調系統便能解決這個問題。因為一般人的高度都大約在二米以下，地熱和地下空調系統的可運作範圍保持在離地兩米左右的高度範圍。不過，地暖和地下空調系統的位置必須在展櫃規劃初期便確定下來，將來改建也要根據這些系統的佈局來修改。

這些系統最大的壞處就是欠缺針對性和靈活性，因為地暖系統是靠熱水管散發熱量，並且它大都採用恆溫調控，加熱範圍不能如風管般可以針對個別區域，可能耗能更大，所以一般都只在寒冬地帶才會安裝地暖系統。Chetwoods 還選用了地熱綜合發電裝置（bore holes feeding CHP plant）來解決耗能問題。這裝置借用地底熱量來推動鍋爐產生蒸氣，

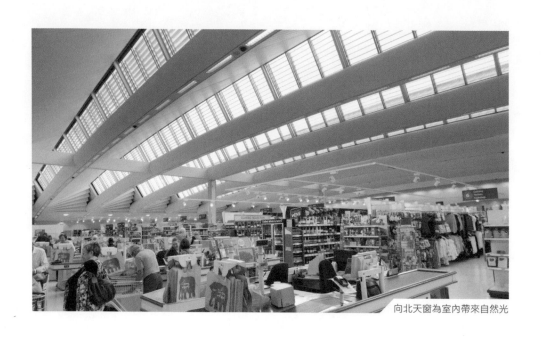

向北天窗為室內帶來自然光

然後再利用蒸氣來供暖，並同時推動發電機來產能，而產能時所生產的熱量亦會作供暖之用。在夏天，地底的水管會把室內的熱量帶至地底，並依靠地殼來散熱。這超級市場雖然在供暖和空調系統上比較耗能，但是這些額外的能源都是環保的能源。

天窗是整個設計中最美麗的，為室內帶來自然光，減少使用電燈。而且這天窗向北，而北向的天窗只會引入經折射的陽光而非如向南天窗接收的直射陽光，能提供適當的自然光而不會吸收過多熱量。這個設計不但減少了燈的數目，亦同時減少因燈光而產生的熱能，一舉雙得地減少了超市的耗能。自然光提升了室內的購物氣氛，讓食物和蔬果的顏色變得更為吸引，大大提升了超市顧客的購買慾。

由於這超市在環保設計上作了多種的新嘗試，所以在一九九九年落成時，是首座英國建築獲得英國綠色議會 BREEAM 最高的 Excellent 評級，並且成為首座獲得滿分評級的建築，時至今天仍被譽為全英國設計得最仔細的超級市場。

難逃清拆命運

這建築雖然得到不少環保建築大獎，但仍難逃清拆命運。

拆卸原因並不是因為Sainsbury's不喜歡這建築物，亦不是因為這超市的生意不好，反而是因為這超市生意太好而需要擴建。但是因為這心形的外形並不容許向左右兩邊擴建，而這超市的樓底不高，所以也不適宜加夾層。若要加高這超市便需要拆卸天窗和東、西、北三方的屋頂，所需成本很可能與把整座建築拆卸後重建沒有分別。

因此Sainsbury's決定在離此地大約十分鐘車程的地方重建一座大三倍的超市，這個地方會由IKEA取而代之，但IKEA也認為這地方太小不足以作為主力店，欲將之拆卸。不過，這處確實是代表了一個新時代的建築，而且Sainsbury's搬遷的主要原因是希望擴展非食物的業務，但對北格林威治和Charlton居民來說這並不是吸引的服務，而且居民都擔心鄰近的Blackwell隧道交通擠塞的情況會隨著IKEA和新Sainsbury's主力店的成立而進一步變壞。

因此當地居民、環保團體和建築關注者如Twentieth Century Society都極力爭取保留Sainsbury's超級市場，不過這些反對聲音都敵不過數百個新就業機會，格林威治市議會（Greenwich Council）最終容許拆卸這座環保超級市場。之後的保育戰場曾移至英國遺產委員會（English Heritage），雖然這超市只有十五年歷史，照理未能入選為保育建築，但是這建築物是首先在商業建築之內成功引入大量環保設計的案例之一，在建築和環保發展史上有重要的影響力，所以有望破格入選。不過，遺憾地English Heritage也認為此建築只是個別案例，並沒有為英國建築界帶來長遠改變，因而拒絕將這建築列為二級保育建築，而這超市亦於二〇一五年結業並拆卸重建。

CHAPTER V

SPACE & ENVIRONMENT

第五章

建築 ——— 空間環境

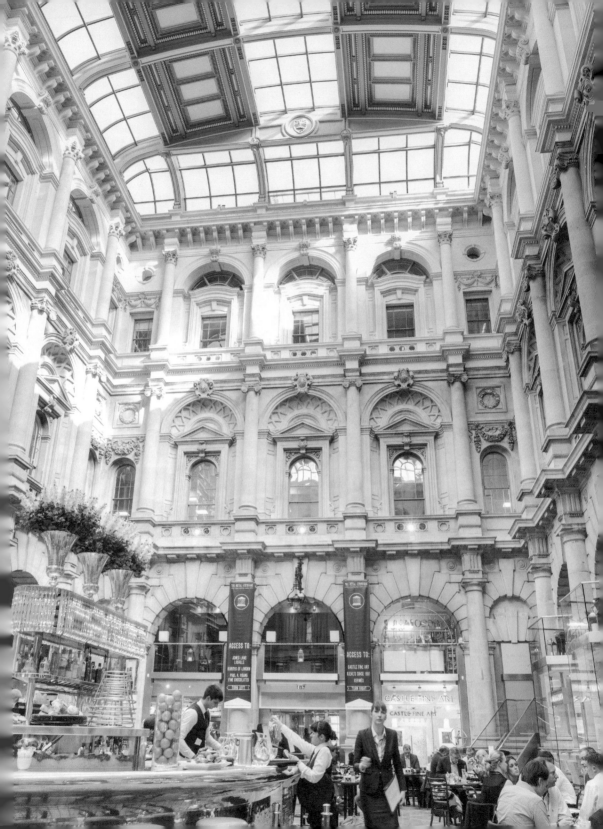

ROYAL EXCHANGE
MUSEUM OF LONDON

皇家交易所
倫敦博物館

善用城市
零散空間

倫敦和香港一樣都是高地價城市，不過倫敦未必如香港一樣用盡每一分土地和可發展的空間。相反倫敦會嘗試利用一些零散的空間來點綴城市的不同角落，為繁忙的都市帶來一些喘息的空間。

地圖

皇家交易所

地址
3 Royal Court, London
EC3V 3LN

交通
乘 Central Line 至 Bank 站

網址
www.theroyalexchange.co.uk

備註
開放時間 08:00 - 22:00

倫敦博物館

地址
150 London Wall, London EC2Y 5HN

交通
乘 Central Line 至 St. Paul 站，再步行
5 分鐘

網址
www.museumoflondon.org.uk

備註
開放時間 10:00 - 18:00

倫敦傳統金融區銀行站（Bank Station）旁邊有一個三角形空間，在一五六六年以前是一處雜亂無章的地方，有一大群商人、保險經紀、船務公司、股票經紀在此小區作交易。由於此處欠缺管理，英國股票之父 Sir Thomas Gresham 便在這個凌亂的空間上設立了全英國第一個股票交易市場，不過這個交易市場在一六六六年倫敦大火時被燒毀，三年之後重建，交易市場重開；但在一八三八年又再一次被焚毀。

現存該處的建築重建於一八四四年，主要的改建是引入了希臘巴特農神殿色彩的建築風格。這建築的外立面採用了中軸線設計，長、闊、高的建築尺寸依據黃金比例，還保留了羅馬式的複合柱式（Composite Style Column）。這建築至今已屹立在這處達一百多年。皇家交易所在二戰時停止運作，隨後這裡曾用作劇場，但因為沒有橋塔（Fly Tower）及全部座位均為臨時座位而被停止用作演

出。之後這建築物亦曾嘗試在一九八二至一九九一年短暫用作期權交易市場（London International Financial Futures Exchange），但始終因為這裡空間太小而搬走。

直至二〇〇一年皇家交易所決定將這個空置多時的古建築交由建築師 Aukett Fitzroy Robinson 改建成高檔商場和餐廳。建築師將中庭原本只有二層樓高的建築，再加建一層，並在天井加設了玻璃天窗，讓陽光充滿了整個空間，頓時令這三層樓高的中庭變得十分典雅漂亮，用作悠閒的咖啡廳。這建築物位於金融區繁忙的三角交匯處，四周環境十分嘈吵，在這厚厚的外牆內有一個寧靜的咖啡是非常珍貴的，在這裡用膳的人不會受四周路人和車輛騷擾，非常適合商務面談之用。

這座建築一直是倫敦金融區地標，主要因這建築物位於繁忙的交通交匯處內，作為眾多高樓大廈旁邊的一座成黃金比例的低層建築，使這建築與別不同，再加上入口的八條石柱，令這個外立面成為該區地標。

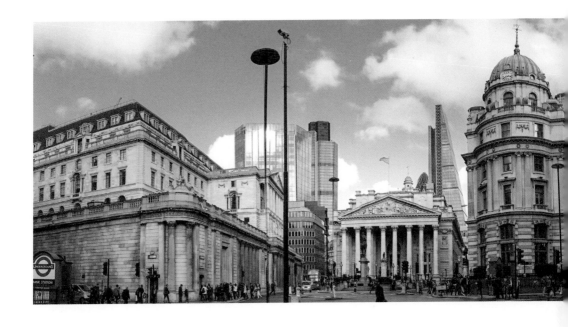

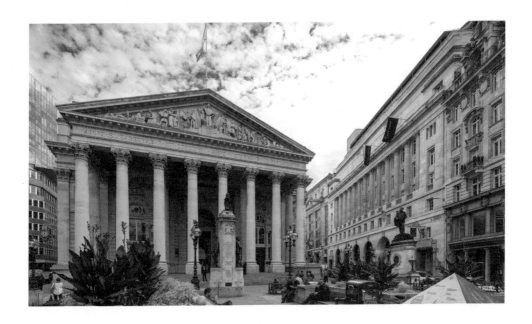

迴旋的巧思

離聖保祿大教堂不遠的倫敦博物館（Museum of London），其建築師 Philip Powell 與 Hidalgo Moya 巧妙地利用道路中的迴旋處作為博物館入口，用行人天橋來連接四周的道路，使這個荒蕪的迴旋處變成道路交匯點，亦成為倫敦博物館的入口。行人天橋對香港人而言非常普遍，但在倫敦卻是相當少見，因為倫敦區內的古建築物都不容許新加建築來破壞舊大廈的外立面設計，而且倫敦亦很少出現像「Barbican」這種集住宅、商業、圖書館、劇院和藝術中心等用途的大規模綜合發展項目。這小區會出現行人天橋，主要是因為離博物館不遠便是地鐵站，而博物館連接了「Barbican」一帶的行人天橋走道，連帶這個迴旋處四周的新物業也願意連上行人天橋，通往地鐵站。

由於這個博物館位於古羅馬時代興建的倫敦牆（London Wall）遺址旁邊，因此在規劃上便善用這個重要的歷史元素，讓旅客可以觀看博物館室內的展品之外，還可以順道參觀這個遺址。建築師也借用了倫敦牆的概念，在迴旋處邊緣加設圍牆來強化博物館的個性。圍牆之內是一個小型花園，而旅客可以坐在圍牆內的二樓，因此小花園便有如一個下沉廣場，這令陽光可以更廣泛地充滿這個空間。

另外，這個小花園因為圍牆的關係而變得特別恬靜，給人與世無爭的感覺。

事實上，倫敦博物館無論建築物本身與展品都是頗為平凡的，但是建築師巧妙地利用這個無用的迴旋處來在繁忙的都市中建造的這個小花園，確實別有一番情調。

以上兩座建築物都是利用市區內一些沒用的空間如迴旋處、街道上的三角地域來創造出特殊的建築，為平凡的空間帶來一些點綴，為一個繁忙的都市帶來一塊「淨土」。

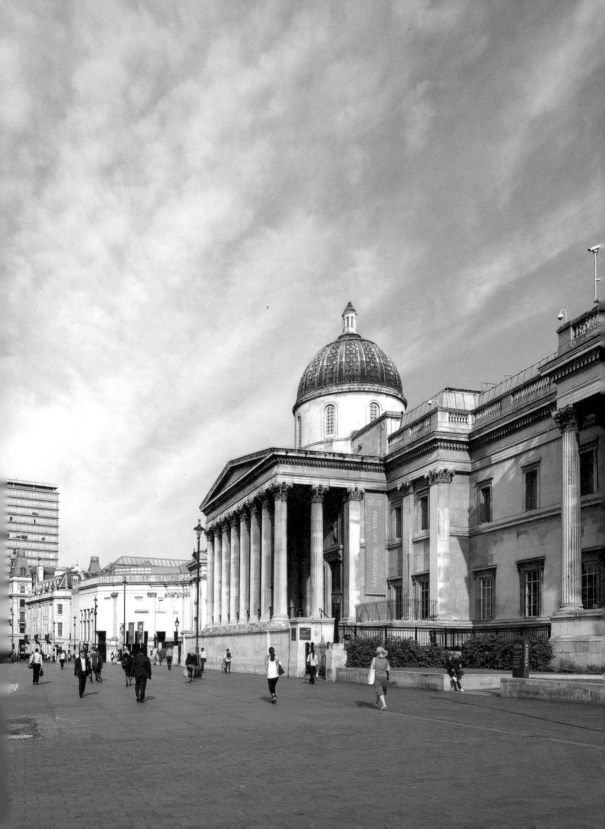

TRAFALGAR SQUARE

改善親民的公共空間

特拉法加廣場

每個大城市都有一個重要的人民廣場，如北京的天安門廣場、紐約的時代廣場，而倫敦則有特拉法加廣場（Trafalgar Square）。

這個廣場雖然面積頗大，但是被四周的行車道路所分隔，因此一直以來都只是一個巨型的迴旋處。聚集的人多數都是遊客，本地居民少之又少，廣場上白鴿的數目比參觀的人數多得多，因此這廣場一直也被稱為「白鴿廣場」。

地圖

地址
Trafalgar Square, Westminster,
London WC2N 5DN

交通
乘 Northern Line / Bakerloo Line
至 Charing Cross 站

網址
www.london.gov.uk/about-
us/our-building-and-squares/
trafalgar-square

備註
開放時間 10:00 - 18:00

倫敦市中心核心地段不乏大型公共空間，除了特拉法加廣場外，還有鄰近的騎兵廣場（Horse Guards Parade）、白金漢宮對出的空地和西敏寺廣場等。除了西敏寺廣場長期被示威者佔據之外，其他大型空間的使用率都不太高，因此倫敦市政府在一九九六年開始進行一系列研究以提升這些公共空間的使用率，改善各小區的交通網絡，並達到「人人受益」（Enjoyment of Everyone）的效果。雖然這目標崇高，但是目標對象並不清晰，所以建築師們極難提出針對性的方案，而一切計劃只留於政客的政治口號，極難付諸實行。

在一九九六年，建築師 Richard Rogers 已經為特拉法加廣場作了一次研究，他的建議是在廣場四周加建行人隧道來減輕路面行人路的擠迫情況，但是由於沒有一個具決策力的團體來執行相關方案，因

年復年、月復月，眾多計劃都付諸流水，直至二〇〇二年 Ken Livingstone 市長的出現，他是一個很具野心的政客，他很願意在倫敦市內推行改革，並成功申辦二〇一二年的倫敦奧運。

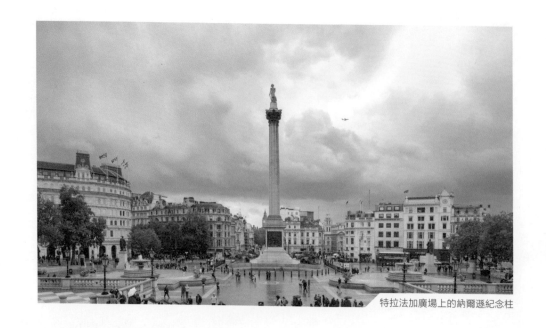

特拉法加廣場上的納爾遜紀念柱

此這個方案無疾而終。

Norman Foster 在一九九七年開始接手設計這廣場時，情況便大大不同，除了得到倫敦市議會和市政府的支持之外，還有英國遺產委員會（English Heritage）、皇家園林（Royal Parks）、倫敦運輸局（London Transport）等機構的代表出席相關會議。

讓廣場與建築物連成一線

在設計初期，Norman Foster 利用人流量計算程式（Space Syntax）來研究該區的交通情況，並得出八個初期方案，當中包括：增加行人路過路處和斑馬線；封閉部份路段或只限緊急交通工具通過廣場四周路段；甚至最激進的方案是將此廣場四周的道路全面禁車，緊急救護車除外，務求全面地行人化。

由於特拉法加廣場四周被道路所包圍，交通異常繁忙，但通往廣場的過路處又非常狹窄，若要從廣場東邊的道路通往西邊的道路，便多只會利用廣場以北或以南的道路，因此便出現廣場和道路的人流不平均地分配的情況。在不方便的情況下，進入廣場的十居其九都是遊客，因為他們需要到納爾遜紀念柱（Nelson's Column）處摸一下柱下的銅獅子，或是要拍攝國立美術館全景才會鋌而走險勇闖馬路。

另外，位於特拉法加廣場對面的國家美術館（The National Gallery）因藏有達文西的《岩窟中的無玷聖母》（The Virgin of the Rocks）和梵高的第一幅十五朵的《向日葵》等名作，每年都吸引多達六百萬人次參觀。位於國家美術館旁邊的國家肖像館（National Portrait Gallery）亦吸引了每年數以百萬計的參觀者。因此，特拉法加廣場四周的道路相當擠擁，特別是國家美術館主入口的行人路段處，遊客和過路的人流路線經常在此碰上，直接降低了特拉法加廣場的使用率，特別是倫敦人的。

經過多番討論，設計團隊最終選定一個方案：封閉廣場北面的道路，讓特拉法加廣場與國家美術館連成一線，兩者中間再擴建成一個統一的空間，成為國家美術館主入口前的緩衝區，紓緩了入口擠迫的

圖 1

特拉法加廣場平面圖

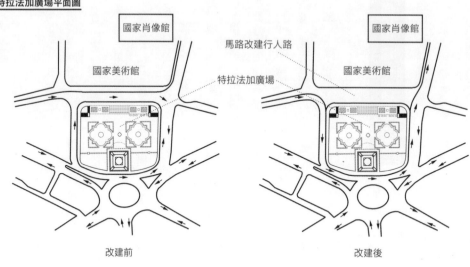

國家肖像館

國家美術館

馬路改建行人路

特拉法加廣場

國家肖像館

國家美術館

改建前

改建後

情況，亦提供較闊的行人路段。這個方案最大的效用並不是為美術館提供了一個美麗的入口廣場，而是令路人能對角橫過廣場，大大縮短了穿越廣場的時間。

這個改建方案雖然犧牲國家美術館與特拉法加廣場之間的行車道路來增加行人和參觀者的活動空間，但事實上並不影響此區的車輛交通。起初很多人都以為減少廣場以北的行車道路，廣場一帶的汽車擠塞情況會進一步惡化。不過，現在汽車不再像昔日的情況般困死在廣場與美術館之間的道路中。在廣場擴建前，很多從美術館到廣場的人都不按交通燈號橫過馬路，因而使這條車道的車輛必須慢駛，也就造成了擠塞。現在這區交通擠塞的主要原因則是源於唐人街、Soho 一帶或沿 Embankment 一帶的道路上有過多車輛，所以按筆者的親身經歷，擴建後的廣場並沒有令此區的行車交通惡化。

Norman Foster 的方案面對的最大阻力並不是來自交通部門，而是來自英國遺產委員會，他們認為連接廣場與美術館確實可以提升廣場的連貫性，但是

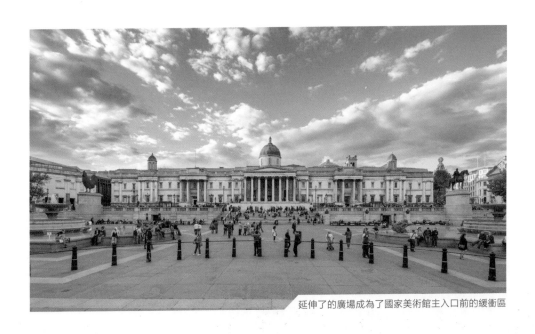

延伸了的廣場成為了國家美術館主入口前的緩衝區

若在這個廣場加建洗手間和咖啡廳等現代元素，便會破壞了這個有過百年歷史的廣場與周邊歷史建築的統一性。因此這方案加建的設施主要集中在美術館門前中央大樓梯的兩側，從而避免影響廣場上的外觀，洗手間和咖啡廳均設在低層，加建的上蓋補回原來的石欄杆，顏色則與廣場其他部份類同，唯一明顯的現代化設施便只有左右兩邊的傷健人士電梯。由於這方案的改動輕微，所以得到英國遺產委員會的接受。

這個廣場的改建工程雖然只是封閉了其中一方的行車線，但其實需要研究整個小區的交通、人流、文化與建築之間的連繫，這樣去改建一個人民廣場其實並不是一件壞事，並且也可以紓緩區內行人路的擠迫情況。

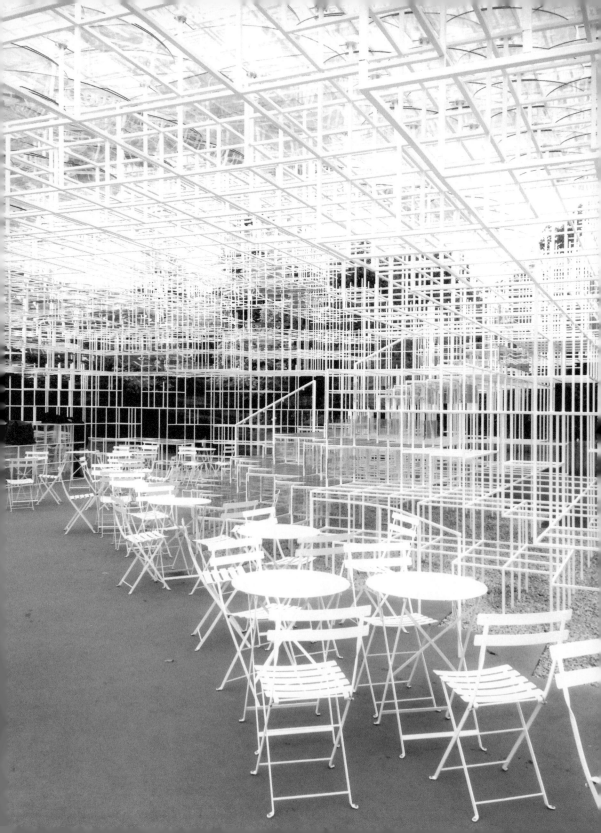

5.3

SERPENTINE GALLERY PAVILION

自由的空間

蛇形畫廊戶外臨時展場

一個自由的國度人皆追求，但是如何演繹「自由」這個概念？在倫敦海德公園（Hyde Park）便可以用行動來證明「自由」是甚麼。

海德公園除了是倫敦人的「市肺」之外，還包含了兩個很重要的公共空間，一個是演說者之角（Speakers' Corner），另一個是對建築界舉足輕重的蛇形畫廊（Serpentine Gallery）。

地圖

地址
Kensington Gardens, Hyde Park,
London W2 3XA

交通
乘 District Line 至 South Kensington
站，向海德公園方向步行約十分鐘。

網址
serpentinegalleries.org

兩個空間雖然在形式上有所不同，但是在本質上都以「自由」為主要原則。「講者之角」只是一塊普通的平地，但每逢週末便有不少群眾在此處聚集，有些人會站高演講，話題完全由講者自己決定，圍觀的群眾會給予不同的回應，甚至是劇烈的反駁。這個沒有經過特別規劃的空間成為了倫敦人一個暢所欲言的地方。

離這不遠處的蛇形畫廊旁的空地上，每年都邀請不同的建築師在此處設計一座涼亭，名為 Serpentine Pavilion，涼亭沒有甚麼特別功能，就算有也只是一座咖啡廳。二〇〇〇年，時任蛇形畫廊館主 Julia Peyton-Jones 創立這個項目，純粹為了鼓勵創意建築文化，因有很多國際知名的建築師都未曾在英國有建築項目，一般市民亦未必可專程到外國參觀大師的建築，因此蛇形畫廊提供一塊空地，邀請從未在英國有過建築項目的建築師來為倫敦市民帶來一座創意建築。由於建築物規模不大，而且功能要求簡單，再加上不講求商業回報，因此建築師都可以盡情地發揮他們的創意來創作一些前所未有的實驗性建築，並成為經典，當中包括以下例子。

海德公園內演說者之角的民眾在熱烈討論中

三角交錯的咖啡廳

伊東豊雄二〇〇二年設計的咖啡廳盡情地表現出他的建築風格與態度，他刻意縮減建築物的元素，將結構、外牆、窗戶和門口都融為一體。建築物的外形設計成一個簡單的四方盒，十七點五米長、十七點五米寬、五點三米高的室內空間沒有柱子，伊東豊雄巧妙地把整個外牆設計成一個錯綜複雜的結構網（Space frame），而結構網之間設有大小不同的天窗，讓陽光可以射進室內。

除此之外，這樣的處理亦用在垂直面之上，不過較細的洞便用作窗戶，較大的洞便用作出入口。雖然這些洞口的分佈沒有規則，但是虛中有實，亂中有序，從而形成了一個獨一無二的設計。這個設計另一個精妙之處是室內與室外沒有任何阻隔，讓旅客儘管在室內也可以毫無障礙地欣賞四周的園林，使建築物能融合於整個環境之中。

多角度欣賞綠林的建築

西澤立衛與妹島和世（SANAA）在二〇〇九年設計的咖啡廳是這個戶外臨時展館有史

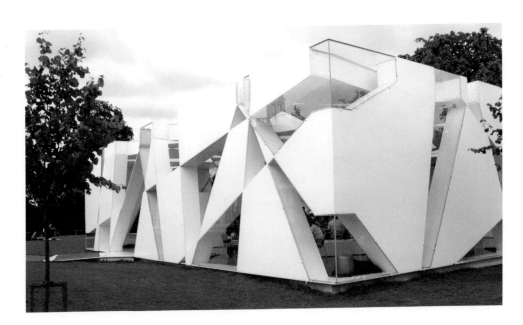

以來最簡單的一座。這座建築物只由一個二十六毫米厚的鋁屋頂和一些金屬柱子組成，若從遠處看則像一座大雨篷，很多人都疑問 SANAA 究竟在設計甚麼呢？是否只是一件沒有功效的雕塑品？

SANAA 的解釋是這座建築物是一個漂浮（Floating World）在空中的屋頂，屋頂和天花都用上了高反光度的金屬鋁板，可以反射園內植物，參觀者也可以從亭內仰望自己的倒影，為公園更添另一個層次。為了營造出漂浮的感覺，亭內所有的金屬圓柱都是相當幼細，只有直徑五十毫米，而且高低不一，務求能從多角度反映出公園的面貌。

這建築物原方案的大小是由蛇形畫廊開始一直延伸至湖邊，這樣便可以充份反映出公園內的山明水秀。不過由於這規模可達至一百米長，實在太大，最後只保留在畫廊外面的空地，保留像水滴一樣的外形，而其中較大的水滴用作小型演講廳，其他較小型的水滴便是咖啡廳和座位。

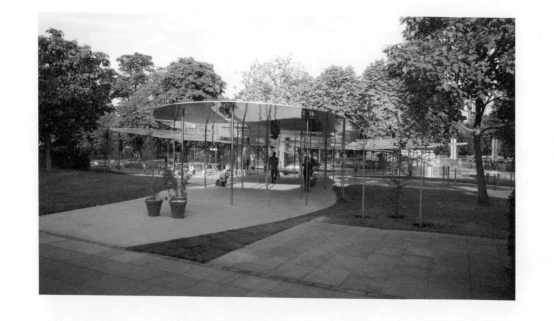

火紅的涼亭

當筆者在二〇一〇年親臨這座涼亭時，只感到Jean Nouvel是刻意地在倫敦立下自己的標記。因為他在法國是有名的愛破舊立新的新派建築師，古舊派的人更認為他的建築完全漠視巴黎整個城市的景觀。倫敦這個案例也引來相類似的批評，因為他在綠油油的公園內設立了一座火紅色的涼亭，而這建築的主要標記是十二米高的傾斜高牆，但這高牆沒有特別功能，單純是視覺效果。

Jean Nouvel的解釋是在倫敦無論巴士、電話亭、郵筒和代表英格蘭的玫瑰花都是紅色的，因此他認為這座建築物需要如這些標記性的東西般具震撼的顏色，這種鮮豔的顏色才可以引起大家的好奇心前來參觀，而建築物沒有圍牆，讓參觀者可以盡情感受園林風景。另外，這建築物除了被用作咖啡廳之外，還會用於不同的展覽和研討會，所以整座建築大部份的屋頂是由可收縮的雨篷來拼合，讓座位亦可以高靈活地調動。

像雲一樣的建築

藤本壯介（Sou Fujimoto）是近年高人氣的日本建築師，二〇一三年他在這處的作品是運用了日本簡約的設計精神，但同時又創造了奇妙的外形。藤本壯介的手法非常簡單，他只利用了白色的鋼條和玻璃樓板來組成一個像雲一樣的建築，當中配以一些白色的樓梯讓參觀者可以隨意步行至不同的高度來欣賞四周景色。鋼框組成不同大小的正方體縱橫交錯地排列，遠觀可感受這建築物帶來的強烈視覺效果。

但當進入建築之內，參觀者可以從鋼框之間觀看四周園林，感覺猶如置身室外，相當奇妙。外觀上這建築物像是全露天的，但實際上是設置了圓形透明膠片來作擋雨，這個設施隱藏得相當成功。這座建築最精妙之處是利用了直線的建築部件創造出一個流線外形，在外觀上製造了一個強而有力的視覺效果，並且不影響由內向外看的景觀，相當精妙。

像貝殼與石頭的建築

大多數的 Serpentine Pavilion 設計強調開放與自然融合，二〇一四年的設計則嘗試新類型的創

作。館方首次邀請南美建築師——來自智利的 Smiljan Radic 參與。他的設計理念是創造一個既全封閉又半封閉的咖啡廳，並利用不同的物料來營造出這個對比。建築物刻意置於大石之上，而大石是作為咖啡廳的底座。咖啡廳外表看似一個大貝殼，與綠油油的草地形成強烈對比，外觀的感覺好像是很粗糙，但其實是相當平滑。表面上像是一個密封的白色建築物，但在室內可以通過牆身的洞觀看室外的花園，而陽光也可以透過玻璃纖維外殼透進室內，讓室內別有一番情調。

由於蛇形畫廊室外臨時展覽場每年的建築都異常特別，而且具話題性，因此這項目自二〇〇〇年開始已成為倫敦建築界年度重點項目，而事實上很多參與過這項目的建築師在數年之內亦能獲得普立茲克獎（The Pritzker Architecture Prize），當中包括伊東豊雄、西澤立衛與妹島和世。

COVENT GARDEN
BRICK LANE MARKET

民間藝術
空間

柯芬園
布里克巷

在倫敦有兩個很著名的遊客區，這兩個小區都有個共通點，就是沒有妥善的管理，亦沒有清晰的主題，產品和服務級數的差異非常大，甚至可以說非常混亂，但在這個混亂的空間中總會找出一些邏輯出來。到底這兩個地區的魔力是從哪裡來呢？

地圖

地址
Covent Garden, London WC2E 8RF

交通
乘 Piccadilly Line 至 Covent Garden 站

網址
www.coventgarden.london

柯芬園

地圖

地址
91 Brick Ln, London E1 6QR

交通
乘 Central Line 或 Circle Line 至
Liverpool Street 站，再步行 5 分鐘；
乘 District 線至 Aldgate East 站

網址
www.bricklanemarket.com

布里克巷

在倫敦中心地帶，離唐人街不遠處有一個著名的購物飲食區──柯芬園（Covent Garden），這處的組合相當奇怪，這裡有倫敦著名的劇院──皇家歌劇院（Royal Opera House），是英國皇家歌劇院、英國皇家芭蕾舞團、皇家歌劇院管弦樂團的表演主場，理應是一個相當典雅的藝術空間，就如皇家阿爾伯特音樂廳（Royal Albert Hall）旁邊是英國皇家音樂學院和博物館這般的組合。但是這附近卻是一個菜市場和雜亂無章的商店，倫敦運輸博物館（London Transport Museum）也在這附近，街邊賣藝者、露天茶客、品牌商店與優雅的芭蕾舞劇場毫無規劃地混在一起，其混亂的程度可謂一絕。

隨著附近街道陸續有新穎的店舖和餐廳遷入，再加上唐人街的成立，這個小區已陸續由一個平民消費區變成一個高消費的遊客區。在一九六〇年，蔬菜市場因為嚴重的交通擠塞問題，搬至三哩外的 New Covet Garden Market 繼續營業。舊菜市場在停用二十年後，於一九八〇年再次重新開放，由於主建築有一個大型天窗，再加上中央部份還有一個下沉廣場，所以非常適合改作咖啡廳之用。昔日的檔舖改為特色商店，二樓帶露台的地方則改為餐廳。

高層茶座或低層公共空間都可欣賞室外的表演

多層表演空間

圍繞這座建築四周的是一個近二十米的行人空間，現在成為一個多用途的表演空間，經常有街頭藝術家在此處賣藝。由於倫敦是國際大都會，不少世界各地的背包客喜歡依賴這個方式來窮遊歐洲。

這種沒有規劃的多用途空間，在倫敦其實相當多，在唐人街附近的萊斯特廣場（Leicester Square）便是個類同的空間，但是受歡迎程度就大有不同，特別是在白天。柯芬園的表演空間四周沒有大樹遮擋，在柯芬園二樓餐廳露台上的食客也能觀看表演，而表演者亦會和二樓的觀眾作出互動，使這個無設計的空地變成為倫敦市內最受歡迎的表演空間。

布里克巷

布里克巷能成為倫敦的地標，理論上是很不合理的，這條後巷離倫敦的金融區利物浦街（Liverpool Street）不遠，不單又黑又窄，而且部份空間位於火車路軌下，環境不太理想。

英國政府在十九世紀將這區的發展交予猶太人，因為當年大部份的英國人都謹守基督教安息日傳統，不在周日營業，所以英國甚少有周日市集。直至這區開始有孟加拉人與印度人到來，使這區開始出現一些印度咖哩餐館。隨後當布里克巷街尾、近白教堂美術館（Whitechapel Gallery）處設立了伊斯蘭廟之後，這處便出現更龐大的回教社團，特別是草根階層，跟著不同類型的基層商店和路邊攤檔便如雨後春筍般出現。

這些路邊攤檔主要出售二手貨品，特別是單車，若細心觀察會發現部份單車是由不同的單車配件組合而成的。這些二手貨攤多數只在周一至五出現，周末另有市集。

由於周末此處較少車輛停泊，所以吸引了一些小販在露天停車場擺賣一些平價日用產品和小食。由於入場門檻低，攤檔由停車場和火車路軌之下的空間漸漸移至布里克巷的行人道路，原本的路邊攤檔便一直向南移直至街尾。後來連 Sunday UpMarket 和 Backyard Market 也改變為周末市場，使這區成為東倫敦的市集焦點。

新的藝術之都

由於布里克巷租金便宜，而且離倫敦金融區只是十多分鐘的路程，所以這裡自一九九○年開始，有越來越多的特色餐廳、酒吧、夜店出現。而二樓以上的空間則有藝術家、音樂家、時裝店和年青人創立的工作坊，甚至小規模的建築師樓也於此處成立，因此很容易在這一帶的街道發現不同的塗鴉藝術（Graffiti），這成為此區的地方特色。這些藝術家除了塗鴉之外，還有特色手作在路邊攤檔中出售，產品限量製作並經常轉換款式，讓這裡由一個日用品市場，逐漸轉變成潮流特區，而街道上的食肆亦由印度餐廳陸續轉營為特色餐廳，讓這一條混亂的街道變成一個吃、喝、玩、樂的消費熱點。

成功因素

倫敦其實有很多特色的小區如 Soho 紅燈區、倫敦西區（London West End）的劇院區、South Kensington 的博物館區等，這些小區各自各精彩，而且都有其特定主題，服務種類繁多，不少更屬世界級別。

布里克巷的不少橫街窄巷設有露天餐廳和攤檔

柯芬園和布里克巷這兩個小區不單沒有特定的主題，而且商店和表演質素都非常參差，照理是很難吸引大量的遊客到此一遊。這兩個小區成功的原因有二，第一是兩區都是一個無車、無樹的區域，可讓遊客閒逛商店和攤檔，甚至停下來觀看街頭表演。這既製造了讓表演者與群眾接觸的機會，亦營造了分別是表演和觀眾的族群。

其實倫敦不乏這些行人專用區和內園，但是這些地方大都種植不少大樹，阻擋了陽光。由於倫敦不如香港般炎熱，而且冬天的日落時間大約在下午四時，這些大樹會使很多地方變得更陰暗，因此很多內園空間都甚少人使用。相反，柯芬園和布里克巷這兩處皆是接近無樹的空間，再加上四周都沒有高樓大廈，所以日照情況理想，從而吸引人群聚集，無形中亦帶旺了附近一帶的晚間商業活動，因而使這兩區成為熱點。

第二，這兩個渾然天成的小區雖然混亂，但商店和食肆的種類卻是五花百門，應有盡有。由於這一帶的店舖都不是由單一業主所擁有，而且附近很多建

築都是歷史建築，如柯芬園本身的主建築和皇家歌劇院等，所以不容易被拆除。如果此區是單一業權的地段，業主可能會大規模地重建並重新發展，並且引來一些大型百貨公司或連鎖店來進駐，從而獲利更多。不過，柯芬園和布里克巷的業權都非常分散，管理亦欠缺系統，所以店舖的租值自然偏低。由於入場門檻較低，所以才可以容許不同類型和格調的小商店和食肆生存。

謹此致謝曾為此書提供協助和意見的人士和機構，排名不分先後：

劉秀成教授（Pro. Patrick Lau）

吳永順先生（Vincent NG）

陳翠兒小姐（Corrin Chan）

馮永基先生

梁麗仙小姐

鮑俊傑先生

楊鳳平小姐

方維理先生

古偉雄先生

陳芝沅小姐

陸沛靈小姐（Jane Luk）

Ms. Tiffany Loo

Mr. Kirin Leung, Siulun

Mr. Ivan Lee

Mr. Laurence Lo

Mr. Hui Shui Cheung（Tommy）

Sou Fujimoto Architects

責任編輯｜　莊櫻妮

書籍設計｜　陳曦成、姚國豪

書　名｜　築覺III：閱讀倫敦建築

作　者｜　建築遊人

攝　影｜　陳潤智、建築遊人

出　版｜　三聯書店（香港）有限公司
　　　　　香港北角英皇道四九九號北角工業大廈二十樓
　　　　　Joint Publishing (H.K.) Co., Ltd.
　　　　　20/F., North Point Industrial Building,
　　　　　499 King's Road, North Point, Hong Kong

香港發行｜　香港聯合書刊物流有限公司
　　　　　香港新界大埔汀麗路三十六號三字樓

印　刷｜　美雅印刷製本有限公司
　　　　　香港九龍觀塘榮業街六號四樓A室

版　次｜　二〇一六年十一月香港第一版第一次印刷
　　　　　二〇二〇年五月香港第一版第二次印刷

規　格｜　十六開（170mm × 220mm）二八〇面

國際書號｜　ISBN 978-962-04-3972-8

　　　　　© 2016 Joint Publishing (H.K.) Co., Ltd.
　　　　　Published & Printed in Hong Kong

三聯書店
http://jointpublishing.com

JPBooks.Plus
http://jpbooks.plus